U0001796

# 電影是一門造形藝術

## 法國電影資料館館長暨龐畢度中心策展人的跨藝術之旅

多明尼克‧巴依尼 著

林志明 譯

Dominique Païni

# Le Cinéma,
# Un Art Plastique

# Contents

導讀
電影的兩種進路：進入展示空間及比較藝術史／林志明　　5

Intro
前言：展覽電影存在，我遇見過它　　15

Chapter 1
電影、銀幕及展牆　　28

Chapter 2
實驗，保存：亨利・朗格瓦　　42

Chapter 3
最後的象徵主義者：雷昂斯・裴瑞　　54

Chapter 4
位於義大利電影起源的繪畫　　66

Chapter 5
從奧維德到賈克・突爾納　　82

Chapter 6
觀看的迷途：論希區考克作品中的透明投影　　92

Chapter 7
雷諾瓦家族：從奧古斯特的廣域繪畫到尚的廣域鏡頭　　140

Chapter 8

「有如濕壁畫」的電影：保羅・吉歐里　160

Chapter 9

「烏托邦之旅」的回憶：一個未實現展覽的筆記　168

Chapter 10

鐵西區：王兵　192

Chapter 11

一位穿著畫家外衣的電影作者的肖像：安東尼奧尼　200

Chapter 12

裝置中的地毯：阿巴斯・基亞羅斯塔米　232

Chapter 13

看到自己消失的女人：愛麗斯・安德森　258

Chapter 14

頭髮與捕捉　272

Chapter 15

抗拒電影　288

Chapter 16

由觀看人到參訪人　298

# 導讀
# 電影的兩種進路
## 進入展示空間及比較藝術史

林志明

（國立臺北教育大學藝術與造形設計學系特聘教授、本書譯者）

　　本書作者巴依尼（Dominique Païni）的生涯歷程最常被提到的是他曾經在10年之間擔任法國電影資料館（Cinémathèque française）館長（1991－2000），並且於著名的法國龐畢度藝術文化中心擔任相當於副館長的文化發展部門主任（2000－2005）。在任職龐畢度中心的五年時間裡，他曾策劃兩個和展示電影有關的著名大展，其中一個以「希區考克與藝術」為主題，另一個則以法國難以歸類的詩人、劇作家、造形藝術家和電影創作者尚・考克多（Jean Cocteau）為主題。他在那裡也開啟了法國新浪潮電影創作者高達的展覽規畫，雖然最後展覽並未在他手上完成。這些電影創作者在重要藝術中心中的大展奠立了他的歷史地位。離開龐畢度中心之後，巴依尼曾短暫地擔任位於法國南部的私立瑪格特藝術基金會（Fondation Maeght）藝術總監（2005）。之後他以寫作、教學和獨立策展為主要職志至今。他的教學機構為位為羅浮宮中以培養藝術史研究者和美術館專業館員為主要任務的羅浮學院（Ecole du Louvre），教學主題是比較視覺藝術史中的電影史；他經常發表寫作的刊物則是歷史悠久的《電影筆記》（*Cahiers*

du cinéma）和《藝術月刊》（*Art press*），本書所輯有多篇專文即出版於其中。作為獨立策展人，他的重要策展主題包括華德·迪士尼、安東尼奧尼、高蒙影業、朗格瓦、畢卡索與電影、馬蒂斯與電影、電影與繪畫及2021年秋在奧塞美術館開展的，以電影的誕生與藝術關係為主題的展覽「電影終於出現！」（Enfin le cinéma!）

　　2008年起巴依尼曾多次訪問台灣，除了留下許多演講、專業刊物中的翻譯出版，也曾為國美館策劃「數位之手」（2010），並在2011年威尼斯雙年展中為台灣藝術家謝春德策劃「春德的盛宴」個展（以上兩個展覽皆和本書譯者林志明合作策展）。

　　就電影進入美術館和藝術空間中展出而言，巴依尼具有開創者的歷史地位。比較少為人所知的是，他早年曾親自經營專注於放映電影史名作的小型電影院（這是在1980年代，而巴依尼出生於1947年），甚至擔任影片製作人及贊助前衛電影創作者。他也曾為羅浮宮博物館創立影視及電影部門（1987－1991）。不論是作為電影排片人或電影展覽策展人、電影史教授或評論家，巴依尼對於電影一直有著深度的熱愛與認識。

　　由這本書的結構可以明白看出，本書在作者思維和專業發展歷程中的位置：本書以具有理論性質的書寫作為開頭和結尾，而中間布置的，可說是包含範圍廣泛的許多個案研究。由理論面來看，它首先涉及「電影展覽」的引入，這一點也反映了作者由法國電影館館長移動到龐畢度中心擔任文化發展部門主任的過程，以及之後他長期擔任獨立策展人所作的反思；另一方面，這些理論性質的反思，也涉及了電影研究的在方法論上一個新的嘗試性

進路：將電影視為造形藝術家族的一員，和經常出現於現當代美術館或藝術中心之中的其它藝術類型並駕齊驅，並得以相互比較探討，這一點也反映出他在羅浮學院中長期教授的比較視覺藝術史課程。

本書在較具普遍性的理論篇章之外，多篇的專題討論，不論是影史上著名的大師級電影創作者，比如雷諾瓦、希區考克、安東尼奧尼、高達和基亞羅斯塔米，或是時期及主題含括性更廣大的義大利早期電影、法國的默片電影（以雷昂斯・裴瑞為核心），或是類型電影作者如賈克・突爾納、影像具有實驗性作者如中國的王兵、義大利錄像藝術家保羅・吉歐里或法國的視覺藝術家愛麗斯・安德森……，這些討論大多和巴依尼自己所策劃或參與的策展計劃有關：如他在本書前言中所說：「我的文本都是和展覽或排片規劃有關」，它們特別能突顯他在離開機構後作為獨立策展人及資深評論家的身影。

理論探討的基礎面，在本書前三章中特別明顯，但巴依尼也不忘說明，在他的反思中，有許多問題其實來自實務上的需求：比如電影之所以離開電影院進入展覽空間，「懸掛於展牆上」，乃是因為身為法國電影資料館館長的他十分清楚由朗格瓦創立的電影資料館，而且這種在歐洲及世界各地有其類似設置的傳統機構，面對新的形勢，已經有所不足，必須轉型。這些新的形勢，首先涉及傳播及科技上的轉變：在電視頻道中出現了專門的經典電影台、錄影帶和數位科技既使得影像進入個人空間，也能更較輕易地在展覽空間中以循環播放的方式穩定展示。除了這些技術性脈絡之外，文化形式變化的脈絡也影響著此一發展趨勢：展

覽，尤其是大型的爆堂秀式的展覽由1960年代末期開始成為一備受矚目的新現象，在時代文化趨勢中更加往感性甚至感官性而不是知性方向移動的觀眾品味，對於長期作為排片人、電影館館長和文化機構主持人的巴依尼而言，這些都是他必須高度關注的重大變化。

在電影離開傳統的放映廳進入展覽場這個主題上，巴依尼也提出另一個具有高度的視野：他認為，這不只和觀看者的「解放」及「自由」這個同時涉及政治和美學的議題有關，它甚至具有一種「人類學」向度，涉及到人和影像間的根本關係。在結束本書的最後一章中，巴依尼將這個觀眾由受俘虜（capturé）狀態中所獲得的釋放，命名為由「由觀看者到參訪者」的過渡。甚而，他更進一步指出，由「電影考古學」和早期電影史的研究中可以得知，「一直到1907－1908年間，電影的觀者是無限地具有更高的移動性」，而今天在美術館及各式樣的展覽空間中移動於各種明暗形式的投影及放映空間，甚至可說是在「剪輯著」自身參觀影音經驗的「參訪者」，其實和其早期電影觀眾的先祖們並不遙遠。

另一方面，一個具有跨藝術和跨時代性質的主題也在本書中大量出現，作者將之稱為影像的堅持存留（la persistance des images），意即，形象不只出現於某一載體，不論那是繪畫、雕塑、錄像、表演……甚至是詩，而且它傾向於一直存在，進而使得不同藝術之間的比較藝術史可以依循著同一個形象線索前進。這個形象的堅持存留和跨越移動，可以在本書討論義大利早期電影和繪畫關係的專文或是他以藝術家愛麗斯·安德森為主題所作的評論書寫中明顯看出。

在巴依尼的陳述中，這個方法進路並非其獨創，而且至少由1980年代起已是法國電影學界和評論界共同的趨向：包括塞吉・當內（Serge Daney）、尚─皮耶・烏達（Jean-Pierre Oudard）、巴斯卡・博尼澤（Pascal Bonitzer）和他的好友賈克・歐蒙（Jacques Aumont）都已在此一方向有所建樹。更進一步地說，當克里斯瓊・梅茲（Christian Metz）所開展的電影記號學和精神分析方法因到達其發展極致而不再生氣蓬勃時，此一進路適時來到，不只提升了巴依尼念茲在茲在電影的藝術性地位，也突然地打開了更寬闊的研究及書寫可能。在本書中，巴依尼以一篇專文向他的前行者，法國電影資料館傳奇性的創立者亨利・朗格瓦（Henri Langlois）致敬，而朗格瓦曾「要求觀眾以觀看塞尚或林布蘭畫作的方式來觀看羅塞里尼（Rosselini）或杜甫仁科（Dovjenko）的影片」。巴依尼在本書的多篇專文中以他在電影史和藝術史（尤其是繪畫史）中的博學[i]，精彩地實踐及展示這樣的態度，也使得我們更能體認到它們之間的相輔相成之處。

巴依尼於這兩條方法進路，在後續的個別電影創作者討論及作品分析中，都有著精彩的展現。在解說它們之前，將本書所謂的「造形藝術」中的造形性（plasticité），進行一前導說明，應更能增進讀者們的整體理解。法文plastique這個字眼字源上可上溯至古希臘文中的πλάττειν，其原意和賦與形式（former）有關，因而特別和為物質模塑形式的藝術有關，比如雕塑、建築、乃至陶

---

i　為巴依尼尊稱為「師傅」的法國藝術史家譚密許（Hubert Damisch），和巴依尼之間是師友關係，兩人在專業之外，皆有其「秘密戀人」：相互交換，在譚密許是電影，在巴依尼則是造形藝術。

藝。經過文藝復興的「描繪」（designo）理論[ii]改造，它也指涉再現理念的藝術（比如繪畫），因而在今天和「視覺藝術」有著大量重疊及相互競爭的地位。巴依尼使用「造形藝術」來形容電影，然而他經常表示電影的材質其實是「時間」，正如他上一本書主談電影展覽的書，其書名便是《展示的時間》（*Le temps exposé*）。

　　以下本文將簡介巴依尼部分精彩的個案討論，顯示這兩個進路如何在實際個案中展開：比如在討論畫家父親奧古斯特‧雷諾瓦和電影導演尚‧雷諾瓦作品間關係時，巴依尼不會只是簡單地重拾印象主義這個老套且經不起細思的說法，而是深入地探討在畫家父親大量的巴黎街景畫作中，空間和視點如何受到布置，而其中分屬不同位置的景物，又有什麼樣的象徵意涵。巴依尼甚至深入到奧古斯特‧雷諾瓦獨特的視角取得方式：在1872年繪製以巴黎新橋（pont neuf）為主題的畫作時，畫家要他的兄弟艾德蒙「去請人暫停腳步，產生有點類似攝影的方式，而畫家自己則身處一個小咖啡廳樓上，以略為俯視的角度來捕捉橋上刻刻流逝的騷動。」仔細分析父親奧古斯特‧雷諾瓦的一些具有巴黎塞納河畔廣域視野性質（panorama）的畫作後，巴依尼更在兒子尚‧雷諾瓦1931年《布杜落水獲救記》中兩位主角相遇的場合中看到相近的空間和人物「造形性」處理：使用強大的望遠鏡頭，尚‧雷諾瓦說他「把攝影機安置在二樓，以便它可以超越路過的汽車車頂，而我的米謝‧西蒙便走在巴黎的河堤上、街道上、人群中，

---

ii　　參見林志明，「數位時代的描繪」，台中：國美館，2010，頁30-33。

沒有人會特別注意他」。

　　收入本書，討論希區考克的長文原先是巴依尼為龐畢度中心策劃「希區考克與藝術」大展目錄中的策展人專文。讀者原先或許會預期這將會是一篇包羅廣泛的文章，但巴依尼卻是選擇由一個很特殊的視覺設置，即透明投影（或稱背投影）在希區克影片中的應用作為切入點。即使這個看來首先是技術性的切入點，它的確也貫串了希區考克所有的創作分期（導演對此一欺騙眼睛的視覺法技有種接近戀物癖的執迷），並且在巴依尼的細膩分析下，顯現出它在影片造形層次上的各種可能性，也揭露了豐富的語意意涵。

　　比如經由藝術史家潘諾夫斯基對於古羅馬透視法畫面空間的分析，巴依尼引入一種「同時顯示兩個空間連續性的證明，以及它們之間分離的記號」，一種「同時是並置與後置的關係」。對他而言，透明投影在影片中所產生畫面空間效果，便是具有此種特性。

　　巴依尼在建立此一透明投影的（空間）造形性特質之後，便像是獵犬一樣地細心不捨地追蹤著此一設置在希區考克影片的各種運用和發展：比如在《間諜末日》（*Secret Agent*, 1936）片中，導演開創了一項透明投影「運用於場面經營的新功能，而這個功能我從未在其他電影作者的作品中見到過：它們跟隨一對舞蹈中的男女並使他們和週邊人物相隔離。」透明投影的另一個可以和其比擬但表意作用又完全不同的運作方式，則是以電影院本身作為影片的戲劇性場景，比如它在《破壞》（*Sabotage,* 1936）和《海角擒兇》（*Saboteur*, 1942）這兩部命名相近的影片中的運用。到

了希區考克更深入於精神分析理論和場景的時期，比如《意亂情迷》（*Spellbound*, 1945）一片中，透明投影的特殊效果已不只是視覺性和空間性的，它的象徵意義更為強大：暗指著精神分析，「它也是靜靜地在躺平的患者後方，保持一種向後投射（*back projection*）的姿態」。

在希區考克各時期影片透明投影運用的分析最後，「風景透過擋風玻璃衝入汽車中」，這個視覺母題在巴依尼對阿巴斯‧基亞羅斯塔米的評論中持續地出現，幾乎成為導演創作風格的簽名。一位汽車駕駛人在他的汽車座位上，接受著迎面而來的無限開展景象，這個關係設置，不正是電影觀看者的隱喻？在討論阿巴斯的文章中，巴依尼接近情不自禁地為電影和汽車關係作出了他個人的歷史分類學。然而，換一個角度，脫出汽車之外拍攝汽車，巴依尼也看到阿巴斯影片中汽車在伊朗大地上留下的軌跡，是如何地呼應著傳統的地毯藝術。更進一步，阿巴斯和高達一樣，是一位在世時便進入重要藝術中心展覽的電影創作者。巴依尼在他書寫的結尾處分析了阿巴斯在龐畢度中心的個展，尤其是其中的影像裝置。在這些分析和評論中，觀者視點的建構和時間作為造形材質，這兩個主題又再度浮現：『《老了十分鐘》以其每十分鐘一次的「循環播放」使人得以感受到重複的時間經驗』；相對於傳統電影院的觀者—影像關係設置，阿巴斯如同發光地毯的影像裝置乃是橫陳於地面，觀者—參訪者可以直接走上它，或是「避開它，把它當作像是個寶貴的裝飾元件一樣地繞行」。

義大利現代電影大師安東尼奧尼作品一向以其明顯的造形特性聞名，這方面的評論也並不缺乏。巴依尼為安東尼奧尼所寫的

文章原出現於其展覽目錄，這是導演故鄉費拉拉委託巴依尼所作的策展，原先和安東尼奧尼檔案的取得有關，並且逐漸演變為出生城市為安東尼奧尼建立紀念美術館的計畫，而巴依尼目前正投入其籌備工作。筆者因為受邀在展覽目錄中撰稿[iii]，參加了開幕，也因此對展覽有較深入的了解。在這個展覽中，安東尼奧尼長期為自己所畫的一系水彩畫得以聚集一起展出。這是個被命名為《魅力之山》（義大利原文 Le montagne incantate）的系列，雖然色彩上偏向紅色，但巴依尼著重的是它們造形上的「無定形」（informel）傾向，並將此一特性引伸至安東尼奧尼許多影片中的特殊表現，比如《無限春光在險峰》（Zabriskie Point）片中沙漠裡滾滾而來而的沙塵和結尾令人瞠目結舌的爆炸景場。

在這篇文章最後，巴依尼把安東尼奧尼影片中有些類似無解謎題的細節和導演最喜歡的畫家彼埃羅·德拉·弗羅濟斯卡（Piero della Francesca）畫作中的難解謎題相比擬，並引用法國詩人及藝評家伊夫·博納富瓦對畫家的評論提出一種「謎之策略」。根據博納富瓦，一旦意義懸置了，目光反而會更精敏於視覺上的自明性和材料的特質：「意義的缺席協助我們將現實看作形式與色彩」。在此處，我們可以說巴依尼的比較藝術史進路，穿越了電影、繪畫的藩籬，甚至直指藝術的詩學本源。

對於台灣，巴依尼是一位可貴的國際友人，他不僅曾多次來台，也為台灣在本地和國際上策劃展覽，並且持續地關注著台灣

---

iii　這份目錄題名為 Lo sguardo di Micheangelo Antonioni e le arti，於2013年由 Fondazione Ferrara Arte 出版。由於展覽曾巡迴布魯塞爾及巴黎，2015年也有法語版本出版。

電影及藝術的發展。由2008年電資館邀請為他作在地的接待開始，之後我們之間有多次的互訪及合作，筆者和巴依尼建立了長期的友誼。在筆者認識的許多法國友人之中，巴依尼曾高占著重要的地位，但他總是親切、活躍、幽默，甚至常是騎著腳踏車而來的他，總是讓人覺得隨時要轉身跳躍起來，或是作出（默片）電影式的動作（這或許和他的義大利根源有關）。和他在一起，總是不缺歡樂，而只要談及電影，就總是滔滔不絕，明白地使人明瞭電影不但是他的最愛，也是他熟知如探囊取物的事物。最後，筆者感謝出版社「黑體文化」接受了這次翻譯提案，也使我有機會重溫巴依尼的博學和才智，並得以紀念這段珍貴的友誼。這本書的翻譯工作期間正是台灣處於疫情較嚴重的時刻，感謝家人的支持，並將此譯著題獻給我的女兒，她那時正是大學時期，並研讀電影。

# 前言
# 展覽電影存在，我遇見過它

　　這部文章合集出版時，其他作者也在思考如下的主題：這個主題我不怕將之稱為電影由放映廳中遷移出走的出埃及記，而影廳是電影慣常及「自然」的場所。

　　就如同我之前的兩本書[i]，我的文本都是和展覽或排片規劃有關。只有展示電影的事業給我寫作的欲望。即使我不能主張十多年來保持著一個有意識的策略，進而推動這些文章最後集結出版，我仍然覺得我持續追求著一些固定的理念，它們比較不是來自對一些流行的設置（dispositifs）的信仰，而是以評論一路陪伴著電影在技術和觀眾層面的演變。

　　我曾在九〇年代中期，衷心呼喚著電影展覽（*l'exposition du cinéma*）的到來，而且我不是獨自一人。不過這對我來說，乃是期待著一個由技術創新所帶來的去疆域化（déterritorialisation）。

　　在擔任法國電影資料館（Cinémathèque française）館長期間，

---

i　　*Le Cinéma, un art moderne*（電影，一種現代藝術）（1997），*Le Temps exposé*（展示的時間）（2002），Cahiers du cinéma出版.

我即感受到必須深化〔電影作為〕第七藝術的藝術史和美學。在八〇和九〇年代，電影資料館面對著突然出現的多重管道，它們使得個人可以近用電影文化資產受擴增的領域。在這個擾動的脈絡下，怎能不反省它們的電影文化傳承角色？

1992年，我出版了一本小冊子，題名為《保存、展示，我們不怕在此建立一座電影博物館》[ii]。那時我已因必須在影廳放映電影這單一模式之外，為電影藝術和觀眾之間發明新的關係而激動不已。如果我必須虛榮地自我肯定為「前趨者」（！），那麼我可以上溯至八〇年代中期，那時我已和《電影筆記》（*Cahiers du cinéma*）的編輯們辯論著某些影廳必須「變身為藝廊」這個議題。這些影廳的志向在「藝術與實驗」，但那時已使我感到不足以滿足某種「排片規畫」上的嚴謹或大膽，或者可說這是某種「策展」（curatoriale）層面的嚴謹或大膽，如果要用今日大家流行但來自於國外的語彙來說的話。

電影展覽後來有了可喜的後續發展——即使其中有些仍缺乏此一嚴謹及大膽——以各種方式延伸了我的初衷。即使如此，我仍不會遺忘欣賞一部影片唯一有價值的體驗，這樣才能認識電影所能給予的特殊感受：在影廳中的放映。這是我在「由觀看者到參訪者」一文中提出的，這篇文章總結了這本合集，而本書以「電影、銀幕及展牆」一文作為開端，這兩篇理論性的文章形成本書的脈絡框架，使收入的各篇文章產生共同聯結及收入本書的

---

ii  原名為 *Consever, montrer, où l'on ne craint pas d'*édifier *un musée pour le cinéma*, Yellow Now出版。

合法性。

一種新的展示形態於九〇年代被發明了出來,其中混合了異質的技術——受照明的靜止影像及**本身發光**的動態影像、繪畫與投影、本原的造形藝術作品和數位複製的影片片段——那時我正在思考在東京宮(Palais de Tokyo)中建立法國電影資料館的更新計畫,以便在其中接待新的觀眾,這種新展示型態自然成為我必須參酌思考的對象。藝術界的遲鈍和行政人員的膽小怕事使得當時〔法國〕國家電影中心負責者們阻止了這樣的進展,並加速使得電影資料館進入了新的危機。幸運的是,這樣的時段是短暫的,終止於柏爾西街(rue de Bercy),由法蘭克・蓋瑞(Franck Gehry)所設計的法國電影館新館,在其中,塞吉・突比安那(Serge Toubiana)以其知性,克勞德・柏希(Cloude Berri)以其具決定性的盛名領導著這個機構。

這個堵塞不前的狀況將我引領至龐畢度中心,並在其中策劃了「希區考克與藝術:命定巧合」(*Hitchcock et l'art: coïncidences fatales*)[iii],這個展覽開創了這種新的展示形式。

雷蒙・貝魯爾(Raymond Bellour)在其《設置的爭論》(*La Querelle des dispositifs*)一書首章中,以扭曲(retors)來形容我的立場,說那是在「維持兩種藝術熱情間令人困擾的平衡,其一是『展牆的呼喚』(l'appel des cimaises),另一個則是對電影永誌

---

iii　本展的第一個版本於2001年11月16日於蒙特婁開展,當時是和吉・柯其瓦爾(Guy Cogeval)共同策展。

不渝的喜愛（不論是新電影或老電影，在每一次的評論介入之中都一再申說）」。為何貝魯爾這位友人要將此一平衡視為扭曲，而那其實是一個刻意肯定的目標，並且負責明白地說出那是個為電資館注入活力和拯救的策略？以我「對電影永誌不渝的喜愛」為名義，我覺得展牆可以促進電影和新的觀眾相遇。同樣地，〔我在〕1997年在弗賀內瓦（Fresnoy）[1] 所策劃的展覽，被貝魯爾當作呈堂證據，它的題名是「投影、影像的移動」[iv]（*Projection, les transports de l'image*），描繪的不僅是這個移動中的發光現象，也描繪著電影影像走向其它屏幕的旅行……，然而，這正是為了更好地回歸電影銀幕。

在這篇爭議文（*disputatio*）中，作者尋求「爭論」（！），但忽略了當時的機構性脈絡（電資館）、技術性脈絡（數位科技）及文化性脈絡（在影廳之外能近用作品），而那時乃是電影開始成為展覽的主題及載體。但我知道他畢竟深刻地了解電資館—博物館的重要性所在，而這的確也是我念茲在茲之事，以致於他使兩者位置對調，把「電影博物館」的位置讓給了「法國電影資料館」。

相反地，我不懂他為何擔心在展覽中散置的電影片段，會產生他所謂的「眼可即與手可觸的幻象」（他認為因而很可能使人不必或不想去影院看完整部影片，體驗其完整時延，而這是電影的藝術價值的部分來源）。然而，難道他會認為（也許會吧！）評論和詩作的大河中出現世界文學的大段引用會使人遠離文學作

---

iv　部分由尚—盧・高達拍攝。

品，尤其這是由尚・史塔羅賓斯基（Jean Starobinski），喬治・普列（Georges Poulet）和羅伯托・卡拉索（Roberto Calasso）這些文學的大策展人（*grands curators*）所生產的。他難道也會認為壁畫、繪畫及雕塑的複製片段，出現於厄文・潘諾夫斯基（Erwin Panofsky），羅貝托・龍奇（Roberto Longhi）或丹尼爾・阿哈斯（Daniel Arasse）[v] 的著作中時，可能產生「品牌形象及某種刻板印象」，並使讀者或觀者遠離？相反地，文本的片段及造形上的細節不停地受到有效的運用以便靠近並置（*s'approcher*）。我並不認同他的憂慮，擔心展覽「取代」它所展示的影片，並且讓人以為如此即可獲得滿足（更甚於文本片段或畫作細節）。這個憂慮沒有根基，理由很簡單：在展覽中觀看者（spectateur）的位置並不是觀看者的單一位置。他是一位具移動性的（MOBILE）參訪者（visiteur），這樣的地位排除想像或是經歷任何可以比擬於**觀者單一位置**[vi] 所生的效果。

　　貝魯爾提醒說，我主要的論點之一乃是展覽會產生影片間的比較。這正是因為觀者是具移動性的，才能產生這樣的比較，而

---

v　　我們知道繪畫中細節（*détail*）對阿哈斯的重要性，正如同影片片段對我們這個世代的重要性。

vi　　然而貝魯爾這位朋友很早便是以動態影像和投影創作「影像之間」（*entre images*）的藝術家們最好的評論者之一。然而，貝魯爾所評論的，大部分並不是在展覽中展出的電影作者。他評論的大部分是「藝術家」。我們不要混淆！每個人有他的位置……由這角度，貝魯爾精彩地總結了只有在傳統影廳中，影片於銀幕上投影放映所能產生的效果，而這對觀者獨特的孤獨感而言，乃是不可或缺的。此一弔詭的孤獨感，其性質和在圖書館中的孤獨感相差不遠，在其中，閱讀的專注性是無可比擬的。

不只是策展人的強力作為所能產生的。觀看者的可移動性促使他進行比較，而這確實對電影思維帶來了真正的貢獻。

我還可加上一點，即電影展覽，如果追求反省性的目標，會孕育想要觀看整部影片的慾望。我曾經親自多次感受到，甚至聽見參訪者表達出緊急想要看到[vii]展出影片的貪食慾望，而這是因為其展出段落暗示說其整體是值得追求的！

自從2005年起，法國電影館中的展覽，確證了我的信念。在看到〔電影〕展覽所聚集的人群可能不少於回顧性影展時，我的樂觀可能會喪失。於是貝魯爾比較有道理？不，這是兩種不同的提案——電影展覽和回顧性影展——兩者「雙贏」。

本書中書寫雷昂斯・斐瑞（Léonce Perret）、義大利電影的源起、雷諾瓦、龐畢度中心高達展的文本，便是在此一討論視野中展開。而這些文本如果沒有以下的展示調度（*mise en exposition*）便不會存在：其中對象包括法國默片電影、〔義大利〕天后電影、法國印象主義由畫家父親到兒子電影作者的傳承及高達的即興之作。這些都是有關電影的新觀點，並且是因為展覽所允許的非慣常性質並置比較才成為可能。

但我更向前探索。

正是這些展覽計畫，將影片片段相互貼近及對比，尖銳化我有關影像的堅持存留（la persistance des images）[viii]此一主題的反

---

vii　這裡其實應該用巴特所謂的確認（*vérifier*）〔來取代看到〕這個字眼。

viii　這是我和菲利普・阿爾諾（Phillipe Arnaud）一起在1996年為法國電資館出版修護影片總結目錄時所選的書名。

思，不論它的載體為何：包括繪畫、攝影、發光投影、雕塑、表演……探討影像的堅持存留——或是它的回返？此文章由奧維德的《變形記》（*Métamorphoses*）出發討論至《豹族》（*Cat People* 法譯 *La Féline*, 1943），其題旨乃是只有詩才是時間過程中的再現承載者。

在八〇年代，由於塞吉·當內（Serge Daney）、尚—皮耶·烏達（Jean-Pierre Oudart）、巴斯卡·博尼澤（Pascal Bonitzer）的文本和賈克·歐蒙（Jacques Aumont）的繪畫敏感性，即便是在歐蒙出版《無盡之眼》（*Oeil interminable*）[ix] 之前，便已進行了一次〔電影研究〕及評論對藝術史的「回歸」。

這是「回歸」，因為為了提升電影藝術至一高貴地位，電影的評論和美學並不是第一次以繪畫為參照。亨利·勒邁特（Henri Lemaître）於1956年寫作《美術與電影》（*Beaux-arts et cinéma*）。亨利·朗格瓦（Henri Langlois）要求觀眾以觀看塞尚或林布蘭畫作的方式來觀看羅塞里尼（Rosselini）或杜甫仁科（Dovjenko）的影片。巴特勒密·阿蒙古爾（Barthélémy Amengual）則曾以非—當代電影影像作為出發點來研究安東里奧尼（Antonioni）。

克里斯瓊·梅茲（Christian Metz）衰弱的想像符徵（*Signifiant imaginaire*）仿佛是觀察到結構主義走向了絕路，在它之後，人們開始接受以某些藝術史的方法作為出發來思考電影。它們的初始姿態由本書中的一些文本構成，或是來自馬克·維內（Marc

---

ix  *L'Oeil interminable, Cinéma et peinture*（無盡之眼，電影與繪畫），Librairie Séguier出版.

Vernet）主辦的討論電影中肖像畫的研討會（羅浮宮，1991），而之前在尚堤宜（Chantilly）也舉行過類似的會議（1987年6月）。這些思維乃是處於一個普遍的運動之中：雷蒙・貝魯爾在《影像之間》[x]一書中開展論證錄像藝術乃是電影和繪畫間的辯證，並且和凱特琳・大衛（Catherine David）及克里斯汀・凡・艾許（Christine Van Assche）一起在龐畢度中心策劃《影像的過渡》（*Passages de l'image*）展覽（1990年9月至1991年1月）。於是，許多作者不再猶豫回到古老的比較……比較電影與拉斯科（Lascaux）史前壁畫或是伯里公爵豪華時禱書手繪卷（*Très Riches Heures du duc de Berry*），或是撕不破的貝葉掛毯（Tapisserie de Bayeux）！

最近這幾年，賈克・歐蒙以數本書為有關電影未來的思索留下印記。在他最晚近的著作中，我特別要提出兩本[xi]：《現代？電影如何成為最獨特的一種藝術》及《電影還剩下什麼？》這兩本書的書名都是刻意地在世紀之交提問電影的行為（comportement），仿佛它是一個活生生的有機體。這是兩本傑出和強有力的研究，毫無懷舊之情，並且以熱切之好奇想要了解未來的變化可能。我贊同其中的結論，而這些結論也激發我組成目

---

x      *L'Entre-images, Photo. Cinéma. Vidéo*（影像之間：攝影、電影、錄像），La Différence出版社，1990.

xi     *Moderne? Comment le cinéma est devenu le plus singulier des arts*（現代？電影如何成為最獨特的一種藝術），Cahiers du cinéma, 2007. *Que reste-il du cinéma?*（電影還剩下什麼？）Vrin, 2012.

前的文章合集：「我很天真地相信，電影一點也沒有消失，也不是即將消失，但是這一、二十年來媒體、媒材及影像傳播和接收方式的改變，以相當大地程度重組了動態影像的領域。〔…〕一個人必須是這個世界的陌生人才會無知於以下事實：影像在120年前獲得動態能力後，電影在今天只是其中的顯現（manifestations）型態之一而已。〔…〕我認為電影就其最慣常的形式而言，說它已消失是遠離事實，而且在動態影像的各種出現（apparaître）方式之中，它持續地突出，因為它是某些價值組合的排除性承載體。」

在二十一世紀〇〇年代，阿蘭・弗萊雪（Alain Fleischer）在弗賀內瓦（國家當代藝術工作室）擔任校長期間，有不可勝數的機會來驗證「影像的移動」（transport des images），並將其書寫電影和攝影的文本集結。在今天，他的三冊著作[xii]對我來說就像是這段時期某種暫時性小結，在其中各種視覺藝術相互摩擦，其方式前所未見，然而或多或少可以和二十世紀二〇及三〇年代的躁動相提並論。

這本書和我的實作方式相似，分布於排片規畫和展覽策畫之間，它可能以一種評論上的輕鬆自在，將電影當作前文本（prétexte），也可能甚至仔細注意一個鏡頭的細節：比如一片雲或一個影子[2]……於是，我時常由影片中脫出，被理念帶動著，而

---

它們之間的連結就像是一場「音節接龍」（Marabout-bout-d'ficelle）[3]遊戲，最後仍會回歸於影像的開展、剪接、速度、格律音步，而這是貼近地檢視其材料面。而且，這方面變得相當容易，因為電影已成為最能簡便翻閱的藝術品（objet d'art），而這是以其弔詭的本原（originale）形式，比如數位光碟或雲端下載[xiii]。

是在觀看路易‧弗雅德（Louis Feuillade）[4]的《吸血鬼》（Les Vampires）影片時，我開始以看畫的方式來看電影。一個盧米埃風格的鏡頭突然使我脫離了人物及故事敘述：在前景有部電車偶然地（？）經過，遮住了吸血鬼中的一位。我看到的是影像中的其它地方，而我只看到背景中的一位肥胖的女士，正在調整裙子及整理袋子中的物品。這個影像使我想到費南‧雷傑（Fernand Léger）在其《機械芭蕾》（Ballet mécanique）[5]中的上樓梯段落，在其中雷傑不斷擴張和重複一個鏡頭，在其中一個女人帶著洗衣袋在上樓梯。由於我停駐於影像的這個細節，我由弗雅德跳到雷傑，其原則乃是羅蘭‧巴特（Roland Barthes）在詮釋尼可拉‧德‧史代額（Nicolas de Staël）時，把他的畫當作塞尚畫中的五平方公分的擴大版。在影片中，我受到了我將之稱為片中事件所產生的造形性質所引誘：一部電車開過，背景中一位顯然未受到

---

xiii 我不會花力氣去探討〔電影的〕本原性（originalité）或本真性（authenticité）的根基。對我來說，那顯然不是作為載體的膠卷。只有時間和其操縱，才是它的材質。（這主題可參看賈克‧歐蒙在《電影還剩下什麼？》一書中的相關討論（頁14至17）及大衛‧羅德韋克（David Rodowick）的文本「數位事件」（L'événement numérique），刊於 Trafic，第79期，2011年秋。）

事先提醒的肥胖女士，這一連串的事件使得我在影片中自在神遊，就像在看一張繪畫中的形象，不論那是具象的或抽象的……是否應該在影像的這種動態模式裡看到我〔後來〕喜好以展覽來讓它發生？

　　我愛好思考一種電影鏡頭，它像是在自行運轉的攝影機前，由意外事件產生的，並且承載著羅塞里尼—巴贊式的神聖顯現（épiphanie rossellino-bazinenne）。然而，我也相信相反的步驟，那是由眼睛來建構及製造影像，並不會等待鏡頭帶來意外而使它狂喜。我不只會任由自己被那闖入景框的事物「帶出常軌」（exorbiter）。我迷戀著那些使我感到迷惑的細節，忘記了敘事中的主題，雖然那是導演邀請我主要加以注意的。在這裡，絲毫不是漠然，而是在影片之前經常感受到的厭倦，使得我時時抬起雙眼觀察雲朵的變形，由一個鏡頭到另一個鏡頭。

譯註

1　法國北部大城里爾附近的小城市，此地建有以「國家當代藝術工作室」（Studio national des arts contmporains）為名的新型態學校（1997年起開辦），校內經常舉辦展覽。

2　本書作者另著有《雲的吸引力》（*L'attrait des nuages,* 2010）及《影子的吸引力》（*L'attrait de l'ombre,* 2007）。

3　在這個考驗機智的遊戲中，參與遊戲者必須以前一個遊戲者所說字眼或成語的最後一個音節，作為自己找出字眼或成語的頭一個音節。

4　默片時代多產的著名法國電影導演（1873－1925）。在1906年至1924年間，他執導了大約八百部短片及較長的中時程影片，以《幽靈》（*Fantômas*），《吸血鬼》（*Les Vampires*）和《猶德斯》（*Judex*）系列而聞名，1907年起擔任高蒙影業公司（Gaumont）的藝術總監。

5　《機械芭蕾》（1923－24）為藝術家雷傑（1881－1955）與美國導演莫菲（Dudley Bowles Murphy）合作的達達風格後立體主義實驗性影片。

# 電影、銀幕及展牆

貝特宏‧拉維爾（Bertrand Lavier），《立體主義者電影》
（*Cubist movie*），1984。

將近二十年以來，電影「受到展示」。電影作者們成為展覽的對象（希區考克、雷諾瓦、高達、林區（Lynch）、華達（Varda）[1]……），他們的影片片段被「懸掛」在美術館的展牆上，和繪畫、雕塑及裝置相接近。

　　當代藝術家們也使用動態影像的投映（projection）。

## 一種過去未曾面世的展示技藝

　　對我來說，電影的展示有四大首要特點：片段化─摘出／複製／發光性質／時延。

1. 電影的展示呈現的是作品的**摘取片段**（*extraits*）。它首要是一種影片的**段落化**（*mise en pièces*）、**細節化**（*mise en détails*），片段化（fragmentation）。這是一項獨特的事業，因為我們難以想像展示畫作們的「部分」。換句話

說，在一場展覽中，影片**變輕盈了**（*allégés*），因為去掉了它們完整的虛構故事結構：敘事這個向度並未受展出。在展牆上留存的只有編劇法的一個細節（un *détail dramaturgique*）。我們可以進一步說，編劇法可以展示，但敘事不行。強度可以展示，但延展不行……

2. 電影的展示懸掛的是**複製品**：被摘取出的電影片段，複製於數位載體上。

3. 電影的展示呈現的是**發光的影像**，以展場設計的相對晦暗形成投映的有利條件，並且召喚和影像之間的必要距離。

4. 電影的展示呈現的是**動態影像**，並使得參訪者被迫依賴作品的時延（durée）。

　　另一方面，電影的展示在多種物質之間產生特殊的張力，其異質性無疑主要源自將時間性事物與非時間性事物靠近並列：動態的影像段落與靜態影像、必須花一定時延觀看的影像和保留參訪者自由度的靜態影像、投射或播放的發光影像可能要求有輕微的陰暗及和它相反地，本身需要明亮照明環境的影像。如果說光線的問題已經受到相當好的解決，必須在美術館空間中組織動態影像和靜態影像間的相互關係時仍然存有複雜度，因為影片乃是**時間性的物件**（*objets temporels*）。

## 展示一段意識的投映

當一部影片受到投映時，我們意識的時間整體就在動態影像的時間中發生，而這些動態影像相互之間是以噪音、聲音、話語和人聲相連。我們生命中的一段時延如此便在我們有意識的生命之外發生，它乃是在虛構人物的生命之中發生，我們和他們的時間相結合，將他們的事件當作是我們的，在虛構故事時延中的這些事件和我們的存在相疊合。

觀者附著於影像的開展時間，因為一部影片是在時間中**構成**的，在時間之中編織，當它呈現之時也就跟著消失，它是一面產生一面消逝的一道流體。影片作為**時間性物件**的流體和它的觀者的意識流體相切合；描述這個流體，某種程度是在描述那被捕捉的意識流體，而影片包覆其上。

然而，將動態影像呈現給具移動性的觀者，因為他們是由「電影式劇場」的俘虜狀態中被解放出來，擾動著作為時間物件的影片與觀者意識之間的切合，而後者的結構，就其根柢而言，早已經是「電影式的」。這是因為，意識的運作也是將時間性物件進行剪接，也就是說，這些物件乃是由其動態構成。

就影片之影像在展場中的呈現而言，其影像的感知會受到參訪者─觀看者（visiteur-spectateur）無特定方向的閒逛（flânerie）所阻擾。參訪─在空間中閒步──與電影式書寫的特質相衝突：後者是向前列隊而過的影格的**接續**，在時間段落中延展的事件間的接續；相對地，一張照片、一幅畫、一件雕塑、一個模型乃是同時便提供其所有構成元素。即使一位參訪者花費一段時間來觀

看一個靜態影像，然而「全體就在那」，「一下子」就呈顯出來，而他可以如其所願，自在地花費時間。相對地，即使步伐及路徑自由，他卻仍是以時間構成的電影式影像的俘虜（當然條件是他真的願意把這些影像完整看完）。

如何結合靜態影像和動態影像？從今之後，這是展場設計者所必須處理的重要問題。

## 一種新型態的展覽？

顯然是數位科技容許影像段落的循環播放，投影的穩定性和可信賴度，不會受困於膠卷或磁帶在輸送捲動的過程可能產生的打結中斷的脆弱性問題。最後，數位科技也有助於產生〔近似〕繪畫畫面的效果（l'effet tableau），促使投射出來的動態影像產生看起來像是一幅繪畫的效果。比爾・維歐拉（Bill Viola）[2] 就曾好好地利用了這一特性，比如他所使用的幾近無法感知的超慢速影像。

不過，還有其它更隸屬於「意識型態」的理由，可以解釋二十年前仍被視為科技上的困難和表現在後來所造成的迷戀和明顯性。我覺得有三個現象促進了人們對電影展覽的愛好。

首先，是1990年代的時代氛圍，特別著重觀看者—參訪者強烈的感官刺激，這個優先性我們可以在當前某類音樂中發現，那是電音的、重複的、並具有「敲到胃部」的重低音。受追求的乃是感官，而不是意義，以感官對抗意義，奉承感官優先於編劇上

的複雜度，而且當觀看者身體是在移動中，而不是受俘於扶手椅中，這種複雜度事實上難以完成。電影效果和某種造形效果相混淆，至少是和我們所假設的造形效果中的感官性相混融。

今天我們尋求的是和動態影像維持一種新穎的物理性和視覺性距離，而這個需求和一種新出現的當代文化帶來的加強作用並

貝特宏‧拉維爾（Bertrand Lavier），《立體主義者電影》（*Cubist movie*），1984。

非沒有關係，這個文化強調個人自由，而廣告正是其中推波助瀾的要角。工業化電影在銀幕和觀者之間強行加上的距離不再令人滿足。對於最科技化的藝術而言，互動性乃是美德。「不要臣服於影像」（Ne pas se soumettre à l'image）以及它所強加給我們的距離，不再像以前只是來自理論上的懷疑。

電影展覽提供的是近看被投映的動態影像的可能性，更甚之是變化視象距離的自由，如果要轉身離去也隨人自由，這和電影化的演劇（spectacle cinématographique）不同，後者仍保留著高限制性（contraignant）之劇場設置（dispositif）的記憶。

就其根柢而言，在美術館展牆上投映的電影乃是和民主的勝利同時代的現象，也就是說，是它弔詭的終章，因為那是個人勝過所有的限制。1930年代是電影的黃金年代，那時電影在想像面和經濟面都和一個高限制性的社會相連結。在其設置深處，電影仍保有獨裁體制和專制主義之記憶，在其中它提供同一個地平、同一個「屏幕」來捕捉轉向同一個方向的目光，而這就是發光投射的光束所朝向之處。

第二個現象，電視機普遍進入家庭和大型展覽逐漸擴大其成功，這兩個現象不可置疑地同時發生於1960年代中期。在這兩個現象中，核心相關的是收視率—票房（audience）而不是時常入場（fréquentation）。觀眾逐漸在展覽中找到一種和電視能提供的，相當程度可相互比擬的休閒活動和與影像間關係：他已成為一位移動的觀看者，並且沒有保持靜默的義務。

在電視機前和在展覽中一樣，他移動，他說話。對於影像的

臣服自此已不再如過去強烈，而這也給了對電影效果（effet cinéma）一種新關係的喜愛，而這效果和相同的逾越允許是能相合的：美術館中的電影提供了這種和影像間保有「漫不經心」的關係。

最後，在最近這二十幾年的藝術史中，在美術館展牆上投映的電影為當代藝術回歸具象去除了罪惡感，並使人不會將此一演變詮釋為「倒退」。數位科技和一個在外部生成的藝術——電影——被帶入美術館，為「回歸具象」（retour figuratif）挽回聲譽，並為其*授權*，而在此之前強調概念的低限主義曾保有超過三十年的主宰地位。

## 另類電影

電影移民出走至美術館中，它在展牆上的呈現，這乃是跟隨著藝術家的步伐之後，後者一再擴大使用著動態影像：他們擴大、放大了電影。「放大」（élargissement）是個關鍵字，因為人們談論著**擴延電影**（*expanded cinéma*）、**放大的電影**（*cinéma élargi*）。

擴延電影這流派主要是生成於1960年代。史坦·凡德比克（Stan Vanderbeek）[3]發明了以下的詞語，擴延電影（*expanded cinema*）、**電影壁畫**（*movie murals*）、**動態壁畫**（*fresque mouvante*）、**夢境新聞**（*actualités oniriques*）。他將多部投影機並置，形成真正的壁畫。他也將投影機放置於可旋轉的平台上，一

面投影，一面雕塑及重構空間。然而，也可認為擴延電影比他早許多時候出現。以某種方式而言，在烏蘇林放映室（Studio des Ursulines）[4]中投映《貝殼與教士》（*La Coquille et le Clergyman*）[5]時，超現實主義者們在其中大喊「杜拉克是隻母牛」（Dulac est une vache）[6]，後來人們記得他們的行為藝術更甚於影片本身。

擴延電影因而是屏幕空間的擴大和增加。比如安迪・沃荷已成為傳奇的《雀兒喜的女孩們》（*Chelsea Girls*），那是用兩部放映機投映，但其投映的時間差卻是任由放映者自由調整……

在廿一世紀初的今天，電影藝術家們所進行的放大，可使得觀者像是自己在屏幕前完成鏡頭的伸縮或推移，而他們的作為是把影像放慢（或者有時是將其加速）。在其中一種有時是天真或幼稚的意志，想要「靠近看」，看到細節，向投映影像的經緯和肌理提問，換言之，即形象化影片時延完成的肌理。磁帶錄放影機促進了這種看電影的新目光：所有人在自己家裡即可暫停、加速或放慢影像。電影變得可以操縱，展覽室回收了這種觀影方式，而二十年以來，它便是種電視性和居家性的觀看。在電影院中，人們只能坐在自己的椅子中〔觀看〕。即使電影在剛開始的年代，乃是在萬國博覽會或遊樂場中放映，在其中觀看者被允許作波特萊爾式的閒逛（*flâner*）——如同現代城市中的閒逛者——但由1907－1908年起這就變得不被允許，那年代乃是「電影劇場」（théâtre cinématographique）普遍化的年代。

今日在美術館中回返的，便是這閒逛的行為：一位原始的觀看者回來了，他是一位可移動的觀看者，在他的視象中，屏幕的

大小乃是可以變動的，他也有可以進入影像的可能性。為了他，藝術家們放慢或增快影像，使得他們的放映機變成一種時間的放大鏡（*Zeitluppe*），使人可以近看細節。

這些藝術家的位置是處在不同藝術種類的交界處。他們也是處在不同載體的交界處。事實上，他們玩弄著電影，攝影，幻燈片、錄像、電繪生成影像、電腦及行為表演的邊陲。

## 被展示的時間

這些藝術家邀請我們提出時間是否可以被展示的問題。二十世紀的大問題最後並不是「觀念或具象？結構或解構？」而是如下：「我們可否展示時間？展示時間是否是正當的？時間這個材料可以被展示嗎？」

而且，這一點和時間的主觀經驗是相互獨立的——因為時間總是由主觀體驗，尤其是當時間被放在虛構故事中時。人們經常說，電影中有三種相互競爭的時間：影片的時間、敘事的時間及觀者所感受到的時間。時間首先是畫家們的執念，由喬托（Giotto）[7]在帕度（Padoue）的壁畫群到尼可拉·普桑（Nicolas Poussin）[8]的《劫持沙賓們》（*Enlèvement des Sabines*）皆如此。在普桑這幅畫的前景中，人物造形非常個別化，沒有任何一位和其他人相似。然而，我們卻會覺得那是同一個身體在空間中開展，就好像長久之後，艾蒂安·朱爾·馬雷（Etienne Jules Marey）[9]〔用攝影槍〕所作出的方式。人們也會想起，羅丹（Rodin）對華鐸（Watteau）[10]《登船航向西泰爾》（*L'Embarquement*

pour Cythère）一作的描述：這是三個誘惑的時刻（其中有三對男女）。他們相遇，互相誘惑及結伴離開……這三對男女實際上是三個階段，在時延中分別畫出。這是用形象呈現的時間（temps figuré）。

攝影出現後也帶入時間的問題。它把時間凝結，但也指涉在按下快門之前和之後的時間。人們可以確定我們在看照片時，實際上不會去想像在拍攝前後發生了什麼？換句話說，攝影的「凝結」只是表面的，因為它在觀者的意識中催動我們想像溢出精確概念下攝影動作的種種階段。至於全景視象展示（panorama）[11]，它乃是攝影和電影之間的一段銜接鍊（chaînon）。

在電影院中，光線穿透排列通過的影像，形成單一的影像[12]。電影中的影像有時是相對靜止的（比如史特勞布（Straub）[13]或艾克曼（Akerman）[14]的影片）。這是可以被看到的時間（du temps qui se voit）。

當代藝術家貝特宏・拉維爾（Bertrand Lavier）迷戀於此現象。他以一具八厘米攝影機拍攝馬勒維奇（Malevitch）[15]的《白底黑十字》（Croix noire sur fond blanc）整整三分鐘（作品年代為1986年）。這部影片在美術館中循環投映：馬勒維奇的畫作被投映在牆上。如果說電影是運動，它更是時間。透過貝特宏・拉維爾，馬勒維奇的畫作是在時間之中受到觀看。這是對馬勒維奇油畫存在時間的一段時刻進行記錄。這張畫狀況逐漸變差，畫面的顏料裂開；馬勒維奇的畫作今天不再有當初的白色底層，它們看來灰灰的，被偶然形成的大小裂縫穿過，而汙點的出現也使得白色底層變得骯髒。它們進入廢墟狀態，而拉維爾的影片在複製

這幅畫之後，在拍攝它和投映它之後，重現了這個正在發生的毀壞過程。貝特宏・拉維爾並沒有使得這幅畫毀壞，也不是電影的拍攝記錄使它的狀況變差。但只是拍攝這部畫作並將其投映，便是以形象呈現了廢墟作用。

我前面說過展示的電影使得感官佔了上風，並且尋求打斷影像和觀者間的距離，而古典電影則是在其間建立了一個相當有節制的距離。一個循環投映的影片段落，正是因為它的無可止盡，也有成為一張圖畫的傾向。在電影展覽中，某種事物參與了一種成為一繪畫（devenir-peinture）的過程，而這具有弔詭的性質，因為電影過去經常是被借用來對抗繪畫中的學院派，甚至是對抗繪畫本身（費南・雷傑（Fernand Léger）、杜象（Marcel Duchamp）[16]……）

## 投映，電影的甜蜜負擔

高達（Jean-Luc Godard）總是認為投映是在影片的記錄之前產生。對他而言，投映才是電影起始的、首要的、奠基的動作。記錄影像的動作，對他而言，始終就已經是一個投射的動作：數學的投影，和光學有關的透視法投影：「投影是在監獄中發明的，投影只能和閉鎖發生關係。在莫斯科的監獄中，拿破崙的軍官尚・維克多・龐斯雷（Jean Victor Poncelet）[17]，不靠任何筆記即重建了他在蒙奇（Monge）和卡諾（Carnot）課堂上所學的幾何學知識。圖形的投影性質研究是在1822年出版的，它將投影原理提升為普遍方法，而這原理是德撒爾格（Desargues）[18]為了將

圓的性質延伸到錐狀體和巴斯卡（Pascal）[19]為論證神秘六角符號時所運用的。需要一位在牢房中轉圈和面對牆壁的囚徒，理念的機械運用和在屏幕上投射形象的慾望最後才能因為電影投映實際地的大展鴻途。」（出自《兒童們玩俄羅斯式遊戲》（Les enfants jouent avec la Russie）[20]一片的旁白）

由於當代藝術家們在美術館中投映動態影像，我們可以進到影像的另一個音域。電影的影像曾和禁閉、鍊鎖、觀看者的俘虜有關，他們是影廳中的囚徒（我們也常說觀眾的目光受屏幕及影片所俘獲／捕捉）。這是高達所暗示的。今天，在美術館中遭逢一段投映影片的參訪者不再是一位俘虜。參訪一個電影的展覽是不是可以等同於一個拍攝影片的動作？

這是個可觀的反轉，緣自美術館不可質疑的革新現狀：如果說銀幕在二十世紀曾經接替展牆的地位，從今以後，是展牆接納了動態影像，在它們離開其陰暗洞穴之後。

譯註

1　Agnès Varda（1928－2019）為法國著名攝影師與女導演，為法國電影新浪潮左岸派代表人物之一，亦創作具有實驗風格的社會評論影片。2006年巴黎卡地亞基金會（Fondation Cartier）曾為她舉辦個展。

2　美國錄像藝術家，出生於1951年，有多部作品以超高速攝影機產生慢速影像效果。

3　美國實驗電影創作者（1927－1984）。

4　位於巴黎第五區的歷史性電影院，以放映藝術及實驗電影為其創立宗旨。

5　1928年由杜拉克（Germaine Dulac）根據亞陶（Antonin Artaud）的劇本所執導的中間長度影片（約44分鐘），曾於1928年2月9日於烏蘇林

放映室中放映，並被視為超現實主義運動中的重要一頁。

6　由於亞陶自認為被受到排擠，無法演出片中的教士角色，超現實主義者們在首映時發動騷亂，表達他們對亞陶的支持。

7　義大利畫家（1267－1337），生於佛羅倫斯，被視為義大利文藝復興的起源。

8　法國十七世紀古典主義的領導性藝術家（1592－1665）。

9　法國科學家（1830－1904），曾為了研究運動動態發明攝影槍裝置（chronophotographie）。

10　法國洛可可時期的代表性畫家（1684－1721）。

11　在這裡是指繪於一圓頂內的360度廣闊擬真繪畫，為一盛行於十九世紀的休閒娛樂裝置。

12　這裡指的是軟片放映機的光學裝置狀況。

13　Jean-Marie Straub（1933－）為法國電影導演，和其妻子Danièle Huillet合作的影片以嚴謹和具實驗性的拍攝手法以及強硬的左翼政治立場聞名。

14　Chantal Akerman（1950－2015）為比利時電影導演與影像藝術家。

15　Kasimir Malevitch（1879－1935），出生於基輔，成名於蘇維埃時期的前衛藝術家，為抽象藝術的早期先鋒。

16　杜象曾於1926年執導《貧血電影》（*Anémic cinéma*）。

17　法國數學家（1788－1867），投影幾何學創立人之一，著有《論圖形的投影性質研究》。

18　Girard Desargues（1591－1661），法國數學家及工程師。

19　Blaise Pascal（1623－1662），法國數學家、哲學家及神學家。

20　為高達於1993年執導的影片，在片中高達飾演一位導演，並且表達他對藝術、政治、影像的性質和電影的未來所作沉思。

# 2

# 實驗，保存：
## 亨利‧朗格瓦

亨利‧朗格瓦（Henri Langlois），法國電影資料館收藏。

1968年《電影筆記》和法國電影資料館館合編一本專輯，在其中朗格瓦[1]於一篇題名為「電影的三百年」（*300 ans de cinéma*）的文本中提出了兩個理論論點，以它們為名義，他論證保存影片的正當性。

　　他寫道：一方面，「默片藝術本質上是一種具有攝影性質的造形藝術」，換句話說，這是一種形式上的力量。

　　另一方面，「有時，只要在街上拍攝，在時間經過之後，這條街道會使得影片相較於許多創作，變成為一部最令人迷戀和珍視的作品。相反地，一些在當時留下印記的，被稱譽為時代鉅作的影片，今天看起來顯得空洞和毫無價值。」

　　在這裡讓我感興趣的並不是他的第二個論點。它具有考古學目標，將波特萊爾對現代性的直覺延伸至電影，〔而詩人〕以令人稱道的方式用以下的句子將此直覺摘要總結，引人無限迴思：「簡言之，如要使全部的**現代性**有資格成為遠古性，就必須要使人類生活在其中以非意願方式置入的神秘之美能被提煉出來。」

對於這個主題，我自己也曾寫作一個文本並進行排片規畫，名為《處於場景和街道偶然之間的法國電影：1905－1920》[i]：「街道對於電影式的再現而言代表著危險：交通上的障礙，群聚圍觀的好事者的入鏡，視域意外受阻，光線劇烈的變化等等。劇場中具孕育力的時刻和街道世界中平凡無奇的時刻相互連結，於1905－1920年間奠立了一門完全新穎的藝術。」這裡我是回應了一篇路易・沙凡斯（Louis Chavance）[2]早年寫就的文本：「默片也供應了我所謂的偶然電影。在某些甚至不一定有記錄性質的拍攝過程中，有時攝影機會突然捕捉住一個非凡的生命元素，這時它是朝向沒有感覺到鏡頭存在的人物。比如在《持攝影機的人》（L'Homme à la caméra）[3]一片中，一群孩子正在觀賞魔術時明亮的臉龐，這時他們乃是在不知不覺的狀況下被拍攝了下來。」[ii]

　　很早我便保留「偶然電影」這個說法，並把它和「實驗電影」放在相近的位置。

　　使我感到困惑而不知所措的卻是朗格瓦的第一個論點：「默片之藝術本質上是一門造形藝術。」當然，今天會使我注意的是本質上（essentiellement）這個字眼。

　　朗格瓦在這裡所指的是話語還尚未將影像的列隊前進導向洪席耶（Jacques Rancière）[4]所謂的「電影寓言」（fable cinématographique）？換句話說，話語還沒有使戲劇細節在敘事上獲得確定的主宰地位，而故事性的計畫（projet romanesque）

---

i　　*Le Cinéma français entre la scène et le hasard de la rue*，法國電影資料館，1995。

ii　　《電影期刊》（*Revue du cinéma*），第一年，第五期，1929年11月15日。

也尚未獲得影像組織的主導地位？

　　我相信實際上電影在整個默片時代保持著這種敘事性和造形性之間的張力，而這是兩種使命之間的衝突：敘事的歡愉和眼睛的快感，說故事和描繪[iii]，人物帶來的樂趣和影像帶來的樂趣……而這便是默片獨特性的主要來源，而這是一個和隨後而來的有聲片完全不同的藝術。而且這仍是同一種藝術嗎？如同朗格瓦有一天談到尚‧維果（Jean Vigo）[5]執導的《亞特蘭大號》（L'Atalante）—這是部有聲片，但仍保有默片的所有印記——這種電影的秘密無疑已經遺失，正如同夏特（Chatres）大教堂[6]彩色玻璃上的藍色……

　　話語之後到臨，聲音也和影像的運動同步，造形性不再是電影作者們唯一的甜蜜負擔，它後來在少數電影（cinéma minoritaire）中找到庇護，多少和繪畫中的前衛運動相關連，這是藝術家們的電影，實驗電影。

　　朗格瓦從來不會對此一另類電影漠不關心，在他擔任電資館館長的生涯中，他一直對實驗電影保持忠誠，有時那甚至是最具抽象性格的實驗電影。當他在構思他在夏佑宮（Palais de Chaillot）的博物館時（1972年開館），人們發現他對維京‧艾格琳（Viking Eggeling）[7]的形式主義和建構主義創作所付出的關注，因為他請人在紙面上複製其《傾斜交響樂》（Diagonal Symphony）影片中的變形串連；而他對漢斯‧李希特（Hans

---

iii　　參考尼爾森‧古德曼（Nelson Goodman），*Langages de l'art*（《藝術的語言》），Hachette, Col. "Pluriel", 2011, p. 64-66（"Description et dépiction"（描述與描繪））。

亨利‧朗格瓦（Henri Langlois），法國電影資料館收藏。

Richter）[8]的關注也展現為複製他的一部長卷繪圖。他也保存李奧波德・蘇瓦吉（Léopold Survage）[9]構思一部實驗電影時留下珍貴的五十張水彩中的十二張。這部影片原定由高蒙影業公司製作。

另一方面，尚・艾普斯坦（Jean Epstein）[10]及尚・克里米翁（Jean Crémillon）[11]乃是電資館創立時期非常積極的伙伴，他們的早期作品便是接近抽象的大膽實驗性作品。這裡也要加上傑曼・杜拉克（Germaine Dulac）[12]，雖然她的創作因為過度施為而顯得沉重，而且，除了簡單的光學和形式效果外，她在根柢上對於電影實驗的性質，相對地並沒有充分理解。

朗格瓦很早便下了決心，因他考量了要說服人保存影片時所會遭遇到的可觀困難，便決定以「藝術家電影」為賭注，更普遍地則包括以實驗為目標的電影，這樣的電影以造形性（plasticité），甚至有時是以繪畫性（picturalité）為出發來宣示其差異，這些電影作者大聲疾呼影像的命運對他們而言比人物的命運更為重要。朗格瓦很早便敏感於默片的保存，這些影片已不再有商業潛力，即將被摧毀。但影片的靜默不足以正當化其保存，因為在1930年代文化資產的概念還沒有冒出頭。朗格瓦需要更多的、其它的論點。

我相信護衛電影為「本質上是一門造形藝術」正是這更多論點的一部分。如此朗格瓦肯定電影和繪畫相近，而以此名義，它也同樣值得保存。在此意義下，1972年他在夏佑宮開創的博物館乃是他一生的長途征戰的最終階段。

1956年他在紀念法國電資館二十五週年排片規畫的文本中仍以同樣的緊急感警告說：「這一個沉重的時刻。影片受到摧毀的

危險從來沒有如此嚴重。」

接著他舉出許多可將電影作者和世界繪畫各時期大師相比擬的例子：「電影藝術仍舊屬於賤民階級，但如果有人在美國會感到羞愧，因為他錯過了一張托比（Tobey）[13]或一張波洛克（Pollock），他會在歐洲包圍畢費（Buffet）工作室，卻從來不會想到花個數千法郎，便能使以下創作者的一部作品維持餘生：他們包括葛里菲斯（Griffth）、史托海姆（Stroheim）、史提勒（Stiller）[14]、穆瑙（Murnau）、史登堡（Sternberg）、邁克・史涅（Mack Sennet）[15]、因斯（Ince）[16]。」

他把羅塞里尼的成熟時期和林布蘭的同一時期相比擬。他肯定杜甫仁科（Dovjenko）[17]的抒情乃是電影中的塞尚，接著論說：「他一路累積，接著他脫開以達致無可比擬的樸實無華，其平衡給出密度、力量、一直增長且無可抵抗的強大。

在此他和我們這時代的另一位天才相會，我們這時代的已經逝去的一位偉大人物，而他也是長期沒受到認識，雖然表面上很有名：這人便是費南・雷傑（Fernand Léger）。

那些不了解杜甫仁科的人是盲目的，如同我們的父輩，他們不了解庫爾貝、塞尚及雷傑，而他們之所以盲目，乃是因為作品中有不為他們的時代所能掌握的事物，但那已經是屬於我們的時代的。」

對於電影作為造形藝術[iv]的護衛使得朗格瓦因為策略上的需

---

iv 「我認為像是費南・雷傑這樣的一位人物是令人欽佩的，他的確有繪

求，加入實驗電影、藝術家電影及和前衛連結的電影形成的高峯，而這平行於其保存和排片規畫的政策。換言之，他將利用電影實驗作為其普遍保存所有電影策略的政治槓桿，其中包括且甚至尤其是工業性生產的電影。

賈克・勒杜（Jacques Ledoux）[18]和朗格瓦可稱為一時瑜亮，當前者擔任位於布魯塞爾的比利時電資館館長一年後，即在1949年創立了成為傳奇的克諾克（Knokke-le-Zoute）[19]實驗電影影展，仿佛他也需要提出一個「前衛」的、實驗性的提案，平行於其文化資產政策，而這政策被今天的人們認為是具典範性的……

然而政治上的要求並不准許朗格瓦為一切辯護。但這也是詩學和美學上的要求。以護衛一個邏輯一致的意識型態賭注為名義，也就是電影作為二十世紀的主要藝術，甚至可說是和此一世紀同體共存，不可分離，朗格瓦毫不猶豫地強力批評那些可能使他所體認電影作為一門「造形藝術」概念偏離、變形、庸俗化的事物。在他為1947年威尼斯影展所寫的文本裡，他針對其影展中投映的漢斯・李希特（Hans Richter）影片《金錢可以買到的夢》（*Dream that Money Can Buy*）如此寫道：「不要假設《金錢可以……》這部片子是被我當作過時的類型中遲來的案例。沒有人

---

畫的精神，我可將其定義為和諧。///數個物體間的關係、線條間靜止的相互關係、色彩的價值///力量＝運動///在此和電影的精神相對立。///費南・雷傑給我留下一部完美符合電影特質的作品///這是由運動中出現和諧。///跪下了。///我因為不能一而再而三地觀看這部作品而感到遺憾，我會再去觀看它。///但只把它當作出自實驗室的作品，那是詭奇的。///大部分的創作者乃是研究者。」（1934年。未出版筆記，由瑪莉安・德・弗洛莉（Marianne de Fleury）謄寫）

會責備莫內及雷諾瓦不顧畢卡索和馬蒂斯的存在而繼續作畫。沒有人會責怪《摩登時代》是一部默片……《金錢可以……》這部影片相對於前衛電影而言，就好像是聖索畢斯〔教堂〕（Saint-Sulpice）[20]相對於宗教藝術。」

朗格瓦在此伶牙利齒，且我相信我們可以作如下的假設，雖然他是李希特和馬克斯·恩斯特（Max Ernst）[21]的朋友及仰慕者——這部影片向這位畫家忠誠地借用了他的拼貼系列《善心的一週》（Une semaine de bonté）中的多幅作品，而恩斯特也在片中演出一個角色——但他仍小心翼翼不要使得實驗電影變得庸俗化、學院化、「聖索畢斯化」。實驗電影仍應保持作為一個槓桿，而造形性的意念仍舊應該使人可以持續地要求電影被肯認為一門藝術。

事實上，朗格瓦從來沒有接受電影作為「細漢藝術」（art mineur）、「小混混藝術」（art voyou）這種既賣弄風情又矯揉造作，而終究是冒充高雅（snob）的想法。某些人把巴贊（Bazin）[22]所說的不純粹性挪為己用，但同時將它加以扭曲。這終將隱然地正當化電影相對於其它已由文化確認地位的藝術類型的情結，也對電影所具有的最普羅大眾性格過度討好。相反地，朗格瓦深深地信服於電影的藝術價值。在之前引述他寫李希特的文句中，他也並未離開他對電影美學一向持守的立場選擇，並將其和其它藝術貼近比較：莫內、雷諾瓦及卓別林……

在艾利·弗爾（Elie Faure）[23]的思想中，人們無疑可以找到和朗格瓦最接近之處。艾利·弗爾也是高達整體美學思想的啟發者（由《輕蔑《（Mépris）到《電影（單數及複數）史（Histoire（s）

*du cinéma*），高達經常提到他）。

艾利·弗爾在《論電影造形》（*De la Cinéplastique*）中的論證基本上是形式主義的——抽象、速度、節奏、形式的變形、相對於故事細節的獨立性……——他為電影作為一門造形藝術辯護，抵抗著劇場化的敘事：「電影首要是造形的：它某種程度再現了一種動態的建築，而後者必須持續與環境和風景相協合，保持動態平衡，是在其中立起和倒下。情感和熱情只是藉口，使得動作可以有後續及真實感。」[v]

1970年代，朗格瓦和亞當·西特尼（Adam Sitney）[24]合作，策劃了一個重要的實驗電影回顧影展。這是一個具有宣言性質的排片規畫。然而，將要設立於未來的龐畢度中心之中的現代美術館，並非委朗格瓦構成其電影部門收藏。中心規畫設立電資館分館[vi]，並於1977年開館，這些收藏預定要在其中放映。

有意義的是，現代美術館的第一位館長，龐突斯·荷頓（Pontus Hulten）將此一收藏構成任務交付給一位具有大格局的實驗電影作者，他同時也是維也納電資館的館長，彼得·庫貝爾卡（Peter Kubelka）[25]。這是個具象徵性的選擇，庫貝爾卡同時是藝術家、館長和排片人。

然而龐畢度中心和法國電資館間的關係並不融洽，庫貝爾卡和朗格瓦之間也是一樣。朗格瓦去世於1977年1月13日，他未及親見此一收藏的出現和發展。如果說理念上的戰鬥獲勝了——實

---

v　艾利·弗爾，《電影》（*Cinéma*），由Manucius出版，2010，頁21。
vi　經朗格瓦同意設立此一分館。

驗電影進入美術館——人和人之間的戰鬥雖然佔了前景，卻因為其中一位要角缺席而停止。庫貝爾卡和朗格瓦都是不世出之人，他們以實驗電影作為「政治」武器，使之服務於電影的保存。

譯註

1　Henri Langlois（1914－1977），法國電影愛好者及電影資產保存者，法國電影資料館的共同創立者，1936年起長期擔任其館長。

2　法國電影編劇、剪輯師、演員及作家（1907－1979）。

3　蘇聯導演維托夫（Dziga Vertov）完成於1929年的實驗性紀錄片。

4　法國哲學家（1940－），其電影論集《電影寓言》出版於2001年。

5　法國二次大戰前著名導演（1905－1934），重要作品有《操行零分》（*Zéro de conduite*, 1933）及《亞特蘭大號》（*L'Atalante*, 1934）。

6　位於巴黎西南方，大部分建造於十二世紀末至十三世紀初的歌德式大教堂，教堂中彩色玻璃的數量和品質為其特點之一。

7　瑞典前衛藝術家（1880－1925），和達達主義、建構主義及抽象藝術相關連，並且是絕對電影和視覺音樂的前驅者之一。

8　德國畫家、實驗電影作創作者（1888－1967），1941年後前往美國創作，其拍攝於1944－1947年的電影《金錢可以買到的夢》（*Dream that Money Can Buy*），為超現實主義電影中的經典之作。

9　具有芬蘭血統的法國畫家（1879－1968），1908年移居巴黎後曾嘗試製作抽象電影。

10　法國電影作者、電影理論家、文學評論家及小說家（1897－1953），原出生於華沙。

11　法國電影導演（1901－1959）。

12　法國電影作者，電影理論家，新聞記者和評論家（1882－1942），著名的作品和印象主義電影及超現實主義電影有關。

13　Mark George Tobey（1890－1976），美國畫家，作品以受東方的書法啟發的高密度結構為特色。

14　Mauritz Stiller（1883－1928），瑞典電影導演，以發掘著名女明星嘉寶（Greta Garbo）聞名。

15　加拿大－美國演員、導演及製作人（1880－1960），曾大量製作打鬧喜劇，被暱稱為「喜劇之王」。

16　Thomas Ince（1880－1924），美國默片時期的演員、導演、編劇和製

作人，有「西部片之父」之稱。

17　Oleksandr Petrovych Dovzhenko（1894－1956）烏克蘭裔的蘇聯電影編劇、製作人及導演，蒙太奇理論的早期先鋒，並被視為蘇聯時期最重要的電影作者之一。

18　比利時皇家電影資料館創館館長（1948－1988），並於1962年創立布魯塞爾電影博物館。

19　Knokke-Heist為比利時西法蘭德斯省城市，當代地長期舉辦實驗電影展。

20　位於巴黎第六區的天主教教堂，現今的教堂建立於十七世紀，具有古典主義風格。

21　德國達達主義及超現實主義藝術家（1891－1976），1941年起因躲避戰爭及納粹迫害曾移居美國。

22　André Bazin（1918－1958），法國電影評論家及理論家，為《電影筆記》的共同創立人，影響法國電影新浪潮的興起。

23　法國藝術史家（1873－1937）。

24　美國前衛電影史家（1944－），美國實驗電影史研究的先驅。

25　奧地利實驗電影作者及策展人（1934－）。

# 最後的象徵主義者：

## 雷昂斯·裴瑞

雷昂斯·裴瑞（Léonce Perret），《紅菊花》
（*Le Chrysanthème rouge*），1911。

高蒙電影公司（Gaumont）在1980年代末期修復了兩部影片，分別是《巴黎的兒童》（*L'Enfant de Paris*）與《卡德爾岩的神秘》（*Le Mystère des roches de Kador*）。如果說第一部影片確定是走寫實主義路線，第二部影片則使得我們之間有些人感到驚訝。《卡德爾岩》劇情中對電影的癒療式使用及其接近通靈的效果，喚醒我們的注意力，並為我們準備好去發現另一位裴瑞。於是我們將以象徵主義作為假設來接納這些新完成的修復影片。

　　裴瑞[1]到那時只讓人連想到雷昂斯系列（la série des *Léonce*）[2]，其中胖乎乎的喜劇人物遮蔽了作品最神秘的部分，而且因為弗雅德（Feuillade）[3]的《幽靈》（*Fantômas*）後來對超現實主義的影響力而隱身。然而，由許多面向來談，裴瑞其實可以給出許多可相比擬的詩學和想像變化。

　　他有五部影片，包括《拉縴人》（*Le Hâleur*）、《紅菊花》（*Le Chrysanthème rouge*）、《光線與愛情》（*Lumière et l'amour*）、《最

後的愛》（*Dernier amour*）及《未完成的肖像》（*Le Portrait inachevé*），它們和新藝術（Art nouveau）[4]的優雅及更廣大的象徵主義（symbolisme）文化運動保持著隱微但具範例性的呼應關係（correspondances）。1910年代的電影風格及藝術劇場（Théâtre d'Art）的影響使得這個呼應關係看來沒那麼強烈。然而，我想將注意力導向這些影片在布景、造形和戲劇上的特定立場選擇（partis pris）。

象徵主義及之後的新藝術，乃是針對左拉（Zola）及庫爾貝（Courbet）的反動，也是針對印象主義中的寫實主義的反動。默雷亞斯（Moréas）[5]1886年的宣言、馬拉梅（Mallarmé）、維里耶·德·里爾—亞當（Villiers de l'Isle-Adam）[6]、波特萊爾加上居斯塔夫·莫侯（Gustave Moreau）[7]，乃是這個以熱烈理想主義為特色的運動的源頭。布魯塞爾、慕尼黑、倫敦、維也納和巴黎是這個潮流最密集的中心，而它也延伸到東歐。這是對科學及機器力量日益增加的焦慮反應，而其布景的誇張過度、墮落精神性的影像化都肯定一種根本上的悲觀視野，而這是為理性主義困惑的宗教無法加以驅除的。靈魂的暗夜、受譴責但經常以形象昇華的情色主義、受到懼怕但又可慾的女人、裝飾得令人窒息的花朵們、可供逃避的夢同時也是惡夢、受到讚揚但也傷害生命的過去，如此眾多的矛盾最後構成二十世紀現代主義的源頭：超現實主義、達達主義、表現主義。

有許多造形和戲劇上的特徵將《拉縴人》（1911）這部影片和象徵主義緊密相連，而這是一部擅長再現絕望人物的影片。可

以明顯看出來的是，裴瑞想要不留痕跡地由一個狀態或情感過渡到另一個。這就仿如奧地利畫家克林姆特（Klimt）[8]的作品，其中同樣的花朵可以形成愛的冠冕和死亡的裹屍布。類似瑞士畫家塞加堤尼（Segatini）[9]的作品中，同樣的樹可以構成對於愛的結合具保護力的屋頂，也是弔亡中痛苦陰沉和痙攣的表達。在這部像是歌劇的小影片中，裝飾與憂傷相連結，並且令人想起孟克（Munch）[10]風景畫中反常的透視，而後者更受到前景中鰥夫受苦且驚嚇的臉孔所輻射。

表面上這只是使用花朵布景的另一種方式，但它將在《紅菊花》（1911）一片中產生殘酷的效果。

裴瑞1910年代有多部影片將女性角色沒入過度的花卉布景，直到令人窒息。在《紅菊花》一片中，外表迷人的蘇珊·格崙岱（Suzanne Grandais）[11]符合字面意義般地浸入花海之中，而且，更進一步地，她還描繪著花束。她對花朵令人不安的執念後來達到頂點：她決定以要求其追求者猜出她最喜歡的花來決定心儀對象。兩位風流人物趕忙前往瑪德蓮教堂（l'église de La Madelaine）旁的花市，並且在教堂廣場的廣告柱前以默劇方式演出其對選擇花卉的遲疑，而柱子可看到各個告示著當代劇場英雄的廣告，他們是象徵主義在戲劇和舞蹈上的終極繼承者：依撒朵拉·鄧肯（Isadora Duncan）[12]、慕內—蘇利（Mounet-Sully）[13]、波萊爾（Polaire）[14]。這是裴瑞對其同代人致敬？我這樣假設著。

隨著追求者們回到蘇珊身邊，她正在創作的畫也逐漸完成。這張畫的主題在時間中變得豐富，並且將它轉譯為同時朝向愛

倫・坡（Edgar Poe）[15]和奧斯卡・王爾德（Oscar Wilde）[16]夢境
的指涉：藝術是一座造形的時鐘，它接受生命的脈動並將之取
代。鈴蘭、玫瑰、鬚苞石竹、紫丁香……積累不斷，轉譯出一個
吞沒性的執念。蘇珊和象徵主義中的女性相似，純粹又具狡獪的
誘惑性、同時是受害者和罪犯、淫蕩好享樂且含有魔性，散發出
世紀末的情色感。她只喜歡菊花，這是和死亡有關的花朵，而其
中的一位追求者，其血脈便帶有犧牲之血的顏色。這個動作暗示
著自殺但在這部喜劇中卻和狀況不合。裴瑞為觀者省下這一幕，
並將殘酷導向一部語調輕佻的感傷小品；不過曖昧就存在其中。
蘇珊這位女性特有的曖昧，介於歇斯底里和超凡入聖之間。她是
浪漫主義「無情的美麗女士」（Belle dame sans merci）遙遠的後

雷昂斯・裴瑞（Léonce Perret），《紅菊花》（*Le Chrysanthème rouge*），1911。

代，蘇珊為所有的恨女藉口提供理由，並且正當化施虐情慾：一位小布爾喬亞的莎樂美、隱身於撒嬌媚態之後的致命女人。誘惑與致命的吸引力令人想起法蘭茲·凡·史都克（Franz von Stuck）[17]、居斯塔夫·莫候、艾德華·孟克及菲利希昂·羅布斯（Félicien Rops）[18]及其它許多畫家筆下的人物，滋養著對於女人的崇拜和恐怖，終究使其仰慕者落入宿命的深淵。

如果說裴瑞和象徵主義的浮誇筆調及慾望的怪異視象距離遙遠，在這部結局出乎意料的小喜劇中，他仍是其中的一位殘留者。這部《紅菊花》，標題足以充當尤斯曼（Huysmans）[19]或坡（Poe）的作品名稱，乃是以流血來作為其輕浮虛構故事的結局。

裴瑞於1912年執導另一部影片，光是其題名已是完整的象徵主義抒情的規畫：《光線與愛情》。他再一次詮釋畫家的角色。同一年的《吉普賽女郎格拉濟耶拉》（*Graziella, La Gitane*）也是如此。裴瑞喜歡藝術家的角色，很可能不是偶然的選擇。這是一整個時代的喜好：電影作者亟想經由向美術界借用元素來使自己提升高貴（*s'anoblir*）。在裴瑞的作品中，這也許和一個真正的造形立場選擇有關，即使其中難以避免有其沉重的天真。

蘇珊·格崙岱在一場整髮意外後失去了光線：燙髮鐵夾燒壞了她的雙眼。這個痙攣且痛苦掙扎的景象，令人讚嘆地是以鏡子作為景框拍攝：將一個受苦中的身體激動狀態，以不能更好的方式來作具有繪畫性的場面調度。後來她的恢復也給出一種奇觀化的身體棄絕景象，身體整個顛倒過來，眼睛以一道黑布條遮著。由菲利希昂·羅布斯到阿爾諾德·柏克靈（Arnold Böcklin）[20]，

由法蘭茲・凡・史都克到奧迪龍・荷東（Odilon Redon）[21]，女人因其自虐的絕爽（jouissance）而盲眼，在這個最後場景〔此一形象〕回轉，而包含著它的是一個表面上沒有意義的感傷喜劇。

然而，澆灌這故事的，乃是雙重的苦難。一股是意外發生時，好意配合的場面調度。另一股則更微妙，由畫家說謊的懦弱中流出。他在意外發生後離開蘇珊，只有在她復原後才回來，但想要使她相信他從未離開過：當他不在時由蘇珊身旁的人放置的花束想使她相信他的忠誠不渝。

花的語言、背叛、燃燒的目光、以謊言重組的情侶……可怕的幻滅令人想起尤斯曼的犬儒主義。

1916年裴瑞執導《最後的愛》。這同樣是一部殘酷的影片，在其中他展示其妻華倫汀・佩堤（Vlentine Petit）[22]，雖然後者正受年老所困，導演卻並未在影片中昇華他的配偶。

片中的男性角色不再是一位畫家，而是位電影導演；他喜愛年輕女演員，但暫時迷情於一位感情進入黃昏時期的女人，及她所能提供的舒適、經驗和終了時期愛之火花的熱烈。

裴瑞堅持其花朵布景，並且一顆一顆鏡頭地發展出將女性角色和花園這個小型樂園融合為一的情況。棚架、小徑、草地上都滿溢著花朵，就像是淹沒幸福也淹沒憂鬱的泡沫。兩位女性角色一起形成某種愛情的寓意，慾望的生與止。

一個影片段落提供了一個驚人的攝影機移動拍攝，並且經過數個攝影棚，最後結束在一位奧菲莉亞（Ophélie）的昏厥：這是文化回憶和未來藝術之間例外的相遇。如果說裴瑞很可能是最能

艾德佳・馬克桑斯（Edgar Maxence），《頭飾蘭花的女人》（*Femme à l'orchidée*），1900。

反映其時代的電影作者，那麼他借用其圖像學資源的對象，正好是一股在上個世紀末最著重引用的藝術流派，這不是一件無關緊要的事情。

我們不能確知《未完成的肖像》一片的導演是何人。我曾數次看過一部由荷蘭電影博物館所修復的拷貝（題名*Het onvoltooide portret*），但它也沒有標明作者是誰。這是一部令人著迷的影片，會令人想到裴瑞，特別是他以四段台階來組織室內的空間的方式，它們被放在布景的深處，使得鏡頭產生戲劇性效果。

在一次狩獵中，皮埃（Pierre）誤殺了他的女伴珍（Jeanne）。

雷昂斯・裴瑞（Léonce Perret），《紅菊花》（*Le Chrysanthème rouge*），1911。

那時他正在畫她的肖像，後來請來一位模特兒替代他消逝的珍愛女伴。因結果相似度不佳，他放棄畫完這張肖像，接著偶然邂逅了瑪德蓮（Madeleine），而她使他憶起妻子的臉孔。他愛上了她，但仍為珍的回憶纏擾。瑪德蓮發現了皮埃的秘密，更加強她和珍的相似。

這段劇情簡述明顯地會令人想到其它象徵主義文學特別歌頌的愛情：愛倫坡的莫瑞拉（*Morella*），其或更特別是喬治‧羅登巴哈（Georges Rodenbach）[23]的《布魯日死寂之城》（*Bruges-la-Morte*）。這些故事敘說的是有致死力量的熱情和對已逝愛人的瘋狂重建。

這也是具有希區考克特色的主題，對於相似性執念般的迷戀，使得《未完成的肖像》成為《迷魂記》（*Vertigo*）的第一個版本，而後面這個虛構故事則是將死亡與畫像、慾望與「還魂」連結在一起。甚至兩部電影中的女性角色都名為瑪德蓮，這使得她們在同一個象徵主義的基底中結合，而這股潮流便是電影第一時期一位大師的主要影響來源。

# 譯註

1 Léonce Joseph Perret（1880－1935），法國電影演員、導演及製作人，創作多產並具創新性。

2 裴瑞在1913年開啟了這個大約有40集的系列影片，在其中他親自演出其中具喜感的人物。

3 參閱「前言」譯注4。

4 興起於歐洲並在歐美廣泛發展的「裝飾藝術」運動，最早始於1880年代，在1905年前後達到頂峰。

5 Jean Moréas（1856－1910），出生於希臘，主要以法文寫作的詩人。1886年出版「象徵主義宣言」。

6 法國19世紀作家（1838－1889），在法國象徵主義的發動中扮演重要角色。

7 法國藝術家（1826－1898），象徵主義重要人物。

8 Gustav Klimt（1862－1918），奧地利象徵主義畫家，也是維也納分離派運動最具代表性的成員之一。

9 Giovanni Segantini（1858－1899），原出生於義大利的畫家，晚年移居瑞士，創作具有象徵主義風格。

10 Edvard Munch（1863－1944），挪威藝術家，最著名的畫作為《吶喊》（1893）。

11 法國電影女演員（1893－1920），作品於一次大戰年間風行。

12 美國舞蹈家，現代舞的創始人（1877－1927）。創作原先在美國未受重視，1897年起旅行於英、法及歐洲各地，受到重視及引起轟動。

13 法國舞台劇演員（1841－1916），擅長演出悲劇。

14 原名Émélie Marie Bouchaud（1874－1939），法國歌手及女演員，羅特列克曾為其作畫。

15 Edgar Allan Poe（1809－1849）美國作家、詩人及文學評論家。在他的短篇故事《橢圓形畫像》（'The Oval Portrait', 1842）中，畫家由其模特兒—妻子身上汲取生命，畫作完成時亦發現其妻死亡。

16 愛爾蘭詩人及劇作家（1854－1900），在其長篇小說《格雷的畫像》（*The Picture of Dorian Gray*, 1890）中，主角維持青春而他隱藏的畫像老去。

17 德國畫家、雕塑家（1863－1928），以神話主題畫作最為聞名。

18 比利時畫家，與象徵主義和巴黎的世紀末風格相關連（1833－1898）。

19 Joris-Karl Huysmans（1848－1907）為法國小說家及文評家，作品中呈現頹廢悲觀的氣息。

20 瑞士德籍象徵主義畫家（1827－1901），最著名的作品是共五幅的《死

之島》（*Die Toteninsel, 1880－1886*）系列。

21　法國象徵主義畫家、版畫家及粉蠟筆畫家（1840－1916）。

22　出生於比利時的電影女演員（1873－1951）。

23　比利時象徵主義詩人及小說家（1855－1898）。

chapter **4**

# 位於義大利電影起源的繪畫

法蘭西斯柯·貝托里尼（Francesco Bertolini）、阿多弗·帕度凡
（Adolfo Padovan）、朱塞佩·德·李古歐羅（Giuseppe De Liguoro），
《地獄》（*L'Inferno*）局部，1911。

電影史學家長期以來早早就寢……記下這件事是令人感到愉悅的，電影史學家在研究其所特別珍愛的藝術時，曾經忽略它一大部分的組成要素：色彩與音樂。

　　事實上，電影曾經長期處於黑白狀態，直到1930年代，那時也是有聲片降臨的時代。但是當年電影觀賞時也總是有音樂陪伴，或者是單獨一張鋼琴，或者是一架管風琴配上可發出整個大管絃樂團音量的聲音製造機。

　　以無色彩的拷貝，並且在投映時也沒有配上音樂，以默片的主要導演群，人們很早便建立起一座無可變更的名人堂，其中包括穆瑙（Murnau）、朗（Lang）、葛里菲斯（Griffith）、雷諾瓦（Renoir）、弗雅德（Feuillade）、艾森斯坦（Eisenstein）、德萊葉（Dreyer）。當色彩與音樂這兩個電影藝術基要的物質面向可以被重建時，他們的天才有時變得更偉大，有時只是受到確定。即使他們的影片處於廢墟狀態，他們的力量仍是明顯而無可質疑的。由於去掉了他們表達材質的三分之二，而且有時還被保存於受到

縮減的格式中（而其中還遺缺了對話的字卡！），我們實際上有權利可以認為這些是處於廢墟狀態的影片。即使狀況如此，仍然可以欣賞它們及分辨出其中的層級高下，這並沒有什麼特別產生醜聞的地方。這是人類一大部分的影像的宿命，由上古至今日，它們都是以其有缺失的狀態受到詮釋和評斷。

## 音樂的顏色

已有數年之久，我曾提醒，許多默片時代的影片是以類似上古雕塑被觀看的方式受到觀賞：所的顏色都受到抹去。某些電影被觀看時，有時候是以欺人的圖樣狀態出現，就好像新古典主義喜好在去除色彩的上古雕像中汲取線條的純粹性。

更進一步，我們也可以想像失去音樂的陪伴，會使得影片喪失了一個基要的組成元素：它的切割和剪輯的速度。以某種方式而言，音樂的臨在和影片之間的關係就好像作為框架的建築和塑像之間的關係：使得紀念碑式的裝置可以產生節奏。

賽路珞底片的上彩長期受到忽視，就好像大理石上的顏色（這裡借用並改造艾瑞克·侯麥（Eric Rhomer）一本著作的著名標題[1]）。而且，也沒有任何事物可以讓我們確定，在上古雕塑的領域裡，今天有些作品被認為比較不那麼重要，其主因並不是來自它們身上有著上乘的色彩。我們將永遠不會知道。這很可能是如此執迷於上古風潮的畫家傑洛姆（Gérôme）[2]的想法，於是他有時會不缺幽默地重建上古雕塑家以「工業化」的方式為塑像上彩（《繪畫為雕塑注入生氣》（*Sculpturae vitam insufflat pitura*，1893，

油畫）……

電影的一百年週年預計在1995年慶祝[i]，這使得早年默片的修復計畫得以加速。在這些年份裡，波隆納電資館協同其電影影像修復（*Immagine ritrovata*）實驗室，專注處理默片，而其優先選擇的影片，卻不是羅塞里尼式的現代主義和《電影筆記》派所培養的電影愛好者們所會投注其所關愛的。這是一個時機，讓人發現1910年代的義大利乃是一段具有同質性的特殊時期，就像是一段時間的括弧。電影史在義大利藝術電影（*Film d'arte italiana*）這個名稱後面所留下的比較是讓電影愛好者想要遠離而不是受吸引的事物，雖然這個名稱的來源是法國藝術電影（Film d'Art）的外銷及百代公司（Pathé）的出產。然而，電影修復實驗室所舉辦的修復影片回顧展[ii]，以其色彩的恢復（使用鏤花模板和染色技法）和有時出現的音樂陪伴放映，使得義大利默片和同時代的法國影片得以區分[iii]。壯大的場面，演員及天后文化現象（*Divismo*）³，布景的水準，總之，對於義大利繪畫及建築傳統的借用，有助於賦與當時意利大電影的戲劇和造形格局，當時仍在興起的好萊塢對此也並不漠然[iv]。這是對這首幾屆回顧展的主要

---

i     名稱為「電影的第一個世紀」。

ii    各國際電影資料館之間的年度聚會，由Gianluca Farinelli和Nicola Mazzanti創立。

iii   在修復影展中現身的數部影片可說是啟示之作，並改變人們對此一時期影片生產的看法：1994年推出的《持久不停的愛》（*Ma l'amor mio non muore*）、1994和1997年推出的《王家女虎》（*Tigre reale*）、2000年推出的《阿提拉》（*Attila*）、2005年推出的《打下羅馬》（*La presa di Roma*）。

iv   喬治·薩度爾（Georges Sadoul）將義大利電影呈現為一大奇觀，具有

觀察。此次再發現帶動的熱潮，於2007年產生了一個尚未實現的計畫，其中含有一個全新的展覽概念，將繪畫及影片片段相混合，並題名為「19世紀藝術電影」（*Il cinema dell'ottocento*）。

## 展覽所選擇的電影

這個計畫的重點之一也是在於提供一個對於電影文化資產重新給與價值的模式，它的出發點是觀察到十九世紀下半葉義大利繪畫中的視覺母題和題材後來朝向1910至1920年間的義大利「第一時期」電影流動。這個時代在多方面留下斷裂的印記：一次大戰所產生的地緣政治動盪及歐洲的重組，一般被稱為小布爾喬亞義大利（*Italietta*）[4]的義大利轉型期，貴族階級的終結和等待政治變化的布爾喬亞階級之間所產生的階級毀壞[v]，強烈的經濟危機升起，最後在1922年達到頂點，有助於墨索里尼獲得權位。

即使這計畫有目的論導向的風險，它仍是富有刺激性的。這時期的義大利電影受到遺忘或是不受重視，而且在十九世紀時，龔固爾兄弟（les frères Goncourt）[5]如此說道：「唉！藝術離開了這片過去曾為它創造了不少榮光，原先特別受到關愛的土地。」[vi]

---

驚人的原創性，並「和當時全世界所有的電影生產都明確不同」。《電影全史。1910-1920年第一卷，電影成為一種藝術》（*Histoire générale du cinéma. Le cinéma devient un art, 1910-1920, vol. 1*），Denoël, 1978.

v   這是自從維斯康堤（Visconti）推出《浩氣蓋山河》（*Le Guépard*）一片之後變得有名的主題。

vi  對於十九世紀未受義大利人珍愛，請參考尚-弗杭蘇瓦・羅迪里格茲（Jean-François Rodriguez），《義大利，唉！》（*L'Italie hélas!*），Esedra, 2006.

這份至今仍存在信譽喪失，也促進想要建構此一展覽的慾望，以發現是什麼連結了這個時代和與它相近的電影演變。

義大利藝術電影以一種典範性的方式說明了影像流動現已更新的假設：由歌劇紅伶轉變而來的天后（*Dive*）[6]電影和上流社會人士的浮誇狂喜，揭露了一種潛在的歇斯底里，然而繪畫中的肖像為了一種沉重的優雅，便以脂粉將其加以遮蔽，而那時期的希臘羅馬古裝片（péplums）乃是以劇場和紀念碑風格重塑一個受到新造形主義中的媚俗所印刻的上古。這類電影的調子主要是分布在私密和史詩之間。但它沒有在此一巨大間距的不諧和中消融解體，最後仍宿命地整合為一：一方面是布爾喬亞式和頹廢風的感傷中的折磨，源自不可能或不合法的愛情的痙攣及昏厥；另一方面是羅馬帝國所激發的虛構故事，徘徊於在帝國征戰和愛作為主宰間的兩難。悲喜劇誇張樂風在兩個調性間建立了一道橋樑，並使得這時期的義大利電影擁有一個獨特的通貫性。

## 電影中的十九世紀藝術，它的當前意義和重要性

以一種更複雜的方式，首先必須記得在十九及二十世紀之交，義大利就像所有其它的歐洲國家一樣，都記錄了現代主義的興起，包括邁向抽象及面對模仿義務的獨立態度。展覽必須以圖像說明義大利電影如何回收並延續所有顯得過時或說疲憊不堪的事物，不論那是在形象面或理念面上，而且這個國家正是在圖像學方面，擁有其它任何國家都沒有的豐饒傳統。在十九世紀，「義大利的神奇耗盡，正在休息。它的工作室，過去是那麼地活

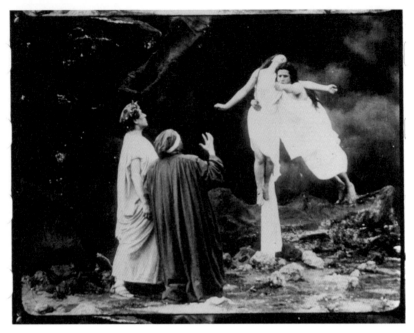

法蘭西斯柯・貝托里尼（Francesco Bertolini）、阿多弗・帕度凡（Adolfo Padovan）、朱塞佩・德・李古歐羅（Giuseppe De Liguoro），《地獄》（*L'Inferno*）局部，1911。

躍，現在只是一座美術館；在萬國博覽會中，它參展只是作為回憶；它曾擁有光芒四射的畫派，佛羅倫斯畫派、羅馬畫派、威尼斯畫派，但現在其中只留下鉅作：不再有學生；屈指可數的臨摹者努力想要使得這些消逝中的形象能持續流傳下去。然而義大利〔…〕已大量償付它對人類欠下的債務，我們也不會忘恩負義地嘲弄它的貧乏。在希臘之後，它獻給了世界最被舉高的美的類型。即使它在現代美術的代表大會中只以幾幅平庸的油畫覆上數

尺牆面，那也不重要。我們永遠虧欠於它。」[vii]這段葛蒂葉[7]的評論反映了一種針對十九世紀義大利藝術的世界性觀點——包括義大利本身亦如是。但這正是未能認識——因為事態如此——而直到今天這忽視仍然存在於大部分的電影史研究，在二十世紀，電影乃是上個世紀再現性藝術保存其餘生的庇護所。

在更大視野中，展覽的企圖，乃是要初步刻畫出一種繪畫和電影之關係在心智層面上的考古學，尤其是繪畫如何流向電影。換言之，之前在繪畫和雕塑中只是隱喻性質的運動，在電影影像中**成為現實**（se *réalisait*）。最後這也是注意到1910年代的義大利電影和十九世紀的造形藝術具有時間性上的非調合（non-concordance temporelle），而藝術哲學家喬治・迪迪—宇伯曼（Georges Didi-Huberman）[8]應可以將之列入其有關形象之餘存（survivance des images）現象的一般性思考，當作案例之一，而這將使得歷史性時間變得複雜起來[viii]。我自認有權利將這些歌劇紅伶（貝蒂尼〔Bertini〕、蒙尼契莉〔Menichelli〕及波勒里〔Borelli〕……）或是那些穿著古羅馬寬外袍，詮釋凱撒的刺殺的演員們當作是「活化石[ix]」，像是一些有效地「產生變換的作

---

vii　葛蒂葉（Théophile Gautier），《歐洲的美術》（*Les Beaux-arts en Europe*），Ulan Press, 2011.

viii　喬治・迪迪—宇伯曼（Georges Didi-Huberman），《餘存的影像，根據阿比・瓦堡論藝術史及幽靈的時間》（*L'Image survivante, Histoire de l'art et temps des fantômes selon Aby Warburg*），Minuit, 2002, p. 67. 就此影像流動問題亦請看看，賈克・歐蒙（Jacques Aumont），《影像的材質，復原》（*Matière d'images, redux*），La Différence, 2009, pp. 35-61.

ix　前引書，頁68。

朱塞佩·弗拉斯切里（Giuseppe Frascheri），《但丁與魏吉爾遭逢保
羅與法蘭西斯卡》（*Dante e Virgilio incontrano Paolo e Francesca*），
1846。

用元」（opérateurs de conversion）[x]，它們無顧時代混亂地摻合小布爾喬亞義大利（Italietta）和十九世紀義大利藝術（Ottocento），造成了影像的回歸。

## 薩托里歐與但丁，奠基性電影作者及劇作家

最能體現這個**轉換**的，乃是畫家吉里歐·阿里斯提德·薩爾托里歐（Giulio Aristide Sartorio[9]）[xi]，這是個偶然嗎？他在創作歷程初期是位折衷派的象徵主義畫家，並帶有新文藝復興風格，完全忽視印象派的存在，正如同其友人達努其歐（D'Annunzio）[10]的頹廢品味，在其生命晚期，則是米開朗基羅紀念碑風格遺韻的改編者及室內私密景象的畫家，他在1918年執導《葛拉蒂亞的神秘》（Il mistero di Galatea）。史家經常說本片是個意外。然而這絕對是部高完成度且具有原創性的作品；片中運用了相對新穎的拍攝技術（全景及移動拍攝），在使用透視法將人物的繪畫特性置入景深中，顯示出無可否認的完美風格。他將自己的畫作置入鏡頭之中，並且申明其引用性質，以此方式他向1910年代末期的電影輸出一種象徵主義的視象，而其靈感來源為阿爾瑪·泰德瑪（Alma Tadema）[11]或多蒙尼可·因篤若（Domenico Induno）[12]。仿佛需要一位畫家才能摘要說明電影的角色是延續者，使得突然被現代性超越的繪畫再現可以找到去處。對於電影藝術迷戀於

---

x　　前引書，頁348。
xi　　1860-1932。

十九世紀的再次觀察並非沒有趣味，這使得電影擁有作為一個巨大憂鬱設置（dispositif mélancolique）的地位。

相反地，這個十年是由一部至今仍被認為是義大利電影產業的奠基作品所開啟，這是由法蘭西斯柯・貝托里尼（Francesco Bertolini）、阿多弗・帕度凡（Adolfo Padovan）、朱塞佩・德・李古歐羅（Giuseppe De Liguoro）一起執導的《地獄》（L'inferno）。無法不是如此：義大利那時指定了但丁為其首席劇作家。他是所有藝術共同的英雄——詩、劇場及繪畫——帶來了畫面力量及想像力作為它們的基礎。但丁由魏吉爾（Virgile）陪伴的地獄啟蒙之旅，成為眾多繪畫的題材（莫塞・比楊其（Mosè Bianchi）、朱塞佩・弗拉斯切里（Giuseppe Frascheri）、米開朗基羅・格里柯列堤（Michelangelo Grigoletti）……），而這也包括插畫（杜里歐・坎貝羅狄（Duilio Cambellotti）、阿爾曼多・史巴蒂尼（Armando Spadini），或甚至又是阿道爾弗・德・卡羅里斯（Adolfo De Carolis））。最後，它為這三位「義大利的梅里葉斯[13]」（Méliès italiens）提供了劇情大綱：布滿諸神及怪物的《神曲》風景像是《月球之旅》（Voyage dans la lune）的對等物，產生可和蓋塔諾・普里維亞堤（Gaetano Previati）[14]畫作相媲美的意興併發。

## 天后，被愛淹沒的海難者

莉達・波蕾莉（Lyda Borelli）、法蘭切斯卡・貝爾堤妮（Francesca Bertini）或辟娜・蒙妮切莉（Pina Menichelli）乃是天后文化現象（divismo）最重要的代表者：身形細長輕柔，致命而

又激昂的女性。美如果不是痙攣抽搐的便不能偶然發生[15]……以其歇斯底里、痛苦的阿拉伯式蜷曲的姿態，天后們（Dive）透過她們的身體和受裝飾的痙攣抽搐招搖地展示著一種老練的狩獵術。過度的裝飾使得她們軟弱無力，「像是被愛淹沒的海難者，她們的手順著牆壁和長廊探索著，抓住所有簾幕，所有的灌木[xii]」，然而她們極度的感官性卻是被置入一個仍屬太新起的電影藝術。雖然這個首先出現的明星體制（star-system）乃是歐洲整體的現象（阿斯塔·尼爾森（Asta Nielsen）[16]……），它在義大利所達至的規模使得其它電影類型的類似現象在記憶中變得相形失色。

天后神話同時參與了普洛塞庇涅（Proserpine）[17]和黑卡蒂（Héctate）[18]的神話。是有關貞潔處女，也是有關定罪死亡的女祭司神秘天啟的神話[xiii]，天后將性轉化為武器，並使男人成為奴隸。她在電影中體現一種泛性化（pan-sexualité），同時也揭露了男性對正在擴大的女性權力的恐懼。天后將吟遊詩人詩詞和歌曲中受到昇華的張力移轉至銀幕上，她掀起一種混合著宗教和文化的崇拜形式。她是象徵主義藝術和新藝術之間神聖的交流通道，混合了達努其歐（D'Annunzio）的反自然女人及普契尼（Puccini）[19]作出犧牲的女性受害者。

---

xii　達利（Salvador Dali）於湯姆·何秦生（Tom Hutchinson）著，《銀幕女神》（*Déesse de l'écran*），Edilig, 1985, p, 13.

xiii　布魯聶塔（Gian Piero Brunetta），「神聖顯現」（Divines apparitions），*Cinegraphie*期刊, Transeuropa-Cineteca di Bologna, 1999年6月，No. 12, p. 168.

1910年代的義大利電影在女演員的身體、她們身上的飾品和上個世紀的裝飾藝術之間展示出一種強烈的可穿透性。但這也是一種為上流社會繪製畫像的藝術，而這點顯現在一些延長伸展的影片段落，在其中，三位女演員向上世紀末繪畫中的上流社會名媛借用其慵懶無力、雕像般的高傲或歇斯底里式的矯揉造作。這些畫作的作者包括喬凡尼・波爾弟尼（Giovanni Boldini）、維多里歐・馬泰歐・科爾科斯（Vittorio Matteo Corcos）、法蘭切斯可・莫索（Francesco Mosso）、卡密洛・英諾森蒂（Camillo Innocenti）、淳奎羅・科里莫那（Tranquillo Cremona）。

## 悲喜劇和重訪歷史

　　歌劇及其過度的悲喜劇情節曾滋養義大利默片，而音樂伴奏也知道如何在影廳中反映其悲愴的莊嚴感。尼諾・歐希里亞（Nino Oxilia）[20]的影片《撒旦狂想曲》（*Rhapsodia satanica*）修復後，促進了1990年代對於天后電影的全面重新評價。重新找回的顏色和音樂有助於了解和感受長期以來被視為沉重編劇和學院派姿態的，事實上原來是一種材料上的現代實驗。在這樣的電影中，時間的擴張是必要的，以使得色彩的互補對比可在時延中鍊成，而音樂也有時間產生編織舞蹈的效果。

　　喬凡尼・帕特隆尼（Giovanni Patrone）[21]（《王家母虎》（*Tigre reale*），1916），卡爾明（Carmine Gallone）[22]（《裸身婦人》（*La donna nuda*），1914，《馬倫布拉》（*Malombra*），1917）或甚至馬里歐・卡塞里尼（Mario Caserini）[23]（《持久不停的愛》（*Ma l'amore*

*mio non muore*），1913）在繪畫留下的文化資產中汲取資源，而這資產早於電影產業的誕生並不太久；這些影片提供出一種前所未見且不曾有過等同者的造形編劇手法，在其中影像元素的命運和人物的宿命有同等的重要性。

　　最後為歷史畫接棒的乃是電影。後來被稱為希臘羅馬古裝片（péplum[24]）的，在這個意義下，是否即是歷史電影？義大利默片電影多次回顧義大利歷史。由多蒙尼可・莫羅里（Domenico Morelli）、維森佐・卡姆其尼（Vincenzo Camuccini），依爾如若・依爾若里（Erulo Eroli）或朱塞佩・卡馬拉諾（Giuseppe Cammarano）所繪的大型繪畫，在他們的時代曾被稱作大型的

卡米洛・英若桑蒂（Camillo Innocenti），《女人的反覆無常》（*Capricci femminili*），1877。

維多里歐・馬泰歐・柯爾科斯（Vittorio Matteo Corcos），《嗎啡上癮者》（*Morfinomane*），1899。

「繪畫機器」（machineries picturales）。這無疑是預示了電影機器所提出的上古史偉大重塑及義大利文化偉大人物的感傷回想，就像是好萊塢傳記電影（biopics）的前身。

希臘羅馬古裝片中人物在巨大建築中的騷亂，也可在十九世紀畫家的作品中找到資源。我們是否曾經足夠地想像西部片和美國西部的征服史詩的各種波折幾乎是同一時代——在此一意義下是即時報導——而義大利電影乃是發展於義大利追尋國家統一的時代，所謂的義大利統一運動（Risorgimento）[25]之下？就在事件發生後的三十年，也就是1905年，電影作者菲洛泰歐‧阿爾貝堤尼（Filoteo Albertini）[26]執導《打下羅馬》（La presa di Roma），片中並呈現已成傳奇的進入皮亞門（la Porta Pia）。這部影片的發現，使得我們可以衡量弔詭地被遺忘在義大利城市官方建築牆面上的紀念性繪畫，如何延伸其餘生於二十世紀前十五年的電影之中。

譯註

1　法國電影導演及評論家侯麥著有《賽路珞與大理石》（Le celluloïd et le marbre, 1955）一書。

2　Jean-Léon Gérôme（1824－1904）為法國新古典主義畫家及雕塑家。

3　指廣受歡迎的電影和娛樂演員、歌手、體育冠軍（有時亦包括藝術家、作家、政治家）被神話化並成為大眾迷戀的對象。

4　指十九世紀末到二十世紀初的小布爾亞時期的義大利。

5　Edmond de Goncourt（1822－1896）et Jules de Goncourt（1830－1870），十九世紀兩位屬於自然主義的兄弟檔法國作家。

6　義大利文Diva的複數形，指女神或著名女性。

7　Théophile Gautier（1811－1872）為十九世紀法國詩人、作家、劇作家及文學及藝術評論家。

8　法國藝術史及哲學家（1953－）。

9 義大利畫家及電影導演（1860－1932）。

10 Gabriele D'Annunzio（1863－1938），義大利詩人及劇作家，具有貴族血統曾任陸軍軍官及擔任政府要職。

11 英國維多利亞時代的知名畫家（1836－1912），作品以華麗而細緻地描繪古代世界而聞名。

12 十九世紀義大利畫家，以風俗畫和歷史畫見長（1815－1878）。

13 Georges Méliès（1861－1938），法國早期電影作者，原為魔術師，發明多種電影技法，包括停機再拍，也大量使用多重曝光、低速攝影、淡入淡出以及手工著色等技法，其《月球之旅》（1902）為早期電影史中的重要名作。

14 義大利象徵主義畫家（1852－1920）。

15 將美與痙攣抽搐（convulsive）相連來自法國超現實主義者布列東（André Breton, 1896－1966）。

16 生於丹麥哥本哈根，也逝於該地（1881－1972）。她是電影史上第一位享有國際聲譽的明星。

17 希臘及羅馬女神，在神話中為冥王普魯托所擄，成為地府之后，後受解救，得以每年定期回到地面，成為春之女神。

18 希臘神話中掌管魔術和咒語的女神，曾見證普洛塞庇涅被擄至地府，並協助其尋找。

19 Giacomo Puccini（1858－1924），義大利作曲家，名作有《波希米亞人》、《托斯卡》與《蝴蝶夫人》等歌劇，至今仍經常演出。

20 義大利劇作家，編劇和電影導演（1889－1917）。

21 義大利知名導演、編劇、演員（1883－1959）。

22 義大利電影早期知名的導演、編劇及製作人（1885－1973）在六十年（1913－1973）的電影生涯中曾執導超過120部影片。因曾拍攝支持法西斯宣傳和歷史修正主義的影片而產生爭議。

23 義大利電影導演，以及演員，編劇和電影製作的先驅（1874－1920）。

24 此字原指古代人的衣袍，後衍生為時代處於古希臘、羅馬及埃及的歷史影片。

25 十九世紀將義大利各部分統一為義大利王國的政治及社會運動。

26 義大利發明家，電影導演，也是最早的電影先鋒之一（1865－1937）。

# 從奧維德到賈克・突爾納

賈克・突爾納（Jacques Tourneur），《豹族》（*La Féline*），1942。

月桂樹彎下她新生的枝枒

天神看到她搖動其樹梢如同點頭

　　影像旅行。在時空中，它們令人讚佩的移動顯出有抗力的韌性，而有時它長時間的隱身乃是為了確定其保存，以及後來更具意義的再度出現。它們的遠離、其象徵的、詩意的和敘事的用途受到遺忘，反而為它們保障了一份完整的新鮮和比喻上的效力，因而能證明其人類學和藝術上的力量？

　　達芙妮（Daphné）和阿波羅（Apollon）的傳說，它所引發的無數再現，乃是一個典範性的例證。拉丁神話中的手勢都在集中在這裡，而它本身受希臘神話哺育，在文藝復興、巴洛克和新古典主義時期為藝術史在繪畫和雕塑層面提供了數十年的前文本（prétextes）[1]，甚至到了浪漫主義仍不時地繼續存在，直到最後在學院派的頹廢中獲勝及死亡。

　　心生害怕的達芙妮，受到愛戀她的阿波羅所追逐的主題，變

形，由人的類屬轉變為植物的類屬，追逐時的舞蹈圖示（le schéma chorégraphique），象徵著女性特質面臨男性慾望的敘事，使得它成為最經常受到再現的神話之一。

奧維德[2]在其《變形記》（*Métamorphoses*）一書中寫下具決定性的經典動作過程，包括材質轉化的連續性和戲劇性階段，以及由一個類屬到另一個類屬的過渡。古典時期的畫家和雕塑家們特別著重由山澤仙女（nymphe）轉變為月桂樹的變形時刻。一個挑戰橫亙在他們面前，以靜態的自由藝術（les arts libéraux）來呈現動態，以形象來表現材質的變化及逃逸中的身體衝力。奧維德描寫這個事件的時候，如同他其它神話學計畫中的敘事，企圖在讀者心中創造出強烈的感受：一個正在完成的現前，一些正在顯現的現象：『如此，天神和處女，一位受到希望，一位受到恐懼的帶動。但是追逐者乘著愛的翅膀，更為迅捷，而且不需要休息；現在他已傾身於逃逸者肩膀上，他的氣息撩撥著她頸子上分散的頭髮。精疲力盡，她已面無血色；因為如此快速地逃跑而身心俱疲，她的目光轉向翩內河（Pénée），她說：「快來，我的父親，快來救我，如果這河水和你一樣有神聖的力量；將我過度誘惑人的美貌變形，以此拯救我吧。」

她的祈禱剛才說完，一股沉重感便進入她的四肢：她微妙的胸脯包上了樹皮，頭髮變長並化為葉片；她的手臂成了枝枒；她剛才還如此敏捷的雙足變成了樹根，深入泥土無法動彈；樹冠戴在她頭上；她的魅力只留下光彩。太陽神卻仍然愛著她；他將手放在樹幹上，在仍然新鮮的樹皮下可以感受到心的跳動；以手環繞枝枒，他用吻覆滿此樹；但樹抗拒地推開他。於是天神說道：

「好吧，既然妳不能成為我的妻，至少妳將是我的樹；哦，月桂樹，妳將永遠裝飾我的頭髮、豎琴、箭筒；妳會陪伴拉丁地區[3]的軍事統帥們，當人們高唱凱歌，長長隊伍邁向卡皮多利山丘（Capitole）[4]。忠實的守護神，妳將豎立於奧古斯特門（la porte d'Auguste）之前，保護著懸於其中央的橡木冠；如同妳頭上的秀髮過去不曾受剪刀滋擾，永保青春，同樣地，妳的樹冠上也會裝飾著不會變質的葉片。」裴恩（Péan）[5]說完話；「月桂樹彎下她新生的枝枒，天神看到她搖動其樹梢如同點頭。」』

　　就好像奧維德長詩中的其它敘事，它們令人著迷之處來自描述的力量，而且針對的是最抗拒描述的事物：變形本身，變化的完成。讀者完成了基本的工作：進行想像。神變成人、人變成動物及植物，形式、本質、生命材質的改變，為證明時間的勝利而服務，物質表面上靜止，但變動占了上風。

　　為了重建這個過程，自從文藝復興以來，推出了各種炫目可觀的解決方案，在各種藝術使用的物質上實驗其可操作性。如果繪畫可以允許畫家盡情發揮其高超技巧，大理石相對地以其硬度抵抗著，但也因此提供了一種弔詭的可操作性，產生撩動人心的效果，比如阿波羅將手壓在達艾妮的肉身上。巴洛克藝術也經常向《變形記》借用題材；天神間的戲謔戀情或相互報復後來在十九世紀的造形藝術中消失，只餘幾個少見的殘留。到了二十世紀，人們看到繪畫解脫了複製外表的義務，而那重拾繪畫以模仿方式重建世界之任務的，正是電影。而電影在如此作的時候，乃是擁有過去不曾為人聽聞的力量，因它能夠以攝影的方式來複製

真實的動作，並且以其特有的種種手法來暗示材質的變形記（剪輯、疊印、慢動作……）。

　　就其根柢而言，電影之整體便是變形的視覺演出，但沒有一位電影作者像賈克‧突爾納[6]一樣，為此獻上其如此之多的創作技藝。突爾納屬於複合藝術家的範疇，難以定位，而且他們出現的時代，其藝術的歷史時刻顯得一切已經完成，甚至耗盡。於是產生了他們什麼都沒有發明的印象，沒有「帶來什麼新的東西」。如此，突爾納有時被歸屬為電影藝匠（artisanat），製作著冒險電影、奇幻電影、黑色電影、歌德風（gothique）電影。

　　事實上，這些被擺置在其藝術之歷史中不確定的鍊節上的藝術家們，那些處於後古典及前現代的藝術家們，乃是含蓄的發明者，但對自己的歷史角色有著清醒的意識，他們的原創性難以辨識，但在細節中卻具有孕育力。這些藝術家借用隱微的立場選擇的方式——在強烈地被符碼化的類型中以接近無法感知但擴散的方式進行風格上的撬動（décalage）——而其產生的效果與其古典的前行者區別甚小，而對其現代主的繼承者也只是遙遠的預表（préfigurent）。突爾納在電影史中如此獨特的地位無疑可以其例外性的能力來作解釋，他可以不聲張地利用已被遺忘的母題（motifs），或是在最古老的視覺文化中已被抹除的形象細節（détails figuratifs）。

　　在1942－43年之間，突爾納執導了三部影片，後來都成為他最著名的作品，而這些影片貢獻於其古典主義的程度，正如同它們貢獻於其邊緣性：《豹族》（Cat People）、《我與殭屍同行》（I Walked With a Zombie）、《豹男》（The Leopard Man）。這些影片

中的第一部，由法國女星西蒙妮・西蒙（Simone Simon）[7]主演，而她在1938年即曾為雷諾瓦（Renoir）扮演「人形野獸」之一，是她使得上古的變形詩作得以在電影藝術中以電影的方式回歸及續存，而這藝術也得以解決勒辛（Lessing）提出視覺藝術和詩之間必須擇一的問題。

我們記得這影片的故事。依蓮娜（Iréna）因為其故鄉的傳說在心理上產生困擾：她是隸屬於某一群屬的女性，她們會因為嫉妒或甚至慾望，變身為貓科動物。許多跡象見證著這個隱藏的動物性：她使得一隻小貓感到駭怕，引發鳥籠中的一陣響聲大作的騷動，預表著希區考克未來影片中黛碧・海德倫（Tipi Hedren）[8]對鳥兒所引發的效果。雖然懷著愛意而且是位熱切的妻子，但她

賈克・突爾納（Jacques Tourneur），《豹族》（*La Féline*），1942。

賈克‧突爾納（Jacques Tourneur），《豹族》
（*La Féline*），1942。

在新婚之夜拒絕了她的丈夫，並且對他的一位名為愛莉斯（Alice）的同事心懷來越熾盛的嫉妒。有天晚上，他和愛莉斯同進晚餐，而她在旁窺視；依蓮娜帶有威脅性地跟蹤這位女人至中央公園。這個夜間跟蹤段落伴隨著女性高跟鞋走路聲響的節奏。突爾納增強了愛莉斯的焦慮，雖然依蓮娜仍是隱不現身。在數個互換鏡位拍攝的鏡頭之後，兩位女子的腳步越來越快，後來突爾納放下依蓮娜，集中注意力於愛莉斯，而這時我們困惑地以為她被依蓮娜所變身的事物所追蹤：一隻母豹……到了高潮的頂點，我們以為聽到了動物低嘯聲，但那其實只是一輛巴士的引擎喘息聲，它橫切入鏡，並且帶著金屬咬牙聲猛然打開門。愛莉斯趕快上車尋求保護，但就在走入這個臨時蔽護所的門時，她轉身回看她頭上中央公園樹林的頂端：如果借用奧維德的話說：**樹木彎下她新生的枝枒，愛莉斯看到它們搖動其樹梢如同點頭**。突爾納堅持著墨於此：愛莉斯問司機：「您有看到嗎？」司機什麼都沒看到。愛莉斯於是再次回頭看樹枝及樹林頂端。它還在顫動。

這是一個形象在不同藝術種類間，令人訝異的移動，雖然隨著時間推移，這形象隱而不顯。正因為突爾納是拍攝變形的電影作者，如同奧維德是書寫變形的詩人，他們經由這母題相聚——樹木彎下枝枒、樹冠搖動著、外形似人的植物——而這母題實現了它們之間的**接近**（proximité）和**命定吻合**（coincidence fatale），而這點是只以美學角度進行觀察所無法察覺的。只有具有人類學性質的信念及觀看風格（就好像人們說的思考風格）才能給出這樣的警覺，允許原先不受命定會合的形象能夠相互接近。而這也是（為羅伯·布列松（Robert Bresson）[9]所定下的）蒙太奇的定義。

賈克・突爾納（Jacques Tourneur），《豹族》（*La Féline*），1942。

譯註

1　此字在法文亦有「藉口」、「機會」的意思，這裡依上下文脈絡直譯之。

2　拉丁文名為 Publius Ovidius Naso，法文名 Ovide（西元前43年至西元17或18年），奧古斯都時代的古羅馬詩人，與賀拉斯、卡圖盧斯和維吉爾齊名。流傳至今最為人知的作品為共15卷的《變形記》。

3　拉丁地區（Latium），為義大利中西部地區，羅馬城所在的地區，其上原先住著拉丁人部落。

4　羅馬七山之一，其上有多個古羅馬神殿及政治中心如國家檔案館等。

5　原意為頌揚或感謝之詩歌，亦作阿波羅神之別名。

6　出生於法國的美國導演（1904－1977，1919年入籍美國）。賈克・突爾納以作為其父 Maurice Tourneur 的剪接師開始其電影生涯。1931年起於法國執導四部影片，1934年起於好萊塢工作，擅長奇幻電影、西部片、冒險電影及黑色電影等類形電影，活躍於1940、50年代。

7　法國電影明星（1911－2005），在影史上著名的演出為尚・雷諾瓦執導之《人形野獸》（*La Bête humaine*）（1938或譯《衣冠禽類》），及賈克・突爾納之《豹族》（1942）。

8　出生於1930年的美國電影明星，因主演希區考克的《鳥》（*Birds*, 1963）及《艷賊》（*Marine*, 1964）而聞名於世。在《鳥》這部影片中，她飾演的角色多次受到鳥類的攻擊。

9　著名的法國導演（1901－1999），以精簡、省略式敘述及偏好非職業演員為其風格特色。影史名作有《扒手》（1959）、《驢子巴達薩》（1966）及《慕雪德》（1967）等。其電影思想主要集結於1975年出版之《電影製作札記》（*Notes sur le Cinématographe*）

# 觀看的迷途
## 論希區考克作品中的透明投影

展場圖，「希區考克與藝術：命定巧合」（*Hitchcock et l'art: coïncidences fatales*），龐畢度中心，2001。

就常識而言，透明（transparence）意謂著一個物體或一個材質，它可以任由光線通過，並使得其後方的事物可以清晰地呈現。字典乃是如此定義此一字眼。

如同大家了解的，必須有如此定義的透明，電影這個現象才會存在。軟片材質有透明性，光影對比及色彩刻印其上，而這材質為放映機的光束所穿透。在二十世紀，藝術家們針對物質的透明性曾下過許多工夫：莫侯利─納吉（Moholy-Nagy）[1]和杜象（Marcel Duchamp）是其中最具代表性的。曼雷（Man Ray）曾將其某些作品命名為《大透明片》（*Les Grands Transparents*）[2]。畢卡比亞（Picabia）[3]對於透明的形象構思則作用於相當昏暗的油畫上。至於電影導演們，他們曾大量運用透明物質的特性：史登堡（Sternberg）[4]使用了短面紗（《冤罪殺機》（*Dishonored*, 1931），希區考克也加以使用（《慾海驚魂》（*Stage Fright*），1950），皆置於瑪琳・黛德麗（Marlene）臉孔前，賈克・大地（Tati）[5]《遊戲時間》（*Palytime*, 1967）中的建築物，或是希區考克在北西北

中的布景（*North by Northwest, 1959*）（片中的聯合國大樓，仿製的建築師萊特〔Frank Lloyd Wright〕風格家屋……）

不過這裡我要談的透明投影（transparence），並不是物質的一個特性，而是更精確的、更特別的、更技術性的及更和電影有關的，雖然屬於特效的領域，在同一本字典中卻有如下的定義：

「將影片投影於一個透明的屏幕上以作為布景，而在它前面，真實的人物進行表演。」

**透明投影**是布景製作中的一個欺眼特效手法，透過投影實現，有時使用的是由背後投影的技術，技術上會用*back projection*[i]（背投影）這名詞來作稱呼它，也就是在演員「背後」放置透明的屏幕，並由後方朝其上投影。投影內容可以是自然或城市風景，室內景象或開向無限的海景，移動或不動的布景。我們可能想到巴斯卡（Pascal）對無限的定義：「在頭腦後方的一個理念……」

這個欺眼特效場景經常是為了聯結影棚拍片的方便性和和不必前往實景拍攝的經濟考量，後者需要運用大量的技術，演員和團隊的旅行，因而也有相對比例的成本。

要使得這個攝影棚內的裝置能發揮出合於期待的效果，拍攝影片的攝影機必須精確地正對著投出布景影像的投影機，如此才能最佳程度地混合投影布景和在它前面表演的演員們。更精確地說，這裡涉及的事物如下：將人物及風景相混合，將身體銘刻於

---

i    我刻意使用英語*back projection*，以便更為清楚及方便。不過這裡並未另外區分演員背後有投影，並在其前表演的影像和投影在半透明的屏幕上，並且被感知為透明投影的狀態。

作為布景的世界中。事實上，這是一個繪圖上非常古老的課題。

電影是如何回應這個課題，特別是希區考克的電影，後者是如此地經常使用這個設置（dipositif）？

進行一段歷史巡禮，將有助於更良好地了解希區考克之所以如此依戀於此一視覺幻象的美學理由。當我們完整地看完他所有的作品，由英國時期的第一部影片至最後的好萊塢產出，我們會驚訝於他對此一欺眼特效手法的一貫忠誠。此一手法被使用的頻率和「方式」，其可推衍出的意義，超越了單純技術上的方便性。在1980年代由《電影筆記》出版的訪談中，某些希區考克的合作者提到他對此一過時的特效手法接近頑固的執念。羅勃‧包依爾（Robert Boyel）曾是《鳥》（*Birds, 1963*）的布景團隊負責人──他在1942年的《海角擒兇》（*Saboteur*）一片中即負責此一職位──他肯定了這一點：「如果他辦得到，他會在攝影棚中完成一切，完全不會走出去。」[ii]包依爾無疑是毫無意識的，但如此卻〔反而〕肯定了希區考克重覆地選擇透明投影的美學立場，一直到他最後的影片。

## 透明投影小史

使用透明裝置作為產生幻象的設置在十九世紀的表演藝術中曾有一段歷史，特別是運用在華格納歌劇的場面調度中。

這個歌劇劇場也是許多幻象手法的實驗場，而這些手法曾經

---

ii　《電影筆記》（*Cahiers du cinéma*），337期，1982年6月號。

長期地在電影中留下印記，包括由梅里葉斯（Méliès）到1970年代的德國及義大利熱愛歌劇想像的電影作者們。比如一段女武神（Walkyries）[6]著名的騎行場面，便是由模型作成的騎士擔綱，它們其實是靜止不動的，但卻顯得是在天空運行，而這就來自雲朵產生的效果：它們被畫在玻璃片上，放置於電燈燈籠之前，如此形成投影裝置。歌者的位置，相對於觀眾的視角而言，就像是演員相對於電影觀眾的視角。其中的差別只在於歌者並未被拍攝：觀者可以直接看到他，不必經由一個被記錄的影像作為過渡。

在十九世紀的表演藝術中，包括歷史劇場，尤其是歌劇，預表了電影透明投影的「特殊效果」，因而可說其起源早在電影出現之前。我們至可以認為透明裝置乃是現實的幻象再現的首要設

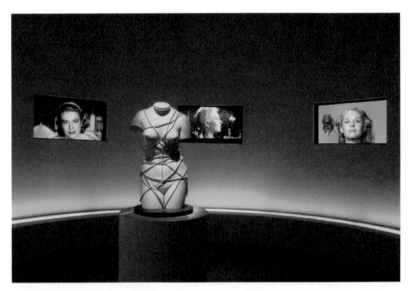

展場圖「希區考克與藝術：命定巧合」（*Hitchcock et l'art: coïncidences fatales*），龐畢度中心，2001。

置。由18世紀開始，幻景劇場（fantasmagories）[7]即已利用相當接近的設置來演出夢境、惡夢、及各式各樣的現身。

不論是就它字面的意義或是隱喻的意涵，我們也可以說透視法提供的視象，作為一種編碼化及象徵性的原則來指導我們的觀看，乃是一種透明方法（*méthode transparente*）的後果，這即是在透明玻璃片上畫格子的方法，而杜勒（Dürer）曾經畫出其經典的神話性形象。透明在其中卻是真實的。玻璃片的透明及其相關的投射是幾何與抽象的，將再現主體的眼睛連結到被再現主體的身體。

在1874年福爾瓊斯·馬里翁（Fulgence Marion）所著的《光學》（*L'Optique*）一書中，我們可在「光學的奇妙使用」一章中發現鬼魂現身的秘密。如果說這裡和影像投映無涉，相涉的設置卻是結合了影子、半透明性、無水銀鏡子。書中建議劇場中的照明微亮即可，如此可保障鬼魂的清晰度。

## 如何辨識幻象？

在電影中，透明投影是什麼？作為一種命名奇妙的欺眼特效，它應超驗地包含不可見性，然而對觀者來說，它其實相當明顯。弔詭地，如果我們堅持這字眼慣常的意義，電影中透明投影並不太……透明。它可以看得出來，可以被辨識，雖然原則上它應越隱身越好。它應該**欺騙眼睛**（tromper l'oeil）。希區考克和其技術人員卻不亟思將其隱身，如果我能這麼說的話。

如何可以辨認出一個透明投影呢？一位觀者，即使是對特別

效果具有最少知識的,是如何辨識出這個特效呢?其實沒有懷疑的餘地,這是最能被確認為如此的電影特效。是以什麼樣的記號,人們可以辨認出背景中的形象性地呈現無限的影像,正好不是無限的?相反地,它是被堵塞住的,但塞住它的不是視覺感知的極限——不論是自然的或是科技的——而是一個屏幕,一個閉塞且取代世界的布幕,只有保留它的一個投射切片?這個布幕設定了再現空間的極限,但也加上了接近刻意的無限性幻象,尤其當它涉及投射自然或城市的風景。

那麼,人們要如可辨識出透明投影?通常是依靠數個跡象。有時,被投出的影象的顆粒較粗,或是呈現出某種著色,某種稍稍不同的色澤,比起其餘影像更加飽合。亮度不同,經常會出現疊影現象:投影背景應該有很高的亮度,才能在攝影棚中接受再拍攝,何況它是處於必須且優先照明的演員身後。

當透明投影處於框架之中(汽車、火車的玻璃窗……),它的輪廓經常是搖動或震動不定的。因為圍繞著一個移動的風景,它們經常呈現出波紋閃光、有時會有輕微的反轉顯影效果(solarisés)[8]。

阿涅絲・米那佐里(Agnès Minazolli)曾在《第一道陰影》(*La Première Ombre*)書中,描述了這樣的視象,但她關注的不是電影的透明投影,而是相似性的問題:「這種影像的輪廓是變動的,其線條也是不斷地修正,並且像是在我們眼前逃走,脫離我們的視覺,移動且持續變動,總之,一直是處於無法決定的狀

態。」[iii]

　　另外一種辨識記號：在一個以透明投影形成的布景前，演員們顯得被一種奇特的不穩定性所影響。雖然身體是靜止不動的：他們身後被投射出來的布景卻會因為移動而產生一種細微但突然的錯格現象（décadrage）[9]。布景中的影像有點輕微的漂浮感。人物由其中剪影而出（s'y découpe），而他們雖是在一個世界之前，但他們並不身處其中。他們看來就像是跳躍地箝入一個遙遠的背景，雖然它應該意指背景，即相近的脈絡。影像出現類似攝影所說的「去背」（détourée）效果，而這是為何它會讓人有像是一些「黏貼」在平面布景的形象的感覺。透明投影有種夢境感，像是來自夢境的庫房。如果我可大膽地說，有些電影作者便是刻意地以此「視野」（perspective）來運用它。

　　同時，一個以透明投影構成的布景總是以難以察覺的方式處於不穩定狀態：這是背投影本身的不穩定性，而且它又被再度拍攝。

## 「不安的」再現

　　比起被再現的世界，電影再現的整體，作為一個產生真實感的設置，才是在觀者的觀看中受到重創的對象。透明投影在被再現的空間中散發出一種令人不舒服的感覺，因為這空間突然變得

---

iii　Agnès Minazolli, 《第一道陰影》（*La Première Ombre*）, Minuit, 1990, p. 115.

不再同質，可以和潘諾夫斯基（Panofsky）[10]曾經描述的一世紀羅馬繪畫相比，是一種聚合（*agrégatif*）型的空間，相對於後來文藝復興時期出現的系統性（*systémtique*）現代空間。

　　潘諾夫斯基所選的例子同時顯示兩個空間連續性的證明，以其它們之間分離的記號。然而由透明投影之影像所創造的空間，以及在攝影棚中拍攝的，含入此一空間的影像，乃是屬於聚合型空間，其中的同質性是受到擾動的；在這兩種影像前緣之間不時出現的振動，符合潘諾夫斯基所謂的「深度中的間隔」（intervalles de profondeur）。潘諾夫斯基在考量前龐貝時期的繪畫時，提問究竟什麼是「真正的」室內再現和「真正的」風景再現。他指出「藝術家暗示在深度中延展的方式，只是簡單地將布景中的許多層次一個布置在另一個之後，而在它們之間應有的，將其相分離的深度中的間隔，乃是以不同量體的相互交會來指示，但相對於一個依透視縮短的水平向度的平面而言，這卻是無法讀出的。為了創造出空間幻象，這裡出現的方法是以暴力的方式進展的，而且可說只以負面的方式進行的；在深度這向度中，不同的圖層（strates）之間，看來似乎只是保持著並置（*juxtaposition*）與後置（*postposition*）的關係，而且是同時如此 [iv]。」

　　在這裡似乎可以看到透明投影的感知及其效果的良好描述，也就是同時是並置與後置的關係。

　　透明投影最常是一種目光的迷途（un égarement du regard），

---

iv　艾爾文・潘諾夫斯基（Erwin Panofsky），《透視法作為象徵形式》（*La Perspective comme forme symbolique*），Minuit, 1981, p. 82.

一個誘惑物（leurre）。這個沒有底部的深度，這個對於透視法的不安，雖說是以個人工的方式來加以重建的特殊技法，但也引導觀者離開敘事。一個以透明投影方式投出的布景，不論是那是自然或是城市，就像是在虛構故事的巨大無限中銘刻一個紀錄性片段，一個「手提的自然」或是一段「被摘引出來的自然」（nature par extraits），後者是引用施萊格爾（August Wilhelm Schlegel）[11]的詞語，曾用來談論德國浪漫時期畫家所繪室內中以插入的景觀（vedute）[12]方式出現的風景（這些畫家包括卡茲（Carl Ludwig Kaaz）[13]，弗里德里希（Caspar David Friedrich）[14]）。我在此特別想到他《畫面》（Tableaux）[v]一書中的路易絲（Louise），這位人物和萊恩荷德（Reinhold）及華勒（Waller）有如下討論：「為何這幅美妙的畫有如此大的畫幅卻不能使人有偉大的印象或崇高的魅力？在它企圖重建的現實中它只像是海妖細微的歌聲般地吸引人？我想，這是因為它重建自然是使用暗箱（camera obscura）的方式：將量體進行迷人的縮小。」德國對希區考克的影響，我也在這種將風景視為遠方的處理方式中看到；不是放在空間中的遙遠之處，而是像是畫面中的一部分，但放在一定距離之外，而且那是整個再現圖層範圍中最遙遠的一段。風景構成了背景，視覺受阻而停止之處，同時也是整體構圖中，所有陪襯物件（accessoire）中的一件。在弗里德里希的畫中，當人物被描繪於風景中，這風景會被放在以其所有意義而言的第二層（second

---

v　施萊格爾（August Wilhelm Schlegel），《畫面》（Les Tableaux），Christian Bourgois, 1988, p. 63.

plan）[15]，再度肯定目光所要行遍時的距離。在希區考克的影片中以透明投影方式所投映的風景也給人同樣的印象。懸疑（suspense）之所在，其中一部分，也是來自演員和其動作場域間拉開的間距，雖然也同時將他們融入其中。然而，正是因為此一場域是投影於透明屏幕之上，此間距變得不明確，當它受到光學現象的攪擾，甚至可以產生醒覺之夢（rêve éveillé）的效果（《北西北》（North by Northwest, 1959）、《迷魂記》（Vertigo, 1958）、《火車怪客》（Strangers on a Train, 1951）、《國防大秘密》（The Thirty-Nine Steps, 1935））。

這些簡短的片段，有時是在城市街道中以向前移動的方式拍攝的，或是由火車車窗看出去的全景景象，它們在演員背後絡繹不絕地展現，乃是沒有虛構意圖下拍攝的影像，只能作為提供脈絡的背景，但也沒有負責記錄的負擔。這裡涉及的只是為虛構故事穿上外衣，而且沒有任何說故事的負擔——最糟的時候，就只像是電梯中的音樂。像是畫面中的話語捲軸（phylactère）[16]，但其內容乃是現實，而其效果便像是教堂的彩色玻璃，透明投影中的影像所屬的空間有雙重的虛幻性質，電影本身是其中的第一重。透明投影中的影像可能是平凡的，是可以在多部影片中無區分地使用的影像；在無可計數的案例中，它們是在主要的拍攝之外記錄的，沒有包括演員，而其義務是要在之後能夠成功地連戲（raccord）。

在結束清點可以辨識透明投影的記號之前，我還要著重談論其中一個經常出現的應用：火車上的談話。在某些案例中，透明

投影難以被覺察到，風景像是真的在背景中列隊而過，和演員在景深中同時拍攝。透明投影應該是不可見的，而這是我們能對它作的基本要求。那麼，如何注意到在閒聊的人物和在背景中飛逝的影像之間存有一個非同質的「聚合空間（espace agrégatif）」？有時，是在剪輯檯上或透過錄影機的慢速度功能，一個一個地觀看影像，我們才能看出人工介入的所在：火車車窗所框景的流逝廣域全景，本身乃是剪輯的工作對象，而且是自主性的剪法。突然地，流動影像中的火車月台中斷了，出現了一個影像的跳躍。在其它案例中，相反地，透明投影並不是由影像連續性的中斷而得到標定，而是由於同一段影像的循環出現。（在《北西北》一片中餐車車廂裡，伊娃・瑪莉・桑特（Eva Mari Saint）和賈利・葛倫（Cary Grant）之間長時段的誘惑段落非常明顯是如此：一直是同一段帶有隧道的風景。）我們離上世紀用卡紙作成的袖珍小劇場（des petits théâtres de poche en carton）並不遙遠，在舞台深處的背景，用一手搖把推動，不斷地無限重複。我們也離十九世紀的全景視覺娛樂（panoramas）不遠，因為其中有時會配備一個風景捲軸，使人可以由遠處造訪來自傳說、具異國風味或具紀念性的景點。由此看來，透明投影源自十九世紀形成的奇觀再現（représentation spectaculaire），後來才成為現代場面調度中的方便法門。因此它是位於實用手法和論述形式之間，而且和所有將再現符碼化的設置（dispositifs）相類似。

作為《特殊效果》，透明投影也產生意義效果（effets de sens）。而且，這是以多種名義，比如：

・透過它在敘事中的位置：開頭、中間、結尾……
・透過它或多或少的使用頻率，它的稀少化或它的系統性重複……
・透過其太明顯且太刻意的使用，且因其使用無特別需求，而可能是某一種徵兆……
・透過它是以或多或少的含蓄性顯露自身。

　　這幾個發言動作的標誌（marques d'énonciation）──還存有其它的──延展了透明投影的功能，使它由平凡的特殊效果，擴延到具有場面調度層面之立場選擇地位。透明投影是個混合體，包括機械（machine）、如同人們在談當代藝術家的提案時所說的裝置（installation）、視覺的設置（dispositif），而此設置在重構真實感的同時，並未抹除產生此一效果的幻象手段。就其根柢而言，它相當接近伊夫‧博納富瓦（Yves Bonnefoy）[17]對羅馬巴洛克（baroque romain）的描寫，而兩者之間無疑具有觀念及感知上的接近性，特別是有關反宗教改革時期的大型宗教建築拱頂的段落：「事實上這兩種體驗，即有關臨在與幻滅、絕對與相對的體驗，都在同一刻發生。」這似乎是很理想地指出了透明投影乃是我所謂的不確定的現實（incertaine réalité）。而且我特別珍視伊夫‧博納富瓦所說的臨在與幻滅的同時性，而這關鍵性的意念在潘諾夫斯基的著作中已經出現。

　　使用透明投影，乃是在事先拍攝的真實和攝影機前演員作出的「當前」動作之間，尋求創造出一個同質的空間，這也是在事先記錄，輕微地去真實化的布景，和人物有時粗糙地銘刻的動作

之間，尋求創造一個同質的時間，一個獨特的時間樣態；這是對觀者強加的閃動挑戰（une épreuve de clignotement），屬於感知心理學的領域，並和形象和圖底關係有關。於是，這是在同一影像內使兩種時間樣態獲得再現及貼近，它使得電影中形象與圖底在空間中的縫合（suture）得以確保。透明投影預設著時間上的間距，而虛構故事產生的催眠效果使它或多或少獲得縮減。透明投影是由時間構成的。

## 希區考克對透明投影的堅持使用

我們可以提出大膽的肯定，希區考克在他所有的影片中都使用了透明投影。很有可能是在《年少無知》（*Young and Innocent,* 1937）一片，對此有首度最全面的使用，連結編戲和詩、結合敘事上的真實感和嘲弄和自我分析的此一奇特混合：是對此一手法的肯定及批判。本文之後將繼續加以討論，因為這部影片的重要性正來自它的高超技術並沒有任何隨意之處。

如果說《年少無知》是透明投影第一次且精彩的有意義使用，這部電影也是某種相反事物的實驗。我想到的是在大舞廳中朝深度方向的奇觀大穿越。這是以攝影機移動所完成的最後穿越，它解決了懸疑，並且構成了場面調度上的一個輝煌段落。

同一年——這也許不是偶然——希區考克執導《貴婦失蹤案》（*The Lady Vanishes*），而這部片的題材及其謎底，正是處於透明投影之中。一輛火車布滿蒸氣的窗玻璃在其中有首要的重要性，而且是兩次如此：被綁架的女人用手指寫出的名字，以及後來，

一張奇跡似地貼覆於火車車窗玻璃的茶葉商標。

　　《蝴蝶夢》（*Rebecca*, 1943）、《海外特派員》（*Foreign Correspondent*, 1940）、《深閨疑雲》（*Suspicion*, 1941）與《海角擒兇》（*Saboteur*, 1942），這些影片使用透明投影的方向，乃是刻意地戲劇化，有時因為「粗略」、「過度張揚」的堅持，產生了一種令人不舒服的感覺，因為世界細節複製中的寫實主義和虛構故事宇宙中的不現實，其對比受到強化。《辣手摧花》（*Shadow of a Doubt*, 1943）一片，包括其中約瑟夫・考登（Joseph Cotten）掉落並消失於兩輛火車之間的著名段落，乃是一部關鍵的影片，使我們可以其它觀察方向來思考後來的影片：包括《意亂情迷》（*Spellbound*, 1945）、《美人記》（*Notorious*, 1946），它喚出醉眼惺忪、偏執狂、無意識。在其中此一特殊技法的效果比較具有造形性質，但並不減少其詩意的力量。《淒艷斷腸花》（*Paradine Case*, 1947）、《奪魂索》（*The Rope*, 1948）及《風流夜合花》（*Under Capricorn*, 1949）對透明投影此一特效技法的忽略有其意義；透明在其中是以其字面意義方式存在的：在《奪魂索》中是開向城市裝有玻璃的大型窗洞建築元素，在《風流夜合花》中則是反射英格麗・褒曼（Ingrid Bergman）身影的窗片玻璃。

　　令人驚訝的是，透明投影後來卻強力回歸於《慾海驚魂》（*Stage Fright*, 1951）與《火車怪客》（*Strangers on a Train*, 1951），並可說是在其中發揮了結構性的力量，而這兩部影片的題材乃是建立在謊言、交換謀殺及罪惡感的轉移之上。

　　《懺情恨》（*I Confess*, 1952）、《電話情殺案》（*Dial M for*

Murder, 1954）及《後窗》（Rear Window, 1954）看來比較少借用這個欺人的設置。它不容易在其中被辨認，或是很稀少。事實上，希區考克將它遮掩，似乎是要使它在使用上的「粗略」可被減輕，而其理由同時和編劇法和類「理論性質」有關。

他在《伸冤記》（The Wrong Man, 1956）中使用透明投影，但片中的重點是真實的不透明性，而且相對地也使希區考克由他對於視覺中的無限性的執念產生轉向，而後者正是由此一特殊技法所構成。如果《北西北》（1959）一片使用了透明投影，那是為了營造視覺手法，使得觀眾感覺飄飄然。而《迷魂記》（Vertigo, 1958）並不把它的使用推向象徵方向，那是因為詹姆斯‧史都華（James Stewart）的廣場恐懼症已足以在空間中製造光學深度，而這邏輯地導向《驚魂記》（Psycho, 1959）中安東尼‧柏金斯（Anthony Perkins）的窺淫狂及戀屍癖性質的重組。在後面這兩部影片中，空間本身受到挖深，而不是以幻覺形象方式出現。在《鳥》（The Birds, 1963）和《艷賊》（Marnie, 1964）這兩部影片中，人物本身有盲目的傾向。《衝破鐵幕》（Torn Curtain, 1966）及《狂兇記》（Frenzy, 1972）很少使用透明投影，因為希區考克的合作者（尤其是攝影組）對此抱怨不少[vi]。再者，這兩部「晚期」影片的題材也難以正當化透明投影所暗示的擾動。不過，在《衝破

---

vi 「柏克斯（Burks）在拍攝《衝破鐵幕》時離開我們，因為希區考克堅持使用此種特效。在這年代，他已受夠了背投影這類的東西。而且希區考克甚至不要鮑柏（Bob）去德國拍些背景影片回來……」來自亞伯‧惠特拉克（Albert Whitlock）受訪內容，《電影筆記》（Cahiers du cinéma），337期，1982年6月號，頁46。

鐵幕》一片片尾保羅‧紐曼（Paul Newman）和茱莉‧安德魯斯（Julie Andrews）的逃離像是一場惡夢，以透明投影方式流逝而過的風景有助於此一氣氛。至於《狂兇記》片中他呈現的英國景象毫無夢境譫妄之感，反而是一種絕對的寫實視象，物質主義的和深入肺腑，接近帶有糞便意的粗俗（馬鈴薯堆中的屍體）。

## 透明投影如何在希區考克作品中生成及成為必要事物

在《年少無知》之前，《破壞》（*Sabotage*, 1936）一片對於理解透明投影如何於成為希區考克影片中的必要事物有其根本的必要性。的確是由這部影片開始，這項特效技法才開始有它完整的重要性。

由他的第一部有聲片《敲詐》（*Blackmail*, 1929）開始，一直到《破壞》，可以看到有意義的變化。《敲詐》重點集中在眼睛看不到之處，而且也未提供任何幻象機制。謀殺發生在一個完全不透明的簾幕之後——這個簾幕宣告了它未來的對仗物，那是《驚魂記》中無光澤的半透明簾幕。在影片結尾，安妮‧翁德拉（Anny Ondra）撞見一幅無聊的小丑畫像，在其中小丑被畫得醜陋又在冷笑，畫像後來被她抓破並憤怒地撕裂。針對場面調度在所有層次訴求的不透明性，回應的是空間的垂直使用，場地的深淵式構想方式，而攝影機以高超的技巧通過它們：比如在樓梯上以罕見的長段上升方式抵達畫家的工作室，謀殺發生以後又以令人暈眩的俯視來拍攝同一座樓梯。《敲詐》使用許多真實的城市景象，透明投影在其中的使用是膽小保留且稍縱即逝的。片中世

界的真實性不應引起質疑。安妮‧翁德拉抓傷小丑般的諷刺畫明顯地提醒這一點：仿佛這個手勢把片中一切重點摘要提出：證據的尋求，隱喻真實確實存在的普遍化驗證。而希區考克式的懸疑也由此汲取源頭，更勝於後延謎團解答的敘述策略。

1930年的《謀殺者》（Murder!）一片以驚人的方式在最後的場景中使用透明投影。空中飛人特技演員即罪犯本人，而他在性別上的曖昧性，以他的表演服裝強力地表達出來，其反串扮裝插有羽毛，仿佛一位酒店舞女，而他在馬戲團的帳篷中自殺。攝影跟著他，拍攝他的臉部特寫，他雙手高舉，像是握著景框之外的高鞦韆。暈眩的效果來自在攝影棚中投出快速的動態影像於演員身後，而他很可能是動都不動的。[vii] 無疑這是第一次在希區考克的作品中，透明投影連結的不是物體的速度或是一個在運動中的物體。事實上，人物的不適感，他的害怕及致命的驚慌，也因在下方看來不太真實的人群湧現而更加尖銳，而這裡還加上疊印（sur-imposé）[viii] 於馬戲團的布景上的兩個固定人臉，而它們在暈倒邊緣的空中特技演員眼前盤旋。

如此，透明投影以未受預期的方式介入此片，出現之處是電影結局，但全片至此之前並未使人習慣於此，於是產生了突然的視覺中斷、故事及觀者人物參照坐標的動搖，而電影之前的八十分鐘在這一點上仍是很穩定的。希區考克在這部影片中，使其主要人物在思考人生和藝術的界線時，說出令人想起施萊格爾筆下

---

vii 我不相信這裡使用的是被稱為「二次遮畫」（cache-contre-cache）的技法，這是在同一段膠捲上印入同一影像的不同部分。

viii Surimpression〔法文的疊印〕這字的英文是superimposition。

的路易絲的主張，這會是個偶然嗎？同一位赫伯特·馬歇爾（Herbert Marshall）在刮鬍子的時候，有《崔斯坦》（*Tristan*）的前奏曲陪伴，而且，他也在影片告終時出現，並依歌劇雄偉結局的原則以終極的企圖來呈現人物的靈魂，這也是個偶然嗎？在我看來，《謀殺者》中透明投影的使用首度展現了希區考克來自德國的影響，而這比他最早期默片中的表現主義特徵更為根本。

1931年的《欺詐》（*The Skin Game*）一片看來更喜歡使用繪製的布景，並以之產生風景或建築空間的幻覺的深度感。片中有一個幻覺感很重的鏡頭，預表了後來西伯伯格（Syberberg）[18]1977年於攝影棚中拍攝《希特勒》（*Hitler*）時使用的裝置：在其中，女主角騎馬離開，進入背景中環繞著高大樹木的林中空地，而這是畫在一張巨大的帆布上。數分鐘之後，在一座畫風天真，令人想起馬格利特（Magritte）[19]筆下夜景的城堡前，一輛跑車緩緩向前駛去，因為攝影棚中的脆弱性要求它如此小心。

《十七號》（*Number Seventeen*, 1932）應是希區考克最後一部帶有表現主義風格的影片，也像是和這方面的影響一種告別的方式，而它和三年後的《國防大秘密》（*The Thirty-Nine Steps*, 1935）中有系統地使用透明投影不同？《十七號》由樓梯、模型、玩具和影子構成，身體似乎穿越它們，而實際上那些只是投影。朗（Lang）[20]、穆瑙（Murnau）和德萊葉（Dreyer）似乎被大量地借用。敘事主要發生於樓梯中，而它使身體的軌跡結構於垂直軸線之上，包括它們受威脅的上升，或是引發暈眩的墜落，雖然最後為神意賜與般的網子所救。在這種型態的深度感中，透明投影無法發揮。只有梯子橫檔或樓梯欄杆在牆上投出幾何形的陰影，在

視覺上它們將人物監禁，而這些人物很難猜出是清白或有罪。片中汽車和火車的競速像是兩個怪物間的對抗，但被縮小為小孩房間裡的怪獸。欺騙眼睛的特殊效果來自世界的幼稚化，而不是在演員背後扁平且製造幻覺的再現。

如果說《奇怪富翁》（*Rich and Strange*, 1932）、《維也納之舞》（*Waltzes from Vienna*, 1933）和《擒兇記》（*The Man Who Knew Too Much*, 1934）同樣也較少使用透明投影，這手法在《國防大秘密》中則展現其所有製造幻象的能力，雖然其使用仍是膽小保留的。在瓊・芳登（Joan Fontaine）主演《深閨疑雲》（*Suspicion*）之前六年，戴著眼鏡的瑪德蓮・卡蘿（Madeleine Carroll）在火車包廂中遭逢她的冒險奇遇同伴。這時重點仍在「真實」建構的布景，雖然車廂窗外的風景是以透明投影的方式向後飛逝。由這部電影開始了一長列的火車中景象，而它們都提供「罐頭式」的開闊全景（panaramas « en conserve »）。

在《間諜末日》（*Secret Agent*, 1936）片中，希區考克開創了一項透明投影運用於場面經營的新功能，而這個功能我從未在其他電影作者的作品中見到過：它們跟隨一對舞蹈中的男女並使他們和週邊人物相隔離。如果同一個原則將在《海角擒兇》（*Saboteur*, 1942）一片再度以更有效及精彩的方式再度受到使用，《間諜末日》乃是提出其實驗。約翰・吉爾古德（John Gielgud）與瑪德蓮・卡蘿（Madeleine Carroll）在一個招待會中開始跳舞，突然影片利用一次剪輯，使他們由一個模糊的背景中突顯出來，而這個模糊不能以此中景鏡頭的景深來加以解釋。我們可以清楚感知這是一個投影出來的影像—布景。在《海角擒兇》

一片中，希區考克在一個可相比擬的敘述情境裡，給予透明投影真正的戲劇性功能。羅伯·康明斯（Robert Cummings）和普莉席拉·蘭恩（Priscilla Lane）在一個布滿了間諜的招待會中，決定避開旁人偷偷地說話。他們在透明投影前動作，而這投影突然使他們受到隔離，並將其帶至一個富有視覺魅力的境界中，處於週邊世界之外。這個場面調度的立場選擇，目的是為場景**賦予魔力**（énchanter），……也作用在觀者潛意識上，後者受到康明斯溫柔的告白所鼓勵：「這是屬於我的時刻」，他在其舞伴耳邊輕語。以一種刻意並且掌控良好的方式，演員的輪廓清晰，相對照於臨時演員們的身影所處的模糊，就好像光線使得主要人物由其所身處的晦暗中受到展現和突顯。這說明了希區考克運用透明投影時戲劇性、詩意及造形性的力量，特別是在1940年代，這是他的第一個古典時期[ix]。

《海角擒兇》片尾有一個評論透明投影的場景，說明它同時是投映及幻象與現實間的對照。影片最後的追逐結束於自由女神像的頂端，在此之前影片中的破壞者（saboteur）企圖在電影院中找到庇護。由於被警察追捕，於是他躲到大銀幕下方，而這時其上投映著影片。對於影片中正在觀影的觀眾——以及《海角擒兇》這部影片本身的觀者，這個人物變成了一位處於透明投影之前動作的演員。他向觀眾席方向開槍；在數秒鐘的時間內，（被拍攝的！）真實和其擬似物被混淆在一起……這是一個電影理論面思想清晰的可觀時刻，也是這位電影作者最高度完成其書寫的時刻

---

ix　參考後文希區考克創作分期。

之一。

　　六年之前，在《破壞》（*Sabotage*）一片中，希區考克已經使用了一個可堪比擬的場景。片中警探由一位男孩陪伴，進入維爾洛克（Verloc）家中臥底，想要發現丈夫的秘密活動。有天晚上，他鑽入席維雅‧席德尼（Sylvia Sidney）於其中工作的電影院的銀幕後方。這是光彩耀眼的一個段落。一方面，兩位人物來到銀幕的另一面，為觀眾提供一個夢境般的驚人視象。另一方面，正在以間諜行動對付間諜的人也被帶入此一夢境般的反向景觀中：電影及間諜在同一個動作中被揭開面目（*dévoilés*）。在另一個場景中，破壞者維爾洛克在水族館場域中和其上級會面，跟蹤這些正在密謀的間諜們本身就很有味道，尤其是他們的密謀發生在……水之透明前方，而維爾洛克也在其中幻想城市在恐怖攻擊之後崩潰的末世景象。

　　希區考克是在《年少無知》一片中真正地利用透明投影來深化人物的心理及感情。片中開車的段落出現了數次如此的機會。諾拉‧菲爾賓（Nora Philbeam）和德瑞克‧德‧馬尼（Derrick de Marney）的逃亡提供在汽車上表演的長長段落。敞篷車和其上的乘客由沿途風景的背景中脫離突顯出來，而風景運動的方式顯得顫動。但如果我們專注地仔細觀察車子旁的世界，我們一秒鐘也不能相信諾拉‧菲爾賓真的在駕駛。然而這段著名的段落是構想用來催眠觀者，使他以最能具真實感的方式，體驗兩位年少無知人物的冒險旅程。在旅途末尾，他們終找到願意證明其清白的老流浪漢。希區考克可能使用了地面輸送帶（不然他的演員便是具有超卓的默劇演出能力），由背面拍攝往前逃跑的人物時，用透

明投影構成的布景也向他們伸展過來。這個視覺特效，還受含有火車和汽車的全景鏡頭所增強，因為其中使用了玩具來替代實物，使得動作被帶至一個不真實的世界，那是屬於兒童的想像世界，而我們知道諾拉・菲爾賓事實上是使其眾多的弟弟妹妹沉浸其中。這場氣喘噓噓的追逐結局是汽車掉入廢棄礦坑中的裂縫，使得幻覺突然顛倒，並且反駁了透明投影的效果：為汽車撞入的布景是「真實」的世界。仿佛主角們為幻象所吞噬，而後者是電影作者強力加上的，即使它外表上是如此粗俗。

透明投影的平面幻象和進入布景之間的交互穿插於最後的場景中消失了，而這是電影攝影具傳奇性的表現。未使用透明投影來重建其深度的真實世界，由一個偉大華麗的攝影機移動拍攝所穿越，而它一下子便連結了遠和近。攝影機的運動最後以特寫停駐在罪犯的眼睛上，而這雙眼睛的主人因其化妝及臉部習慣性抽搐而陷入困境。在這個技巧精湛的攝影機運動最後，奏樂者的眨動眼睛也成為觀者表達其不可置信的表情，無法確定這被再現的世界的真實性。

這個片尾的段落，標誌著希區考克的高超技藝，並邀請人思考這位電影作者風格中的另一個大面向，許多分析者將其稱之為古典。

## 整體創作的「分期」

希區考克整體創作提供了一個獨特而例外的分期可能。像是典範般，希區考克含括了整個電影的歷史。由1925年（《歡樂園》

（*Pleasure Garden*）至1929年（《男人島的男人》（*The Manxman*），他總共執導了八部電影，在其中留有印記的包括德國表現主義（1926），20年代好萊塢電影中的異國情調（《歡樂園》），以及在此一年代中出現的形式主義實驗（《手環》（*The Ring*, 1927）。這段時期構成某種「原始」時期，而其中已經展露了後面的許多主題：女性的奧菲莉雅化（ophélisation）、演劇（spectacle）成為犯罪場所、化身（double）。由（《敲詐》（*Blackmail*, 1929）至（《牙買加客棧》（*Jamaica Inn*, 1939），我們可假設有個第一古典時期，這是他的英國有聲片時期，這段時期的印記是兩種空間思維之間的張力：一方面是真正被穿越的空間，另一方面則是透明投影設置的系統化。這個張力正是在《年少無知》一片中累積：在結局的場景中，攝影機真實地由近至遠地橫掃整個空間（而這也是由遠至近），而攝影機在其它時刻也拍攝無限空間的擬似物，置其於演員後方。

在他這段英國時期中，希區考克擅長以令人暈眩及精彩奪目的方式由全景鏡頭轉移至某個對象的特寫，將身體銘刻於場域（經常以透明投影方式處理），再移至部分身體並使之成為戀物癖對象（《國防大秘密》中瑪德蓮・卡蘿的雙腿）。弔詭的是，他也重視其影片中某種**統一性**、**真實感**、和其**倫理面**（éthos）的突出（尤金・索里歐（Eugène Souriau）以之定義繪畫中的古典主義），並將這些元素對照於透明投影中的巨大無匹和激情（pathos），無預警地穿梭於一種真實的空間思維——攝影棚——及一種「幻覺主義」的空間思維——透明投影。《國防大秘密》、《間諜末日》（*Seceret Agent*）、《破壞》、《年少無知》、《貴婦失蹤案》是在這

兩端之間保持平衡的絕對傑作。希區考克的藝術在於，一開始將我們擲入非真實感之中，之後又使我們的注意力如此精確地集中在「操作的真實」（fait vrai），因而使得再如何微小的事件都染上一種二次度且更準確的真實色彩。

由所有觀點來看，《蝴蝶記》（Rebecca）都是其英國時期和美國時期之間的轉折點。但它也介於第一古典時期和第二古典時期之間。後面這段時期一直持續到《火車怪客》（Strangers on a Train, 1951），在其中希區考克的古典主義染有一些元素，將其世界導向一種含蓄的夢境感，成為一種操弄令人焦慮的陌生感的藝術，在其中透明投影並不缺席：包括《深閨疑雲》（Suspicion）（1941）、《海角擒兇》（Saboteur, 1942）、《辣手摧花》（Shadow of a Doubt, 1943）、《意亂情迷》（Spellbound, 1945）、《美人記》（Notorious, 1946）、《火車怪客》（Strangers on a Train, 1951）。英格麗・褒曼（Ingrid Bergman）[21]在成為羅塞里尼式的（Rossellinienne）現代性化身前，乃是其繆思。

接下來的時期可稱為「現代」。《懺情恨》（I Confess, 1953）、《電話情殺案》（Dial M for Murder, 1954）、《後窗》（Rear Window, 1954）、《怪屍案》（The Trouble with Harry, 1954[22]）及《申冤記》（The Wrong Man, 1956），這些影片清楚地鋪陳題材，獨立於其敘述的效力及誘人性格。相對於這影片在說什麼故事，會注意到這影片在談論什麼，而這是此一「現代性」的部分特質。如此《申冤記》今天可視為在五年後對《歐洲51年》（Europe 51）[23]所作的迴響，尤其是其女主角最後的禁閉，雖然「那不可取代的」褒曼早已去了義大利。在這些影片，透明投影有點消失或是被遮隱了

起來。

　　《迷魂記》（*Vertigo*, 1958）、《北西北》（*Northe by Northwest*, 1959）、《驚魂記》（*Psycho*, 1960）、《鳥》（*The Birds*, 1963）及《艷賊》（*Marnie*, 1964）在我眼中構成了一段矯飾主義（*maniériste*）時期，其印記包括圖像學面向及敘述面向，各種樣態的重複、膨脹及變形透視、身分的多重化、時間的伸展。在此觀點中，劇情完全可協助我們了解其性質：《迷魂記》中女性分裂成兩個分身、《北西北》中的身分的分裂、《驚魂記》精神分裂所產生的多重身分，以及非常具有安東里奧尼作風地將主角（及片中明星⋯⋯）在影片前段即加以消除、《鳥》及《艷賊》片中，黛碧・海倫（Tippi Hedren）可以看得見的外形變化。

　　象徵主義式的阿拉伯風格紋飾（arabesque）達到極致，可以匹配其複雜幾何、優雅及形上學雄心。索爾・巴斯（Saul Bass）[24]於是為其發明了螺旋標誌。透明投影的使用盡其可能地發揮其詩性意味，現在是整個被拍攝的世界看起都強力地像是一場醒覺的夢境。

　　最後的時期為「老年期」，它最難定性，可說是處於矯飾主義和某種「學院主義」之間，包括電影作者和英國文化算帳（《狂兇記》（*Frenzy*, 1972）），這些都使得這段時期有一部分尚未受到理解。

　　我清楚這樣的作品分期之中所含有系譜學強力介入，也帶入了傳統風格分析及藝術史有點習慣性的「斷裂」（coupures）。但因其中的明顯性太強無法不加以讓步。也許它有個優點，便是可以使人得以更良好地感知其作品中與作品間的運動，以及透明投

影在其中的所負的責任。

## 透明投影的語意學遊戲

在《年少無知》之後，希區考克執導《貴婦失蹤案》。此片是他許多偉大的「火車電影」中的一部，利用透明的效果來編織其題材及敘事：弗萊女士（Miss Froy）在火車車廂布滿蒸氣的窗玻璃上用手指寫下其名字，接下來她消失於連載小說風格般的述敘曲折之中。火車在虛幻的風景中向前駛（？）。分開演員的玻璃窗，因為偶然的貼服效果，接納了一張茶葉商標，證明這位失蹤的人物真的存在過。如同考克多（Cocteau）[25]在其《奧菲》（Orphée, 1951）一片中使用一位玻璃匠人物以隱喻性地命名特效設置本身，希區考克指稱其偏愛的手法是使它「閃耀」（miroiter）於數個語意學軸線之間，包括字面的，一般使用的意義，以及作為攝影棚中的幻象。

數年之後，他將其相當大比例的「不列顛性格」帶至好萊塢。維多利亞式的浪漫主義在《蝴蝶夢》影片開始便可以強力地看到，由攝影機帶我們重訪廢墟中的曼德雷莊園（Manderlay），那是正宗的柏克靈式（Böcklinienne）或雨果式（hugolienne）的視象。這無疑是和《辣手摧花》一樣，是最能令人想到奧森·威爾斯（Orson Welles）[26]片中世界的影片。在曼德雷莊園的柵門口，怎會不想到〔《大國民》中〕肯恩（Kane）的仙納度城堡（Xanadu）對外告示的「不可逾越」（no trespassing）呢？約瑟夫·考登（Joseph Cotten）所扮演的角色，又怎能不令人想到《罪犯》

《辣手摧花》（*Shadow of a Doubt*），1943。

（*Criminel*，〔原英文片名為 *The Stranger*〕）[27] 這部影片？

　　在《蝴蝶夢》一片中，透明投影的作用是以其物質特性和作為特殊效果來發揮其作為補足的元素。如果說茱蒂絲・安德森（Judith Anderson）先是在半透明簾幕後以令人不安的方式現身，並且嚇壞了瓊・芳登（Joan Fontaine），最後又在大火的閃光中消失，這部影片提供的特別是首度出現的偉大誘惑場景之一，在其中透明投影的特效發揮了它全般的力量，使人有飄飄然的陶醉感。海邊松林中的散步，交錯著風景中拍攝的鏡頭（可能是在攝影棚中重建的），和在背投影之前拍攝的鏡頭，仿佛要使勞倫斯・奧利佛（Laurence Olivier）在腦海中遊移於過去的蕾貝卡・德・溫德（Rebecca de Winter）及眼前的「瓊・芳登・德・溫德」之間。令人激賞的異質性和視覺脈動，介於已逝者的重返和當前的臨在，預表了《意亂情迷》（*Spellbound*, 1945）一片中精神分析場景中的來回擺盪。

## 透明投影作為「視覺潛意識」

　　在《意亂情迷》片中，葛雷格萊・畢克（Gregory Peck）因為意外殺死他的兄弟而身負罪惡感，襲奪了一位精神科醫師的位子。除了我們可以認定是希區考克的某些「精神分析天真想像」的，就好像同一時代某些其它好萊塢的電影作者，仍必須強調這位電影作者由透明投影中汲取出可觀的象徵一致性。滑雪下坡的場景，當我們想到這樣的身體表演和其速度，會覺得接近滑稽。兩位演員有點荒唐可笑的彎曲膝蓋以作出默劇般的動作，而他們

實際上是在攝影棚中保持不動，並且由攝影機拍攝臉部特寫，想到這點我們便會忍俊不住。

山巒、雪、白色，全部都導向人們所說的另一個層次的意義……頂峰空氣的透明（！）斜坡上無瑕的雪白終結英格麗·褒曼為了找出葛雷格萊·畢克私人深藏的秘密而必須辛勞走過的晦暗迷宮。白雪便是被雪橇軌痕所威脅的另一張白紙，這些軌痕指涉了畢克潛意識中被壓抑的，和殺害有關的柵欄。這也是銀幕的雪白，它強加給我們它閃亮奪目的效果，預示著《艷賊》一片中的紅色閃光。最終，這是和寫作有關的事。敘事的結束和分析謎題的解決必須銘記在這張紙的雪白上。

人物通過並畫出痕跡的空間——我們要記得畢克〔所扮演的人物〕對條紋所具有的恐懼症——叉子、布料都會造成的苦惱——這片布滿白雪的廣闊空間，和字面意義的記憶屏幕相同，乃是被壓抑物之受阻呈現的虛待表面。透明投影所再現的雪地風景給人一種無限下沉深坑的感覺，就像人們用無限下沉來談精神分析治療，而依照象徵主義的原則，這下沉最終是形象性地代表進入靈魂的深處。在滑雪下坡之前的動作也比喻向回走，回到壓抑發生的時刻。人們可以取笑這樣一種反向象徵構成中的天真。但，奇異的是，我覺得使得它可以被接受，並使影片有其弔詭的美麗真實，正是這個非常明白甚至粗略的透明投影機制，它行使一種加重的發言功能。《意亂情迷》一片中透明投影的特殊效果乃是啟現（révélation）的安排布置，並且指涉著精神分析，它也是靜靜地在躺平的患者後方，保持一種向後投射（*back projection*）的姿態。

無疑也是這個理由得以解釋即使最嚴格的精神分析家也嚴肅對待希區考克。他們感知到隱喻於場面調度之中的，有點像是他們位置的反影。

## 作為再現層片化（feuilletage）的透明投影

　　透明投影作為布置安排（agencement）是既抽象又具體的；這足以解釋為何作為一種特殊效果，它呼求被如此辨認，但也同時被接受為它所取代者—真實——的地位與處所。同樣地也容易理解為何能夠將此一特效與無意識的形象化作連結，而希區考克，介於寫實主義與夢境主義之間，為何會如此珍視它。在他的影片中，透明投影提醒我們銀幕就像是一張眼皮，必須揉搓它才能確定被複製世界的真實性，或更甚之，銀幕像是一張呼喚影像書寫（l'écriture des images）的頁面。電影就像真實的印痕（empreinte），借用賈克・德希達（Jacques Derrida）的說法，是個無底部的深度（profondeur sans fond）。

　　透明投影可說是種重疊（redoublement），將電影的視覺觀賞在影片中進行層片化，產生對稱性，在這個分析組構中，使兩個表層經由滑動相互對立，但也相互跟隨，在它們之間提供一個概念性空間，以使得人物可以在其中移動。此一特效乃是奇特的事物：既然它是概念性空間，除了視覺之外沒有其它的現實，但經由隱喻作用指涉一個有皮膚性格的影像，也因此和觸覺相連結。

　　這種層片化及「視覺皮膚」（épiderme optique）的印象，在《辣手摧花》（1943）一片末尾場景可以強烈地感覺到。其中德瑞

莎‧萊特（Teresa Wright）和約瑟夫‧考登之間的爭鬥，是個同時是戀愛的、融合的但也致命的擁抱，就像羅丹（Rodin）或凡‧史都克（Von Stück）所能加以形象化的，最後考登被推出火車，落入鐵軌，而那時由對向出現了另一列火車。視覺效果如同幻覺：考登的身體落出影像之外，並由下方脫出，融入對向衝來的火車影像擴增的「粒子」（grain）之中，而這影像是以透明投影投映出來的。然而考登的身體看來是消失於兩個相疊的影像之間。在此一稍縱即逝的拼組影像中，最能感受到潘諾夫斯基描述的幻象再現的圖層後置（postposition）。再者，《辣手摧花》無疑也是最能提供希區考克特有造形元素的影片。這是一部關鍵轉折的影片，其中供應了許多後來作品中的主題性元素：化身、布爾喬亞房屋中令人不安的樓梯、食物與謀殺之間的關係、由背影看到的女人、遮蔽景深的大特寫事物、在大和小之間的間距、由最大及最遠取景鏡頭過渡到最窄緊的特寫鏡頭等等。

在這些過渡中，希區考克別有許多突出的表現，但那和其執念式地使用透明投影所產生的效果正好針鋒相對。《辣手摧花》影片開頭提供了技巧精湛的一系列相續連結鏡頭，由城市遠景鏡頭開始，最後結束在考登平躺於其中的房間。此一表現和《驚魂記》影片開始的段落可以相比擬（這裡段落也是結束於一個房間，這是珍娜‧李（Janet Lee）和其戀人的房間），也可以相比於《美人記》中鏡頭轉折下移至英格麗‧褒曼握緊酒窖鑰匙之手；也可相比擬於《狂兇記》中在泰晤士河飛行完之後，鏡頭落下至一位正在談論城市生態災難的政治人物臉孔上；最後也可相比擬於，雖然還有別的，《奪魂索》開頭鏡頭的向後運動，由俯

視街景不受限的遠景鏡頭轉換為被阻塞的，拍攝拉上窗簾的玻璃排窗的近鏡頭。由此顯現出希區考克所有創作中令人激動的美學張力，其一端是肯定一個必須走入其三度空間造訪的空間和相關的真實運動（遠─近─遠），另一端則是對幻象極端的堅持。

我們可以理解安德烈・巴贊（André Bazin）在其中感到尷尬，因為他認為電影天生的使命，便是要偏重現實的記錄，而不是影像的組成或是一個世界的重組。

我們也能理解，作為巴贊之「子」的弗杭蘇瓦・楚浮（François Truffaut）[28]，那條將他帶領至希區考克的道路不是我們今天所想像的那麼簡單。楚浮的另一位「父親」是尚・考克多（Jean Cocteau），而後者是使用電影特殊技法的大格局詩人，「透明投影技法的修補發明師」（bricoleur de transparence），是他啟蒙楚浮認識希區考克美學嗎？當楚浮在拍攝《華氏451》（*Fahrenheit 451*）這部影片時，就快完成他和《鳥》的導演的訪談書了。對我來說，這沒有任何疑惑。但對我來說，重要的是優先於其他要點，在這兩個主軸之間的張力活化了電影第一個世紀的主要作者的創作：首先是希區考克，也包括穆瑙、威爾斯及今日的高達（Godard），他們的影片擺盪於兩端，一端是真實的可穿透性，另一端則是一種世界觀，它規範「周邊世界的律法，並創造一個以其自身為標準的模型[x]。」

---

x　施萊格爾（August Wilhelm Schlegel），《畫面》（*Tableaux*），前引書 p. 57.

## 透明投影作為一種浪漫再現的模式

　　希區考克的世界，因為透明投影的使用而「感到不安」，看來像是以圖層組合的方式提供出來：自然的融貫一致崩潰了，對它的統一所擁有的信心化為碎屑。《海外特派員》（*Foreign Correspondent,* 1940）結尾處，飛機墜海時的非凡場景，總是讓我看得目瞪口呆。是在攝影棚中用水池重建這片海水嗎？展示落海者身處機翼的前景是在一段洶湧怒海的投影前拍攝的嗎？這無疑是他整個創作中最具宏偉崇高性格的場景之一，也是最浪漫的之一。空間組織的方式動搖了觀者的視覺參照：沒有任何中景鏡頭出現來協助結構前景的景深、沉沒的機翼及在影像背景中雄偉的海浪。這使我想起弗里德里希（Caspar David Friedrich）《巨人山脈風景》（*Paysage du Riesengebirge*）[xi] 中非常「實驗性」的建構，在其中目光不經任何中介，即由前景來到畫面的背景。眼睛可說是一下子便立刻被地平線捕捉[xii]——就像《海外特派員》中的鏡頭，眼睛是被影像背景處巨大如紀念碑的怒濤所捕捉。一個真正的空間裂隙（hiatus）出現在場景細節中的寫實主義和全體的不真實之間，而這對比足以定義由施萊格爾理論化的浪漫主義繪畫，這也是使得施萊格爾大加讚賞之處，並且會令人想起前文引用的艾瑞克・候麥（Eric Rohmer）的評論，那時他以其本名莫理

---

xi　約1830年完成，現藏於Kunsthalle de Hambourg。

xii　依莉莎白・杜庫爾托（Elisabeth Decultot）在其《畫風景》（*Peindre le paysage*）一書中便是如此解說此畫。本書為Du Lérot éditeur於1996年出版。

斯·謝黑（Maurice Sherer）寫作，並且非常欣賞穆瑙。

## 布景作為靈魂的類比物（analogon）

在《深閨疑雲》（1941）中，透明投影在影片結尾的段落中受到使用，而其基礎是人物不可補救的曖昧性。由電影一開始，賈利·葛倫就被非常布爾喬亞的瓊·芳登懷疑是一個對她下毒的唐璜式人物。我們知道希區考克曾經準備過一個更激進的結局，但他因為種種原因，選擇了一個喜劇收場的結局……奇特的喜劇收場……

汽車以高速在岩石懸崖旁疾駛，危崖的側壁在透明投影中向後飛逝。葛倫的臉看來陰沉沒有表情，而芳登的臉孔看來則像是高度驚嚇，因為她以為車上同伴有意謀殺她。真正的，在車輪下發生的意外，當然同時是既近又遠，因為是用背投影展示出來。這個段落這部影片也是——在此結束於葛倫善意的手勢：他把瓊·芳登一把拉住以免她由打開的車門掉入空洞之中。一切都恢復平靜：感情、行動、音樂、影片……「我由這時開始照顧你」，瓊·芳登說。葛倫拒絕重啟共同生活。他們倆人又回到汽車上；觀眾的理解必然是他們要分開了。攝影機由車中演員的背部拍攝他們，汽車發動。葛倫的手臂溫柔地擁抱著芳登的肩膀。我們開始想這一對男女是否已克服懷疑，雖然對此擁抱最後仍有一點揣測，是否這是個想要勒死她的手勢。再者，最後的大遠景展現汽車在布有許多大樹及眾多雲朵的廣闊風景中前駛遠離。這個風景並不是使用透明投影投出的，而是在攝影棚中使用可能是

非常巨大帆布描繪出來的：其中的事物看來如此凝滯、凍結，而其再現只是陳套，就像是裝飾公共空間牆壁上的拙劣畫作。可怕的地平線，這重建的真實，攪擾了這對重新開始的男女間的交融，對於他們幸福的未來，也在觀者的精神中滲入困擾。

這一個段落的布景，某種程度而言，乃是和透明投影正好相反：這是張不透明的帆布、作為現實不動的擬似物。但這也是造假的布景，功能和透明投影接近，也使人更清楚希區考克建構性的立場選擇，接近席勒（Schiller）[29]所說的**靈魂的風景**（*Seelenlandschaft*），即風景作為靈魂的類比物。在許多情況中，透明投影中的風景，其效果也是如此。

希區考克在結束《艷賊》（1964）這部影片時，從新使用了一個可以相比擬的布置（agencement）：瑪妮在完成其母親壓抑的回溯之後，走出她原生的房屋，外表看來已經「治癒」。然而這時街尾出現了怪異的動態，並且有一很難感知的，但令人目瞪口呆的表面騷動。這是一張超巨大的畫布，畫的是一個港口（水手便由此上岸來和她賣淫的母親會面）。拉菲爾・德洛姆（Raphaël Delorme）[30]有一張名為《女人與郵輪》（*Femme et Paquebot*, 1928）的畫作，便會讓人想到此一由布景瑕疵產生的令人不安的陌生感，而這也使人懷疑瑪妮是否有幸福結局及最後治癒，也如此地肯定了壓抑的「無法終結」（interminabilité）[xiii]。

---

xiii 片中黛碧・海倫（Tippi Hedren）由史恩・康納萊（Sean Connery）陪伴所作的打獵和騎馬段落會讓人想起《意亂情迷》中的滑雪下坡段落：同樣是由演員以默劇和身體演出所形成的粗糙效果，而其中的對話人們可以想像是在精神分析師的躺椅上說出…

對於現實的不透明加以肯定，轉譯為視覺無法穿透擬似物，而這構成了電影作者明白的世界「觀」之一，這是去除任何……幻象的觀點。這個小小的文字遊戲帶我來到《申冤記》（1956），而就視覺的不透明和碰壁而言，這影片提供的是一種發狂的版本。我總是被這影片裡的一個細節所催眠，而它顯然曾縈迴於希區考克心中。亨利‧方達（Henry Fonda）被帶到曾被侵犯和搶劫的商人店裡走一圈，以便可以被他們指認是否為罪犯本人，在這之前他是被警車帶來，而一路上的城市風景便以透明投影方式流逝於警車車窗之上。在此一真正可稱為痛苦之旅的旅程終點是他的第一次審訊，而方達這位假罪人所坐位置對面的牆面，顯露出一種令人產生執念的凹凸不平。在此訊問中，不論框景和正打／反打鏡頭如何變化，這個裂痕使得目光迷途於一指示記號（indice），它指向世界的髒污，而注意力如此便轉向於被損壞的現實。天真無邪的狀況不可逆轉地受此一細節質疑，影片後面回應以破碎的鏡面，而這是薇拉‧密爾斯（Vera Miles）發瘋的起始。

　　如果說希區考克的人物在透明投影前動作並受其擾擾，他也同樣受這畫出來的或碎屑化的布景擾擾。在《申冤記》影片中被撕裂的牆面上，我們仍然可以感知到希區考克所呈現的真實層片化。

　　明顯地，另一個面對真實的不透明性及目光的捕捉的影片，乃是《後窗》（1954）。這部影片較少使用透明投影，因為它的題材和布景有共同的材質：一個建築正面，被一個男人的目光仔細

地察看，先天地排除所有的特殊效果 xiv。這一切都邀請我們組構視象和光學、窺視狂和場面調度間的關係，而且如果我有勇氣能這麼說，如此才能認清這些矛盾。希區考克在電影中以最鮮明的方式提出藝術家問題，亦即如何觀看和組織一個影像，這影片無疑是其中之一。

## 透明投影作為景觀

相對地，在《電話情殺案》（*Dial M for Murder*, 1954）一片中，透明投影經常受到使用，尤其是在探長在公寓裡望向街道的場景中。就像《後窗》，《電話情殺案》也是一部情節主要發生在公寓裡的影片，一種室內劇場（*Kammerspiel*）31，目光由此望向室外的城市 xv。

透明投影在影片中是難以感知的。必須要通過很仔細的觀察，才能在最後看到葛麗絲・凱莉（Grace Kelly）和雷・米蘭（Ray Midland）在其中動作的街道並不是公寓空間的連續延伸：這是一段背投影，可以看到分離屋子和街道的柵欄有輕微的顫動。影像的色彩及質地皆標幟如此。如果希區考克真的是在攝影棚中拍攝葛麗絲・凱莉和雷・米蘭，並且是透過公寓的窗子，這

---

xiv　我們也可以想像立面的窗戶們像是許多自主的小屏幕，而主要人物便生活於它們之前……背對著透明投影。

xv　由一部影片到另一部影片，希區考克經常發展同一個主題或甚至同一個場面調度設置。一般而言，他使用兩部影片就夠了：《鳥》與《瑪妮》如此形成了不可分離的對偶，就好像鳥和黛碧・海倫是無法分開的。

對片子的動作、戲劇會有什麼改變嗎？會的，即使弔詭地觀者很可能看不出這裡有特殊效果。然而，有些事物會為人以非常無意識的方式受感知。如此動作的人物，在布景深處受到投映，他們的臨在和出現是「不安的」，正是和不確定性相連結。葛麗絲‧凱莉和雷‧米蘭在片中經歷了無法理解（這和被偷走及偷換的鑰匙有關）。我們即時地看到了他們的困惑、理性轉向、其意識的接納和適應。透明投影的使用反映了人物的心智狀態，但溢出此一心理學使用法，並整合於影片的美學複雜性：由各個角度來看，《電話情殺案》中的探長實際上是在看戲，不論是就空間形勢或是就故事敘事角度而言。他窺視著嫌犯記憶的轉向，他在影片中幾乎是在看電影。以字面意義而言，他是在一面屏幕上作分析。《電話情殺案》中透明投影的戲劇必要性是精彩眩目的，以令人暈眩的方式，發揮其使用上之意義。

　　《慾海驚魂》（*Stage Fright*, 1950）一片中，希區考克已經以必要的方式使用透明投影。影片的第一個段落長駐腦海。李查‧陶德（Richard Todd）及珍‧惠曼（Jane Wyman）坐在汽車上（又來一次）。陶德說明他為何落入罪犯地位，並請求他的同伴協助他。這個場景是由汽車引擎蓋前方向後拍攝的，風景則在演員身後流逝，但其方式非常特別，依常理不可能出現：特技造假很明顯，接近粗製濫造，而這最終轉譯了陶德的謊言，雖然影片一直把它的拆穿時刻往後延。在此之外，乃是整部影片搖擺於謊言和真實、演出的真實和感情的演出、劇場與生活之間。就某些面向而言，《慾海驚魂》是希區考克創作的影片中最接近尚‧雷諾瓦（Jean Renoir）[32]的一部。

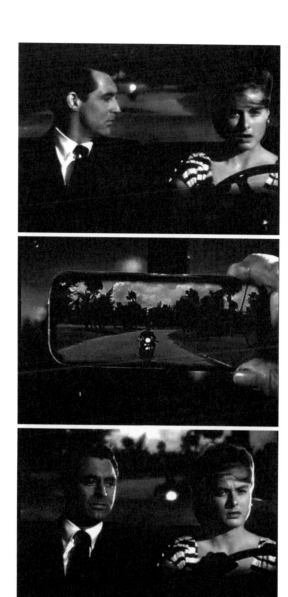

《美人計》，1946。

以一種無法比擬的方式，透明投影在語意學所有的層面上運作著：劇場與生活之間相互穿透性、〔像是〕瑪琳‧黛德麗（Marlene Dietrich）所戴的短面紗，其後的面孔因為其表裡不一而困擾著。

唐納‧史瀺托（Donald Spoto）[33]曾指出，希區考克大部分的感情劇是在汽車裡發生的。這是促進透明投影為其使用的原因之一。然而，《美人計》（1946）、《北西北》（1959）和《大巧局》（Family Plot, 1976）提供了超越愛之激情的場景，並且如字面意義地將觀者帶入酒醉和失控的駕駛。在《北西北》一片中，賈利‧葛倫因為被灌了大量的威士忌，快速駛下陡坡。在《大巧局》一片中，布魯斯‧丹（Bruce Dern）不能主宰其交通工具，因為剎車遭到破壞。在這兩個案例中，演員身後的風景所進入的運動和汽車的超速動作已不能維持具真實感的關係。即使不計演員以方向盤駕駛其交通工具留下的軌跡，以透明投影在他們身後的狂轉的真實，將觀者帶吸入一種視覺螺旋之中，一種暈眩之中。

當然這效果並不是天真無邪的。將觀者置於世界的混亂轉動之中，乃是遊樂場表演項目愛好者所著重的事物之一。希區考克曾對《火車怪客》結尾的作出如下解說：「這是個非常複雜的段落。為了其中的透明投影，我們放置放了一個屏幕，在其後則有一台很大型的投影機將影像投映於此屏幕。在攝影棚地面則劃出一條和攝影機鏡頭調整得剛好的白線，而攝影機不得偏離此一白線。攝影機並不拍攝屏幕及其上出現的事物，它只拍攝在某些顏色下出現的光線，如此，攝影機和的高度和投影機所劃之線要對得剛剛好。攝影機放得靠近地面的拍攝也進行多次。您看得到這

便問題所在。投影機必須放在一個高台上，方向朝下，而屏幕則和兩個機器鏡頭的連結形成完美直角。每拍個鏡頭都要花上半天來調整，才能得到一個正確的線條對正。攝影機每轉變拍攝角度一次，就必須為了每次改動重新調動投影機 xvi。」

如此得到的結果扣人心絃。在前景的人物彼此爭鬥，想把對方趕出旋轉平台。他們也要避開木馬的馬蹄，不然可能被打暈。整個世界變成了一個以玩具構成的布景，如此也擴大了透明投影的擬似物效果。整個影片成了一列幽靈火車。

## 最終的透明投影：回到繪畫

我沒有在《美人計》這部影片上多作停留。然而，這部影片使用透明投影不是只為了模擬英格麗‧褒曼因為酒醉而在路上偏離正路的駕駛。我大膽地說，《美人計》很可能是把透明投影……置入深淵的一部影片。我們可以猜到這是在一日之末，在這一段汽車兜風之旅中，希區考克在影像的深度層面建構了一個真正的視覺迷宮。在這個段落裡，存有他全部創作中最美麗的層片化鏡頭。攝影機拍攝演員背部。風景透過擋風玻璃衝入汽車中。（在攝影棚中，道具組人員要搖動車子來模擬路途上的顛簸。）在後視鏡中出現了一位騎摩托車的警察。這個鏡頭挖深影像產生最令人著迷幻象之一，其方法是熟練地以框景形成大小不同的影像迷

xvi 唐納‧史潑托（Donald Spoto），《一位天才被遮隱的另一面。阿弗烈德希區考克的真實生活》（*La Face cachée d'un génie. La vraie vie d'Alfred Hitchcock*），Albin Michel, 1989, p. 351.

宮（也預表了《後窗》一片的由許多窗子構成的立面），而其原則是前述潘諾夫斯基所說的三個標準：同時性、並置性和後置性（擋風玻璃、照後鏡、屏幕景框）。對於演員在其中作動作空間，觀者只能感到方向不明。他們究竟身處何處？他們是被塞入那一個再現層片中？這樣的視象使得觀者不再能持有原先的信念。如果說這個場景各鏡頭的比例看來是減縮的——不同的影像事實上放在同一個鏡頭中——敘事的可信度必然會受此壓迫影響。然而，由一開始，我們便了解在葛倫和褒曼之間要發生的事情也是屬於此一類屬之事：一個超過各種合理感情可能深度的激情，但因為政治和警治的限制原因被摧毀，使得他們必須保持默然。汽車兜風不會留下對之後「劇情發展」重點的懷疑，而經典的擁吻段落也肯定了這一點。在重新定義其約定和任務的條件之前，葛倫和褒曼和在陽台上擁吻，這一座陽台俯瞰著海灣，然而後者是以透明投影構成的。我們可以清楚看到，陽台邊緣呈顯虹色的現象。當葛倫重新保持其距離，場景結束於再度陷入酗酒的褒曼。當她沉迷於酒精時，葛倫是由……一片薄幕之後窺見她如此，而這是一個真正的透明物，使得這個影像看來仿佛是用背投影構成的。如何能相信這樣的安排是一種巧合？最偉大的藝術家才會發明這種押韻的方式，這種以其創作工具出發的遊戲。希區考克經常利用某些物質的透明特質，使得身體的出現可以被放大或合緩線條。對我來說，這些總是和他高度使用透明投影作為一種視覺特效之間有一種組構關係。

感知演員究竟身處那一個空間發生困難時，會使得整個場景

產生一種擴大且令人不安的陌生感。在《鳥》這部影片中，這種印象最為強烈。當希區考克拍攝小孩逃離烏鴉攻擊時，他導出了他最為驚悚的夢境形象。惡夢來到頂點，比超現實主義者達利的「陳詞舊調」更令人恐懼。小孩和黛碧‧海倫的臉孔拍攝時接近鏡頭。這些演員無疑身處攝影棚且並未移動，但必須激動搖擺才能模擬逃離的動作。在他們身後，風景較近之處有房屋和柵欄，以透明投影構成並向後飛逝。鳥是機械的，鉤著了小孩們的肩膀和頭髮。這是另一種怪異感，機械鳥可以認得出來。這些鳥散亂飛向各個方向，它們抓傷了影像而且幾乎無法感知。它們是影子，是閃光式的快筆筆觸、真正的滴流（*dripping*），覆上臉孔或

《鳥》，1963。

展場圖「希區考克與藝術：命定巧合」（*Hitchcock et l'art: coïncidences fatales*）龐畢度中心，2001。

掠過它後方。有時，同一團幾不成形的黑色塊面會遮住臉孔然後又消失。到後來我們無法弄清楚這些鳥是以透明投影的方式出現於演員身後的影片中，或是用疊印的方式於事後加入於攝影棚拍攝的影像中，並遵循著動畫加入攝影影像的原理。這是希區考克創作中去形象化（*défiguration*）的極限之一，而透明投影中的風景構成一個「不安的」背景，其中銘刻著覆於臉孔上的酷刑，而歸根結底，雙眼才是其攻擊目標。

# 譯註

1 匈牙利畫家和攝影師，也是包浩斯學校的教授（1895－1964），曾廣泛地將技術發展運用於藝術創作。

2 長期在巴黎創作的美國藝術家曼雷（Man Ray, 1890－1976）曾設計在橢圓鏡上印上這些字眼以形成作品（1938）。

3 Francis Picabia（1879－1953），法國藝術家，曾有立體主義、達達主義和超現實主義等不同時期。

4 Josef von Sternberg（1894－1969）出生於奧地利的美國電影導演。他於1930年代和瑪琳·黛德麗（Marlene Dietrich）合作的影片為其最著名的作品。

5 Jacques Tati（1907－1982），法國電影導演及演員，代表作為《我的舅舅》、《于洛先生的假期》和《遊戲時間》。

6 來自日耳曼及北歐神話，為華格納樂劇中的《尼布龍根的指環》的四部曲中的第二部，首演於1870年。

7 十八世紀末開始以投射玻璃板上影像等手法構成的視覺景觀娛樂。

8 利用過度曝光或暗房手法產生調性反轉的攝影程序。

9 在電影術語中是指軟片電影放映時對不準影格而會看到影格周邊黑框的現象。

10 Erwin Panofsky（1892－1968），德國藝術史家，因為逃離納粹，大部分的學術生涯在美國發展。

11 德國詩人及評論家（1767－1845），耶拿浪漫主義運動的主要領導者之一。

12 來自義大利文，原指視象，引申為描繪城市或風景的大型且細膩描寫的繪畫或版畫。

13 Karl Ludwig Kaaz，或Katz（1773－1810），德國畫家，以風景畫聞名，著名畫作包括有由室內窗戶開向外部風景的景象。

14 德國浪漫主義畫家（1774－1840），一般被視為同世代最重要的德國藝術家，曾繪有一幅由窗戶向外觀看的女人（*Waman at the Window*, 1822），畫面包括觀者的背影及她所望向的風景。

15 意指空間中的第二層或重要性上的次要地位等。

16 歐洲中世紀繪畫中出現的捲曲形態的羊皮紙或布條，上有文字，代表人物的話語。

17 法國詩人及藝術史家（1923－2016）。

18 Hans-Jürgen Syberberg（1935－），德國電影導演，《希特勒》（*Hitler*, 1977）為其最著名影片。

19　René Magritte（1898－1967），比利時超現實主義畫家，繪有多幅帶有建築物的夜景油畫。。

20　Friedrich Christian Anton Lang，通常簡稱為Fritz Lang（1890－1976），出生於維也納的知名電影編劇，導演，著名的作品包括《大都會》（1927）及《M》（1931）。

21　瑞典女明星（1915－1982），曾在多部歐洲及美國電影、電視片及劇作中演出，1945－1949年間，她和希區考克合作了三部影片，包括《意亂情迷》（*Spellbound*, 1945）、《美人記》（*Notorious*, 1946）和《風流夜合花》（*Under Capricorn*, 1949）。1950年和義大利導演羅塞里尼結婚並在其多部影片中演出，直到1956年才重新在好萊塢影片中擔任女主角。

22　本片於1954年開拍，但首映於1955年。

23　於1952年上映的義大利新現實主義電影。該片由羅塞里尼執導，並由英格麗‧褒曼和亞歷山大‧諾克斯主演，影片講述一名女性在兒子自殺後被宣布發瘋。

24　美國平面設計師和電影導演（1920－1996），以其電影片頭，電影海報和企業標誌設計聞名，曾和希區考克合作多部影片，包括《迷魂記》（*Vertigo*, 1958）。

25　Jean Cocteau（1889－1963）法國詩人、劇作家、小說家、電影作者、視覺藝術家及評論家。

26　美國電影導演、編劇和演員（1915－1985），他在1941年編導並主演的電影《大國民》（*Citizen Kane*），被一致視為為史上最偉大電影之一。

27　1946年由奧森‧威爾斯編導並主演的影片。

28　法國電影導演、劇作家、製作人、演員及評論家，為法國電影新浪潮的創立人之一（1932－1984）。1962年曾經訪談希區考克並於1966年出版此一訪談錄。

29　Johann Christoph Friedrich von Schiller（1759－1805），德國劇作家、詩人及哲學家。

30　法國裝飾藝術風格（Art Deco）藝術家（1886－1962）。

31　盛行於1920年代中期之後的電影類型，原出自劇場，以最少的場景及演員組成為其特色。字根與「室內樂」相近。

32　法國電影導演、劇作家、演員及製作人（1894－1979）。

33　出生於1941年的美國傳記文學作家，所撰希區考克傳記出版於1983年（中譯本《天才的陰暗面：緊張大師希區考克》，遠流，2000）。

# 雷諾瓦家族
## 從奧古斯特的廣域繪畫
## 到尚的廣域鏡頭

《林蔭大道》（*Les Grands Boulevards*）局部，1875。

家族傳承經常顯示為不確定和使人誤入歧途的解說道路。天才或平庸並不會生物性地傳承。傳記或基因沒有力量解釋或定義一種書寫或風格的獨特性。因此，雷諾瓦「家族」屬於法國藝術中最受謹慎並置、比較的人物之一：父親奧古斯特（Auguste），兒子尚（Jean），一位是畫家，一位是電影作者。結果是最嚴肅的評論者經常特別會延宕或甚至避免將畫作與影像作品放在一起對照，而且懷疑——也許只是為了不落入陳詞舊調——是否可能找出他們之間具有影響關係。

　　數年前，在一個法國電資館主辦的系列演講中[i]，我記得我曾經為了要努力要證明尚・雷諾瓦對即興的堅持，提到馬諦斯（Henri Matisse）來作佐證，而那似乎是要使他脫離他的父親。這是因為，我們必須了解，太明顯的證據反而可能是欺騙人的，而

---

i　　「尚・雷諾瓦，描繪與色彩」（Jean Renoir, le dessin et la couleur），電影藝術史學院系列演講《專業人士與業餘愛好者，技藝熟練》（*Professionels et amateurs, la maîtrise*），法國電影資料館，1994年冬，賈克・歐蒙（Jacques Aumont）規畫主持。

要在這位電影作者的作品中找到印象主義的痕跡和效果似乎先天上就很容易。這樣的輕易性能解釋的很少，而且只是停留在尚重拾了某些印象主義的特性，卻不能真正對此提問。他某些影片中的自然框架，由《鄉村一日》（*Partie de campagne*）到《草地上的野餐》（*Déjeuner sur l'herbe*），似乎強力推動了此種印象主義的詮釋方向，但如果我們考量他創作的全體，我們卻會驚奇於留給自然的部分是如此微弱。

即使尚·雷諾瓦1930年代的影片並不缺乏對氣候的關心（《十字街頭之夜》（*La Nuit du carrefour*）、《布杜落水獲救記》（*Boudu sauvé des eaux*）、《湯尼》（*Toni*）、《鄉村一日》（*Partie de campagne*）……）。而天氣產生強大的決定性力量，可見於《大幻影》（*La Grande Illusion*）與《遊戲規則》（*La Règle du jeu*），並且延伸至四〇年代他的美國時期，比如《湖沼》（*L'Etang tragique*）[1]與《沙灘上的女人》（*La Femme sur la plage*），及至最後印度—泛神主義的偉大傑作《河流》（*Le Fleuve*）。在五十年代之後是一個有其意味的劇場時期，包括《法國康康舞》（*French Cacan*），《歷盡滄桑一美人》（*Elena et les hommes*）及《柯德里耶醫師的遺囑》（*Le Testamant du docteur Cordelier*）；他最後的二部影片像是總結整體創作於三個軸線：自然（《草地上的野餐》）、史詩及政治的氣氛主義（《被捉住的下士》（*Le Caporal épinglé*））及最後命名頗佳的《尚·雷諾瓦小劇場》（*Petit Théâtre de Jean Renoir*）。在這全體創作的邏輯一致中我排除了一些標誌性作品 —— 處理歷史和意識型態介入的《馬賽曲》（*La Marseillaise*）及《生活屬於我們》（*La vie est à nous*），以及含有

某種表現主義的《包法利夫人》（*Madame Bovary*）、《貧民窟》（*Les Bas-fonds*）、《衣冠禽獸》（*La Bête-humaine*）——在兒子創造出的條件中，父親的美學很難佔上風。

　　他花了力氣仔細整理，於1962年[ii]出版父親的回憶錄證明了他對父親有更根本的虧欠，而這超過評論家和史學家願意接受及研究的。同樣的，他的第一部影片《水姑娘》（*La Fille de l'eau*），使人無法不想到奧古斯特在1860年代和1870年代初於克勞德・莫內（Claude Monet）身邊創作的畫作。在運河裡上溯的平底船，河兩旁栽種著巨大的白楊木，光線穿越而過，使得畫中可以標記可觀的光點變化瞬間，以及補捉世界中的運動，而且觀看這些的觀點本身也是移動的。後來的《鄉村一日》成為一部「證據影片」，證明這位電影作者信奉了印象主義。很難不作此一聯想，比如，聯想到保存在蓋堤美術館（Getty Museum）的名作《散步》（*La Promenade*）（1870）。最後，《草地上的野餐》總是被當作是其泛神論的宣言之作，較晚則被當作是印象主義之作，是一位承認並回到父親傳承的兒子的作品。相對地，《遊戲規則》一片中的狩獵場景，就不能列為「印象主義式的掌握」。它終究和抒情的闡揚有關，如不是史詩的話（但那是在兔子的高度！），而這一種戰士的手勢，我們可以把它和1930年代的某些精彩的蒙太奇片段貼近比擬。

　　「我構思的電影不能沒有水」，尚・雷諾瓦曾如此說[iii]。水的

---

ii　　《尚・雷諾瓦談雷諾瓦》（*Renoir par Jean Renoir*）, Hachette, 1962.

iii　　《我的一生及我的影片》（*Ma vie et mes films*）, Flammarion, 1974.〔台灣譯本：《尚・雷諾的探索與追求》，遠流，1993。〕

角色在二〇及三〇年代法國寫實主義學派的電影影像中是一個共同的印記：包括雷昂斯・斐瑞（Léonce Perret）、尚・艾普斯坦（Jean Epstein）、安德列・安東（André Antoine）[2]、安德列・蘇瓦吉（André Sauvage）[3]、尚・克里米翁（Jean Grémillon）、尚・維果（Jean Vigo）……倚靠在緩慢行駛的平底船甲板上，《水姑娘》、《美麗的尼維納女人》（*La Belle Nivernaise*）（艾普斯坦，1923）、《差錯》（*Maldonne*）（克里米翁，1928）、《燕子與大山雀》（*L'Hirondelle et la Mésange*）（安東，1920）等影片中的人物穿越點畫派及閃爍發光的風景，而後者像便是全景畫一般地列隊而過，也像是被看不見的布景師所催動。河流、小溪和運河很早便結構著法國的電影敘事，相對於格里菲斯（Griffith）[4]在美國所率領的空間征服。

　　無論如何，印象主義和自然的連結是個持久不散的陳套說法，因為被稱為印象主義的繪畫 —— 一開始用貶抑的口吻說出 —— 提供的城市景象和鄉間景象一樣多。城市中紀念性建築中的三色旗，和虞美人花是同樣常常出現的視覺母題。但如果莫內所畫的泰晤士河河景後來成為印象主義的明證，雷諾瓦所畫的塞納河河景卻沒有同樣的圖符價值，較少存留於記憶之中。然而，奧古斯特・雷諾瓦總是在莫內身邊作畫，非常偏愛巴黎。我想，即使在今日，這並不是雷諾瓦作品中最受重視的部分。然而，在我的觀點中，那卻是一個具有創發性的時期，而畫家在其中進行實驗，直到發展出其作品中的特色，包括色彩系統：光線。視象的不確定性、光線和陰影間的強烈對比、建築及城市透視所特別能提供的對比甚至對抗，都是雷諾瓦在巴黎專注處理的。

這個時期某些以巴黎為主題畫作並不特別偏重嚴格意義下的城市布景，比如1867年所繪的《香榭麗舍》（*Les Champs-Elysées*）景象。在這圖像中，自然的元素占了上風，高過於參觀萬國博覽會的沸騰人群。另外，這張作品曾被雷諾瓦判斷為不夠大膽，卻很驚訝地發現它被當作太過豪放而被長期遺忘在他在盧弗西恩（Louveciennes）[5]的家中，大家會同意的是它受了馬奈（Manet）的影響。無論畫家如何說，畫面左方的陰影地帶實際上是處理得相當豪放（hardi），而我總是被其中小女孩的衣裙所形成的紅點所催眠，它有點像是個閃爍點（point vibrant）。

1875年的《林蔭大道》（*Les Grands Boulevards*）也是同樣地大膽，它在前景強力地布置了巨大的陰影，並和第二圖層中樹葉的光照酸澀感相對照。城市的透視景象受到肯定，就像二十年後的三一教堂景象（*l'église de La Trinité*）（1892－1893），而這幅

《香舍里榭》（*Les Champs-Elysées*），1867。

畫下方的四分之一也被房屋影子所覆蓋。在這兩張畫中，雷諾瓦沉緬於草圖式的速寫筆法，甚至使得某些對象形式不清（informe）。他再現了搭乘敞篷四輪馬車及徒步的散步人群的騷動，以及樹木中的光線顫動；光與影之間率然的對比倒也不是他唯一追求的重點。

　　散步者的動作是畫中特別關注的對象：如何轉譯由陰影塊面到光亮塊面過渡的動態及稍縱即逝狀態？如何掌握，但又能加以分辨，以下兩個相對立的現象：一方面是和陰影暗面相對立的相對恆常的光線閃爍，另一方面是散步者行過馬路的片刻動作？如

《林蔭大道》（*Les Grands Boulevards*），1875。

《新橋》（*Pont Neuf*），1872。

何把一瞥之中那種情狀性及短暫性的感覺轉譯出來？以上是奧古斯特・雷諾瓦經常在思考的事情。當他於1872年繪製其以新橋（Pont Neuf）為主題的畫作時（現存於華盛頓國家畫廊），我們透過其兄弟艾德蒙（Edmond）的回憶[iv]得知，畫家要他去請路人暫停腳步，產生有點類似攝影的方式，而畫家自己則身處一個小咖啡廳樓上，以略為俯視的角度來捕捉橋上刻刻流逝的騷動。

這次空間並未被陰影所干擾。正午的太陽由穹頂照亮了路

iv　約翰・雷華德（John Rewald），《印象主義史》（*Histoire de l'impressionisme*），Albin Michel, 1995.

人，而每個人都伴隨著他最微小的陰影。而且我還注意到，畫面以非常精準的方式來描繪人物，暗示出他們個別姿態的訴求，並邀請觀者觀看場景中的細節，雖然畫家的筆觸已為印象主義所吸引，並不有助於以「簿記式的」（comptable）視象來重建真實中各種元素的無限細節。

另外，雷內‧金伯爾（Réné Gimpel）[6]在其《一位繪畫商人—收藏家的日記》（*Journal d'un collectionneur-marchand*）[v]對此畫寫下了一段具啟發性的評論：「此畫畫的是巴黎塞內河畔，具有左拉作品中的寫實主義，波特萊爾作品中的詩意，千百個有趣的人物……要描述這幅畫需要花很多時間。」

巴黎塞納河畔的這段市容，使得奧古斯特‧雷諾瓦深受吸引。莫內協助他將其偏愛固置於此段市容，如快速粗略地說，這是介於卡如塞橋（pont du Carrousel）到新橋之間。莫內也在寫給巴吉爾（Bazille）[7]的信中提及，並且在他描繪的城市景象中，留下一幅像是縮減版羅浮堤（quai du Louvre, 1867）的廣域畫作（panorama），而這段區域是雷諾瓦以畫面擁抱的一段。

新橋景象來自他對城市廣域畫作明確肯定的興趣。越過由寬廣橋面構成的平台，由此觀點看出去，乃是在市中心可看到理想的一百八十度不中斷的巴黎景觀：由夏佑丘陵（la colline de Chaillot）（晴天時可以看見）一直到巴黎聖母院，中間連結有塞納河、位於馬拉加堤（le quai Malaquais）的法蘭西學院（Institut de France）及羅浮宮正方內廷（la Cour carrée）外部的立面，而

---

v　　由Calman-Lévy於1963年出版。

兩者間有藝術橋（le pont des Arts）相聯。巴黎這段景色含有某些互動戲碼，既是空間的也是城市的、介於水面和石頭、大道與橋樑、光線與無限廣闊、廣域繪畫與廣域鏡頭之間⋯⋯介於繪畫與電影之間。

　　畫家奧古斯特感覺到它也看到它，電影作者尚也是如此。對於兒子來說，這是一份遺產的印記，一種根本的傳承，但是它潛入了他視覺書寫的最深處，也許他忘了，而且他自己無疑也不會承認[vi]，但我執意要加以闡明。

　　在1872年至1875年間，而且很可能在1875年結束時，奧古斯特・雷諾瓦畫了兩幅馬拉加堤的景象：分別是《巴黎，馬拉加堤》（*Paris, le quai Malaquais*）和《學院，馬拉加堤》（*L'Institut, quai Malaquais*）。

　　「我喜愛讓我想要在其中行走蹓躂的畫作。」奧古斯特・雷諾瓦曾向雷翁・莫內（Léon Monet，畫家莫內的兄弟）如此告白。事實上，這兩張城市景象繪畫似乎向觀者開放，並使觀者在意識上感覺它們延伸至其腳下⋯⋯廣大開展的透視將他包含在再現之中，提供一種穿透進入其中的幻覺，仿佛身處於城市的騷動之中。觀看這兩幅畫的其中一幅，在某種意義下是在其中行走，走在柏油路上，擦身經過其中閒晃的散步者、尋找發生一段風流韻事的軍人、勞動者、玻璃匠和家庭主婦⋯⋯並且將要閃躲駛入影像下方，像是要穿出畫框的出租馬車。最後，那也是在視覺上

---

vi　在他的寫作中沒有任何痕跡可以確證我這小小的城市―美學主張⋯⋯只有作品。

被吸引至畫面的深處，整個再現最遙遠的一個點：聖—日耳曼·洛西華（Saint-Germain l'Auxerrois）教堂[8]（莫內在1867年曾畫過它），其中一幅畫出現羅浮堤（quai du Louvre）和科尼琳海軍元帥街（la rue Amiral de Coligny）轉角像是紀念碑式的房屋，另一幅中則有向西伸展的卡如塞橋，而往夏佑丘陵方向的景象則被樹木遮蔽。

如果我們把這兩幅城市景象繪畫連結在一起，《馬拉加堤》在左而《學院》在右，便能以極少的變形，重組出一段巴黎異常精彩的廣域景象。河堤會連接重組，而樹木則強化了一段難得的縫合。

這顯然會產生驚人效果：仿佛奧古斯特·雷諾瓦只是**轉個身**，便完成了一百八十度的廣域景頭。再現如此倍增其中的吸收力量。視象環轉了半圓，更能將觀者包含其中，並且加強了地面於畫中透視的分量，正是它將觀者包含並加以吸收。如果奧古斯

皮埃—奧古斯特·雷諾瓦（Pierre-Auguste Renoir）：左圖《巴黎，馬拉加堤》（*Paris, le quai Malaquais*），1874；右圖《學院，馬拉加堤》（*L'Institut, quai Malaquais*），1875。

特‧雷諾瓦那麼想要在畫面中躂躍，也是為了要確證散步的好處。也就是說，他在莫內身旁得到已達成熟的確認的這些年裡，畫中觀者獲得重要地位。（我們知道莫內比起同時代的任何畫家，包括印象主義者，最經常以記號指出觀者在其作品中的存在，包括他自己靜觀其風景中的視覺母題，並且有張他拍的照片令人著迷，其中包含了他自己的影子被投映在睡蓮水池的表面上。）

　　事實上，奧古斯特‧雷諾瓦對巴黎廣域景象的興趣並不是此時新生的。從1868年起，也就是說當他26歲時，他便嘗試了一次視覺和畫藝上的表現：《藝術橋》（*Le Pont des Arts*）（現保存於諾頓‧西蒙（Norton Simon）基金會）這幅畫展示了他的早熟及精湛，有能力組織並整合一個巨大空間。如果那時他已經將場域選擇設定為馬拉加堤，那是因為此處更使他得以展現其手法，精彩地證明其功力。實事上，在巴黎此處特別能看到廣大天空，也邀請他解決眾多畫面構成的問題，包括空間的層次處理、在畫面深度視野中分散的人物各自的大小尺寸。這些問題是義大利畫家（伯列托（Bellotto）[9]和古阿爾迪（Guardi）[10]）在十八世紀即努力解決的，而在他們之前，還有十七世紀的荷蘭畫家也專注於這些問題[vii]。

vii　參考貢布里希（E. H. Gombrich），《投影圖》（*Ombres portées*）（Gallimard, 1996）一書中複製蓋瑞特‧柏克海德（Gerrit Berckheyed）的1674年畫作，《哈倫的市場及聖巴封教堂》（*Le Marché et l'église Saint-Bavon à Harlem*），畫中的呈現的觀者—陰影設置和雷諾瓦兩百年後的巴黎景象

尚・雷諾瓦（Jean Renoir），《布杜落水獲救記》（*Boudu sauvé des eaux*），1932。

由學院的圓頂到遠處夏特雷廣場（la place du Châtelet）周圍的建築物——思想與表演[11]——雷諾瓦在科羅（Corot）[12]和已經廣泛流傳的攝影的影響之下，提供了一次風景畫的技藝演出，而杜杭・胡偉爾（Durand-Ruel）[13]當年以兩百法郎買下了這幅畫。這是雷諾瓦賣出的第一幅畫作……同一年，這位畫商—收藏家以六千法郎承購了一幅庫爾貝（Courbet）[14]的畫作……

許多雷諾瓦專家認為這幅畫與1867年的《香榭麗舍》[viii]相比更為古典，這幅以學院為主題（因這我們首先看到的）的城市景象，對我來說，在雷諾瓦的巴黎城市畫作中具有中心地位，甚至是**理論性**地位。

首先，我喜好想像雷諾瓦以腳跟為軸，旋轉自身以由《巴黎，馬拉加堤》轉移至《學院，馬拉加堤》。然而他的廣域鏡頭（panoramique）也是要由一張廣域畫作（panorama）開始，以為目光的移動進行準備，而其出發點便是這個小廣場，它就等同於全景視覺娛樂裝置（panorama）中的中央平台。雷諾瓦是否想到這一點呢，沒有任何事物可以合理地支持此一假設：然而，當我們觀察此畫之底部，可以看到其中呈現出一連串非凡的靜止或移動的人影，它們是由一個便橋投映在河堤上？（或是由一道橋上？是卡如塞橋嗎？）畫家自身的影子是否位列其中？這點又令人想到莫內的課題：將自身再現於一個再現之中。

---

並非沒有關係。歐洲城市的誕生——以及它們在畫面中再現——與新的陰影處理模式有關：建築、運動、投影。

viii　安妮・迪斯特爾（Anne Distel），1985年展覽目錄，大皇宮（Grand Palais）。

在我看來，毫無疑問，這是個廣域鏡頭的問題：這裡要處理的是將空間凝縮於一張傳統繪畫的尺幅中，但仍要能暗示出場域的廣闊性質，而且是根據廣域畫作的原則，觀者被包含——他們的影子——於再現之中，乃是由於雷諾瓦和其計畫的清楚自覺。

在當時全景視覺娛樂裝置深受大眾歡迎。雷諾瓦吸收了這個發明，將之納為己用，並將它延伸於架上繪畫，另加上動作的暗示。但這不是以幻覺手法轉譯的動態（模糊、顫動、快速筆觸），並有重建世界中之騷動的任務。這動作毋寧是畫家自身目光的移動，他以自身為軸心作出旋轉，以便在移動中觀看，而不是觀看移動。又再一次：由廣域繪畫到廣域鏡頭。

賦與此幅畫作中心地位的第二個理由：觀者—閒逛者的影子出現，其引人玄思的幅度超過作為全景視覺娛樂裝置的指涉。在我看來，視點的選擇首重最大幅度的可視性，也強調水平性。雷諾瓦用來對照畫面的兩大部分的構圖方法也很有趣：天空位於上方，而下方與其是城市的土地，反倒是人群及世界的一般動態有更為重要的地位，而這可由河流上的渦流及散步者們說明，這兩大部分是由紀念性建築物及橋樑所分開及連結的。

巴黎此一完整的景觀——建築、河流、人群——乃是已成為**現代**的群眾的觀看對象，因為他們是**觀看者**、波特萊爾筆下的閒逛者（flâneur），靜觀著城市場景，而後者已成劇場、櫥窗，〔他們是〕「巴黎的鄉巴佬」（paysan de Paris），多年後阿拉貢（Aragon）[15]會寫出以此題名的作品。

將散步人群的影子入畫——他們的行動表達得很清楚——這是一位「現代生活的畫家」的標記，就像波特萊爾所說的，一位

已經「和人群摩肩接踵」的畫家，一位因為不可能凝結人群而苦惱畫家，包括其中的閒逛者，正如同雷諾瓦兄弟在新橋上也許同樣感受到的。

之所以如此，正是因為這張巴黎景象中令人著迷的不是其中三塊紅點的生氣活潑，包括其中有件連身衣裙「正要」走上階梯，加入上層河堤。令人著迷的乃是俯身觀看此景的觀者們，他們的動態在畫面下層形成帶狀邊框，而且是動態中的影子，就像是時間來到影像中，提供給目光「一種任何眼睛都無法飽足的現實[ix]」，一個不斷被流變帶走的現實。此一捲帶而行，理想上應由電影來加以形象化，但那會在是大約二十年後，而且不需要凝定世界便能加以再現。

1931年，尚・雷諾瓦便是在同一場域停駐下來，拍攝《布杜落水獲救記》（*Boudu sauvé des eaux*）中的一個關鍵場景。非常準確地是在同一視點，尚・雷諾瓦回顧同樣的城市視覺母題，並處理資產階級書店主人萊斯汀郭（Lestinguois）與布杜的相遇，後面這位人物，他的特質便是動作、扭動、行雲流水、逃逸時的輕巧彈性、目光不停的轉動。萊斯汀郭能在看熱鬧的群眾一眼看到布杜因而有其可信度……

就像希區考克《火車怪客》（*Stangers on a Train*）片中羅伯・渥克（Robert Walker）身處於觀看網球賽的觀眾中，大家隨著球

---

ix　班雅明（Walter Benjamin），《論波特萊爾的數個主題》（*Sur quelques thèmes baudelairiens*），Petite Bibliothèque Payot, 1990.

賽進展轉動頭眼，他卻保持不動，〔此片中〕米謝・西蒙（Michel Simon）身體的波動，他仿佛舞步的行走方式也突出於一般群眾的動態，吸引人注意。萊斯汀郭的望遠鏡分辨出了布杜，將他框架出來並將電影作者的目光銘刻於影片的影像之中。

「為了這一類的拍攝，我買了一個非常強大的望遠鏡頭，這是在非洲用來於遠方拍攝獅子的鏡頭。不過，我沒有拿它來拍獅子，而是拿它拍米謝・西蒙。我把攝影機安置在二樓，以便它可以超越路過的汽車車頂，而我的米謝・西蒙便走在巴黎的河堤上、街道上、人群中，沒有人會特別注意他」，尚・雷諾瓦在1961年仔細地說明了當年的拍攝方式[x]。七年後，《遊戲規則》提供了另一次使用望遠鏡頭拍攝的演示，那時是為了拍攝狩獵場景的開頭。

由此開始，雷諾瓦執導的影片不斷地在由藝術橋到卡如塞橋之間的市容及河景之間移動，而後者總是被馬拉加堤上的樹木所遮隱。尚・雷諾瓦實現了以連結廣域鏡頭（panoramiques enchaînés）所造成的動態，而這是以後來發生的電影藝術完成其父親想實現的城市廣域視象。仿佛這個拯救布杜落水的神話般的影片段落乃是一種反打鏡頭（contrechamp），用電影的方式來對照半個世紀前由馬拉加堤望出的廣域繪畫。

我刻意使用了反打鏡頭這個字眼，因為很值得一提的是尚・雷諾瓦自己也代表著城市裡的閒逛者—觀者。但他們不再是陰

---

x　《電影筆記》，「尚・雷諾瓦，訪談與提案」（Jean Renoir, entretiens et propos）專號，1979。

影，只是在那兒預表即將來到的現代觀眾。這群觀眾已經構成，他們是二十世紀城市中的觀眾，尚·雷諾瓦的電影觀眾，而且他會展現他們真實的身體，他反轉鏡頭以揭露其聚集和支肘觀看，相對地五十年前他們只是投出了影子。

對於奧古斯特投射在畫面上的影子，尚回應以剪輯圍觀群眾的正面和背面鏡頭。電影回顧了繪畫，電影藝術反轉了繪畫藝術，以不同方式來繼續其事業。兒子——同時以字面意義和比喻意義而言——回溯了父親的足跡。

如果奧古斯特／尚的關係會使人覺得需要在研究影片時謹慎以對，這謹慎無疑來自此一貼近比較的方向：由父親到兒子。史學家馬克·布洛克（Marc Bloch）[16]的提示一直有其現時意義：「有時對於特定的研究線索，對於現今的認知比來自過去的知識更有直接的重要性。實際上，如果相信史學家在作研究時，其所採用的順序必定要順著事件的順序順向前進，那將會造成嚴重的失誤。即使後來會重建歷史真正的動態，他們時常會受益於「逆向閱讀」（à rebours），如同麥特蘭（Maitland）[17]所說的。因為所有研究的自然步驟是由認識較佳，或至少由認識較少不佳之處走向較不熟悉的晦暗之處。〔…〕在此和其它處一樣，史家想要掌握的是變化。然而，在其檢視的影片中，只有最後一段的軟片是完整的。為了重構其它已被毀損者的跡象，只有首先將膠捲朝向和拍攝時相反的方向回捲。」[xi]

---

xi　馬克·布洛克（Marc Bloch），《為歷史辯護或史家的技藝》（*Apologie pour l'histoire ou Métier d'historien*），Armand Colin, 1997.

我原先的目標是書寫電影作者。但此一創作已有如此多的評論，為了找到未曾出現的新觀點，我想必須回到其父的油畫，這是在分析兒子的影片時相對受忽略的部分：因為對傳記式的及家族傳承的解釋方式有所懷疑。

　　我回顧奧古斯特所繪的巴黎景象時，企圖反向暗示尚對巴黎的觀看中有一個同時是城市的及存有（exstentielle）的視野堅持。

　　從尚的廣域鏡頭到奧古斯特的廣域繪畫，反向而行，尚以可解釋並分析奧古斯特……

## 譯註

1　此片英文名為*Swamp Water*，一般將年代標示為1941年。
2　法國演員、劇場經理及電影導演（1858－1943），被視為法國現代場面調度之父。
3　法國電影導演、作家及畫家（1891－1975）。
4　David Wark Griffith（1875－1948）美國電影導演，擴展了電影剪輯及敘事藝術而成為電影史上的重要人物。
5　巴黎西郊城鎮，多位印象主義藝術家曾在此地及附近居住及作畫。
6　法國藝術品商人（1881－1945），死於納粹集中營。
7　Jean Frédéric Bazille（1841－1870），十九世紀法國印象派畫家。
8　位於巴黎市中心，鄰近塞納河及羅浮宮，曾是法國國王的教區。
9　Bernardo Bellotto（1721－1780），義大利十八世紀城市風景畫家。
10　Francesco Lazzaro Guardi（1712－1793）義大利十八世紀威尼斯畫派畫家。
11　學院代表思想，而巴黎夏特雷廣場因為週邊有兩座劇場而代表表演。
12　Jean-Baptiste Camille Corot（1796－1875），法國著名的巴比松派畫家，也被譽為19世紀最出色的抒情風景畫家。
13　Paul Durand-Ruel（1831－1922）法國以經營印象派和巴比松畫派聞名的藝術品商人。
14　Gustave Courbet（1819－1877）法國著名畫家，寫實主義畫派創始人。
15　Louis Aragon（1897－1982）法國詩人、小說家，1926年出版《巴黎鄉巴佬》（*Le Paysan de Paris*）。
16　法國史學家（1886－1944），年鑑史學學派創立人之一。
17　Frederic William Maitland（1850－1906），英國史學家及律師，被視為英國現代法學史之父。

# 「有如濕壁畫」的電影

保羅‧吉歐里

保羅‧吉歐里（Paolo Gioli），《裸體刺客》（*L'assassino nudo*, 1984）。

## 瞄準眼睛，分散人

　　我是在1980年代於巴黎發現保羅‧吉歐里（Paolo Gioli）[1]的攝影。但我是在看了他的影片後，才能了解他的藝術工作的深刻正當性，它能連結科技的複雜和優雅、形式上的執著和誘惑、持續恆常與創新。在這些影片中，線條的運動和平面間的對抗，被帶入剪輯令人難以抗拒的騷動中。

　　吉歐里電影的基礎是有關視象的危險觀念，此理念有其布紐爾式的源起（《安達魯之犬》（*Le Chien andalou*）[2]，並明白地出現於一個良好題名的影片中：即《當眼睛震動》（*Quando l'occhio trema*）[3]。這是真正的目之展露（*exposition*）[4]，涉及此字眼的兩個意思：一方面，此一影片著重觀者之眼，另一方面，又將它當作受瞄準的標靶。藉由一個罕見的方向逆轉——可以和麥可‧史諾（Michael Snow）[5]的某些視覺作為相提並論——屏幕並不離開我們的觀看之眼，如我可這麼說。另一方面，如果看不到任何剃

刀，劃過觀者之眼的，乃是影片本身的材質：閃爍不定（*flicker*）的效果就像是刀片一樣在作用。光／影間的間歇已經有人實驗過了（保羅·莎里茨（Paul Sharits）[6]），但吉歐里表將其工作描繪得很清楚，就像是布紐爾在其超現實主義時刻：影片像是剃刀刀片。而這很可能是其拼貼力量的來源，我會再回來談這一點。

看完吉歐里整體電影創作，我們會注意到人——臉孔及身體——在其整體圖像學體系中所占據的矛盾地位。

他的實驗計畫和羅塞里尼式的建議難以相合：事物就在那，為何要改變他們？

操縱在此大佔上風。實驗電影內含的——也經常是外顯的！——「藝術訴求」產生了一個烏托邦，想要重新在電影的材質上找回手作的物質性，使它可以轉譯出攝影—紀錄機器及投影機光線—集束所不允許的筆觸（*touche*）。然而，的確存在著一個無可質疑的「吉歐里—手作筆觸」：不同世代的影像累積、顯現者的堆集、影像仿佛有被雕塑過的厚度幻覺。

然而，虛構故事一展開便被摧毀，敘述的目的論受阻，馬格利特（Magritte）所謂「形象的忠實性」（fidélité des images）被滲入疑點、最後在電影設置核心的模仿美德受到批判，在這一切之外，還有人身體的再現——人物及演員——受到不當對待、解構、解體、變得像是藏在吉歐里影片時—空底層的形象字謎（*rébus*）。

# 「翻來覆去重又再來的影像」（L'image ritournelle）

影片像是一個機器——它的速度、節奏、序列性——時常佔了上風，身體是**缺席**的，因為被捲入影格的攪碎機中：它不再加入一個具象的，屬於說故事（*istoria*）的系統，就像一般最平凡的電影可憐且庸俗的系統。就像是跟隨著費南·雷傑（Fernand Léger）的典範及其作品「機械芭蕾」（*Ballet mécanique*）——啊！這不停地在樓梯裡上上下下的肥胖婦人——人體在吉歐里的影片中是存在的，但它們一再重複，被一個可類比的機械芭蕾所攪爛及磨碎。

如此，這樣的電影使我想起一種衰竭，一種德勒茲式的衰竭[i]。

## 一份電影形式清單

我對吉歐里的電影也會提及衰竭的意念，因為他在每一部影片，也在其整體創作中，演示了一種過度的意志，想為電影的形式潛能建立一份清單：層片化（feuilletage）、閃爍、替換、嵌入、轉換、錯格……

這些電影的形式潛能是以構成一部電影百科全書的原則來聚集，或是選擇及集結，而其中以黑白為主的調性給予每部影片一

---

i　貝克特（Samuel Beckett），《夸德及其他為電視所寫之劇本，書末附德勒茲所著「衰竭」》（*Quad et autres pieces pour la télévision suivi de l'Epuisé par Gilles Deleuze*），Minuit, 1992.

保羅・吉歐里（Paolo Gioli）
上《裸體刺客》（*L'assassino nudo*, 1984）。
中《兒童》（*Children*, 2008）。
下《攝影完成形象》（*Il finish delle figure*, 2009）。

種動態版畫的地位，用來解說同時是技術性和具象性的程序：《根據我的玻璃眼》（*Secondo il mio occhio di vetro,* 1972）中的正面／負面的鏡子，《跳水與溺水》（*Del tuffarsi e dell'annegarsi,* 1972）中的對稱性重疊、《穿孔操作機》（*L'operatore perforato,* 1979）中動態生成（cinégénique）的機制、《當眼睛震動》（*Quando l'occhio trema,* 1989）中影格的不連續性、《針孔影片》（*Film stenopeico,* 1973－1989）中的暗箱律則、此一題名為（《無攝影機的人》（*L'uomo senza macchina da presa*）所良好補足、《雙瞳》（*Hilarisdoppio,* 1972）中的疊印及移印、《創傷錄像》（*Traumatografo,* 1973）中影像的混融及感染、在《被杜象輪子追過的影像》（*Immagini travolte dalla ruota di Duchamp,* 1994）中對杜象的致敬——根據他對《貧血電影》（*Anémic cinéma*）的評論，杜象作的乃是「手工製作」的電影——使用電影起源期的定時攝影（chronophotographie）製作令人驚嘆的夢露照片動態《夢露影片》（*Filmarilyn,* 1992），《受到強烈寄生蟲所困擾的影像》（*Immagini disturbate da un intense parassita*）中的深度幻覺、《終點線影片》（*Filmfinish,* 1986）及《帶有突變的溝通》（*Commutazioni con mutazione,* 1969）中的軟片串行、錄像片《臉孔、帆布、肌理》（*Volto telato,* 2002）中的格柵、經緯及編織……

## 手之頌歌

　　吉歐里的電影是一種操縱影像的藝術，一種「手工製作」（fait à la main）的電影，如果使用杜象的說法。《終點線影片》是真正

的手之頌歌（數不清的手布滿了影像底層），而吉歐里可以像是高達那樣，聲稱他的手在製作影片的時候比眼睛更不可或缺。

剪輯檯無疑將他全面動員。很有可能，其所有一切都通過這裡。這裡更加相關的是拼貼，而不是剪輯。拼貼中前景的影像因其透明彼此疊加，確保了深度感和「層片化」的幻覺。雖然有時影像會濃縮、相互交錯，景框中央如同扇面一樣自行收闔（馬拉梅式（mallarméen）電影的案例？），但我們不會聯想到維托夫（Dziga Vertov）或二次大戰之間的前衛藝術運動在建築方面的實驗。我們會想到是以疊影和透明片所作的繪畫、露出經緯和影線的絹印、巴提克印花法（batiks）版畫。這是席法諾（Schifano）[7]或羅森柏格（Rauschenberg）[8]留下的普普藝術記憶的再度回返。而且，席法諾也著迷於電影，尤其是其中的變化交錯及節奏，色彩體系中的可逆轉性。我憶起他曾向高達致敬，明白地引述《我所知道她的二、三事》（Deux ou trois choses que je sais d'elle）中正片和負片的交錯。保羅・吉歐里的整體創作延續著先前的批判資產以及對真實感的抵抗，而人們太容易以為因為攝影—電影影像內在的寫實性便保證可獲得真實感。如果最後還存有一位反抗者，那會是吉歐里。

真是得花時間觀看吉歐里的影片才能了讚賞其中珍貴並具理論性的形象學編舞。今日的數位版本，對於幫助人們能更佳認識這些作品提供很大的助益。但是修復軟片並在大銀幕上投映，對於沉浸於此一如同壁畫的電影是不可或缺的，在這樣的電影中影片的易被洞穿的脆弱和形象的突然出現相互抗衡。在吉歐里的作品中空間和時間鬥爭。這是個無盡的鬥爭，它將羅曼史般電影中

的敘述細節轉化為由影像織成的小說。

譯註
1　義大利畫家，攝影師和實驗電影導演（1942－2022）。
2　《安達魯之犬》為一部法國16分鐘的無聲超現實主義短片，由西班牙導演路易斯‧布紐爾（*Luis Buñuel*）執導，並與超實現主義藝術家達利（Dali）共同創作。
3　本文中吉歐里作品名稱翻譯參考其個人網站之作品英譯。
4　本文在此使用英文。
5　加拿大藝術家（1928－），從事多種媒體的創作，包括電影，裝置，雕塑，攝影和音樂。
6　美國視覺藝術家（1943－1993），以實驗性或前衛電影創作聞名。
7　Mario Schifano（1934－1998）是後現代義大利畫家，並以電影製作人和搖滾音樂家身分而聞名。
8　Robert Rauschenberg（1925－2008），美國藝術家，被視為引領出普普藝術，並以其組合形態作品聞名。

# 「烏托邦之旅」的回憶

## 一個未實現展覽的筆記

「烏托邦之旅，尚─呂克‧高達」（*Voyage(s) en utopie, Jean-Luc Godard*），龐畢度中心─南展廳（Centre Pompidou-Galerie Sud），2006。©Michael Witt

「在未知的深處找到新穎。」[i]

——波特萊爾

「作品總已經是廢墟，透過崇敬，透過那些延伸它、維持它及祝聖它的（對一個名字專注的偶像崇拜），它變得凝固或加入了文化的善行（bonnes oeuvres）。」[ii]

——布朗蕭

這些筆記是在2009年春寫的，已經是「烏托邦之旅，尚—呂克‧高達，1946－2006」（*Voyage(s) en utopie, Jean-Luc Godard, 1946-2006*）展覽結束後有三年了（展期為2006年5月11日至8月14

---

i　波特萊爾（Baudelaire），「旅行」（Le Voyage），《惡之華》（*Les Fleurs du mal*），Gallimard, p. 129.

ii　布朗蕭（Maurice Blanchot），《災難的書寫》（*L'Ecriture du désastre*），Gallimard, p. 127.

日）。直到開展前三個月，我曾是此展的策展人。今天我回顧這不尋常的經驗。

## 由拼貼法國到烏托邦之旅

2006年5月10日於龐畢度中心開啟一個由尚—呂克·高達[1]構想的展覽，這是經過將近三年期間同時是理論和實務的準備。這位電影作者首度在美術館空間中進行工作，而且美術館也不要求他以它本身為主題拍攝影片。就像其它的電影作者們在廿一世紀初一樣，這些創作者包括——大衛·林區（David Lynch）、阿涅絲·華達（Agnès Varda）、艾騰·伊格言（Atom Egoyan）、拉烏·盧伊茲（Raoul Ruiz）、香姐·艾克曼（Chantal Akerman）——尚—呂克·高達也受到實驗「電影是一門造形藝術」的誘惑，就好像亨利·朗格瓦（Henri Langlois）曾經如此稱呼並且期許的。

過去高達曾數度受邀參與美術館展出。他曾經婉拒參與一場在古根漢美術館舉辦法國當代藝術展的邀約。數次的機構性及友誼性遇合使他終於接受龐畢度中心的邀請。長時間的準備工作產生了幾個第一眼看來會是相互矛盾的展覽計畫，但這些階段應是將最後提案固定下來所必須的。因為好多個理由，高達最後的提案看來難以詮釋。

「烏托邦之旅」（*Voyage(s) en utopie*）是展覽最後的名稱。它的處理經過三大階段。

· 高達一開始提議九段錄像影片的播出，每個月一段，共播

「烏托邦之旅‧尚—呂克‧高達」（*Voyage(s) en utopie, Jean-Luc Godard*），龐畢度中心—南展廳（Centre Pompidou-Galerie Sud），2006。©Michael Witt

出九個月。這看來一定會對龐畢度中心的展覽規畫造成困擾——習慣上，一個展覽的展期不會超過三個月。這個系列節目被命名為「拼貼法國」（*Collage(s) de France*），其肇因是高達早期的雄心壯志，想要成為一家電視公司的領導人，以便批判電視工業的機制。這個系列的名稱也令人回想到他沒被選入法蘭西講學院（Collège de France）[2]的遺憾。

· 他接著提議作一個展覽，仍稱作「拼貼法國」，其展場規畫是要佔滿整個龐畢度中心的南展廳超過一千平方公尺的展區，這展場規畫產生了兩個很細緻的模型。展覽將共有九個展間（又是九個……），參訪者受邀在刻意異質的材料中穿梭，但它們都有一個共同點：**可複製性**。被並置展出的有影片片段、印刷並放大的影格（photogrammes）、繪畫的複製、被改變功用的日常物品及玩具、文學及哲學領域的引述句……

· 最後高達投身於一個緊急的「裝置」（installations），作為他和龐畢度中心意見不合的反應，並且是在展覽準備的過程本身找到了一個虛構故事——一個烏托邦—的構成元素，並由此找到一個過渡到創作的行動操作，而這便形成「烏托邦之旅」。有趣的是可以觀察到同樣的「劇本」已經在他的影片中運作：《人人為己（生命）》（*Sauve qui peut (la vie)*）、《激情》（*Passion*）、《芳名卡門》（*Prénom Carmen*）、《永恆莫扎特》（*For Ever Mozart*）、《愛之頌歌》（*Eloge de l'amour*）、《我們的音樂》（*Notre Musique*）。這

些影片展現了由思想過渡到影片製作完成過程中的令人痛苦的複雜性。

「烏托邦之旅」乃是最後一個階段，被且有意成為一個氣憤、絕望及批判的手勢。它在觀眾之間產生許多相互對比的反應。有許多人在其中看到一個自我回顧的目光，觀看的是他自己的思想及創作。這可以說明為何會有廢墟出現在展場，並分布於三個展間，其題名分別為「前日」（Avant-hier）、「昨日」（Hier）、「今日」（Aujourd'hui）。這其中有受到機構所扼殺的計畫災難所產生的悲傷，但在此之外，其中也有一個真正的考古學目光[iii]，而這允許他提及佛洛伊德所施行的考古學與精神分析方法之間的關係[iv]。

很明顯地還有另一把解讀的關鍵之鑰，即布朗蕭[3]之《災難之書寫》。『災難毀掉一切但也將一切原狀保留。它不觸及於某一特定個人，「我」並不在它的威脅之內。在被保留的，放置一旁的狀況下，災難才威脅在我之中的我之外，一個被動成為非我的他者。』以上是這本書開頭的數行[v]。

這開頭的數頁使得這展覽得到啟明。對我來說，它們就像是

---

iii　高達在弗萊雪（Alain Fleischer）影片中訪談段落提及他希望如此。《高達訪談段落》（*Morceaux de conversations* avec Jean-Luc Godard）：「這個展覽應該是一考古學…」DVD由éditions Montparnasse出版。

iv　弗洛依德（Freud），《簡森《格拉地瓦》中的狂譫與夢境》（*Le Délire et les Rêves dans la* Gradiva *de W. Jensen*），Gallimard, 1992.

v　布朗蕭（Maurice Blanchot），《災難的書寫》（*L'Ecriture du désastre*），前引書，頁7。

把它全部摘要：高達事實上是同時被機構慾求又被機構威脅。他被這「在他之外者」所保留並決定展出，而這它者在受威脅的狀況下變得被動。但到最後，高達並非真的被動：他以最少的經費實現了一個展覽，也保留了相當數量的著作權，而這很可能有助於他的下一部影片：《社會主義》（*Socialisme*）。

三年後，我才能企圖對這經過進行描述，事情如何及為何會如其所是的發展。在今天，必須要在其影片中尋找高達為何會如此規畫其展場所堅持的理由。在其影片中，很早便出現和仍主導六〇年代的傳統演員演出方式不同的表演。比如《狂人皮埃洛》（*Pierrot le fou*），就可能是受**偶發藝術**（*happenings*）所影響（這藝術運動中的主要人物有卡卜洛（Allan Kaprwo）[4]、勒勃（Jean-Jacques Lebel）[5]），包括其中有個段落楊波·貝蒙（Belmondo）和卡琳娜（Karina）在臉上化粧，以模仿越戰來取悅美國觀光客。換句話說，裝置和偶發藝術由一開始便是他場面調度中不可或缺的一部分，而這在《中國女人》（*La Chinoise*）一片中達到頂點。自從一開始，裝置（*Installation*）、設置（*dispositif*）——這些在後來被用來指稱當代藝術某些展示的名詞——便在他的風格、空間處理及剪輯之上留下印記。

在進入其展場之始，尚—呂克·高達便提醒觀眾，「烏托邦之旅」只是另一個展覽的遺留、回憶，屬於一個他無法被允許良好執行的展覽。一個上有刪去符號的看板上寫著：『龐畢度中心決定不實現一個展覽計畫，其題名為「拼貼法國，依JLG所進行之電影考古學」，理由為其所呈現之藝術、技術及經費上的困

難，並以另一個早前構想之計畫來取代，即「烏托邦之旅。尚—呂克・高達，1946－2006。尋找一個失去的定理（*théorème perdu*）。」』

如果說「烏托邦之旅」，或任何一個接近它的事物，其實從來沒有被構想過，那麼我事後想來，高達應是將其展覽計畫內化為一個「災難的書寫」，帶有使人失望或沮喪的風險、甚至危險，而這個姿態來自挑釁性的針鋒相對，帶有布朗蕭式的辯證法特色。「災難之沮喪（*désappointement*）：不符合期待、不能讓結論完成（se faire le point）、餘額（appoint）、在所有方向指引之外，包括迷失方向、或只是走入歧途[vi]。」實際上一切都在這裡，期待不能被滿足、意義不能聚焦，而終究乃是布朗蕭在它處所命名的「去作品」（désoeuvrement）。

## 展覽與製作

有了現在的回顧距離，觀察龐畢度中心和高達在準備展覽這些年裡的關係會令人有所收獲。電影作者不斷地要求不可能辦到的，想像一些典藏部門負責人不能滿足的需求：把作品平擺在地面上、向羅浮宮借展一些脆弱的繪畫藏品，在一些靠近作品的展間裡放置流水等等。我還記得他提出這些挑釁時面帶幾乎看不太到的微笑。

---

vi　布朗蕭（Maurice Blanchot），《災難的書寫》（*L'Ecriture du désastre*），前引書，頁81。

最特別的是機構經常找得到解決方案。究其根柢，有個現象很可能使得高達不知所措，而這相對於他在製作其影片時所遭遇到的困難。他的提案和他所意願的大部分都有其正當理由，他無法在龐畢度中心找到抵抗，然而這抵抗可以成為他劇本寫作上的一個王牌，正如同他有些影片的動力來源。

　　相對地，龐畢度中心從來就沒有成為電影製作者的使命。展覽及活動的規劃安排中的權威性、預算的框架及策展團隊所提供的人際和技術關係與製作人與電影作者之間的關係不能相比。行政的沉重惰性、決策過程的緩慢性產生的一種遲緩調子和攝影棚中的高強度力量毫不相同，而這不足以刺激一位曾和著名製作人共事的電影作者：這些製作人包括波荷加（Beauregard），布蘭伯傑（Braunberger）、卡洛‧龐蒂（Carlo Ponti）、或阿蘭‧撒爾德（Alain Sarde）：這其中有暴力，但也有關係中的激情。他完全沒有自虐心態，但我覺得他曾有的〔製作人〕模型是像艾文‧塔爾貝格（Irving Thalberg）[6]或大衛‧塞茲尼克（David O. Selznick）[7]，那是有泥塑腳[8]的巨大富豪，這是他在其《電影史（複數）》（*Histoire(s) du cinéma*）中歌頌過的——他有必要向其對抗的是……一位具有指揮官地位的製作人。我無法成為這樣的人：我過度欣賞他的電影，那是壓倒性的，就像是我這世代中的許多人。我只能協助繞過行政的沉重惰性，使得決策程序可以順暢些[vii]。使得事情變得順暢：這便是我作的……但這並不會引領至創造出電影製作中的危

---

vii　這段時期的總館長和整體館內領導單位都很能理解及接受此一計畫，因而減少許多阻礙。

險和張力，比如其影片《激情》（*Passion*）所展現的。在美堡（Beaubourg）⁹沒有和「天使戰鬥」：我既不是托比（Tobie）¹⁰，也不是天使。

高達曾提到ⁿⁱⁱⁱ龐畢度中心的「堅硬」（dureté）——我們可以和他一起把這裡一部分的空間稱之為「停車場」。我則很願意提出相反的看法：機構太「柔軟」（mole）了……而要使這位藝術家發揮其力量，對抗卻是不可少的。

事實上，他有點迷惘，他面對的是龐畢度中心的恭敬尊重態度，這裡是為現代和當代藝術建立的，而其潛伏的意識型態，同時是自由主義及狂熱的，包括某種對藝術家的景仰，有時會接受外界看來是藝術家一時心血來潮的任性。對於最為現代的現代藝術家高達而言，這種藝術家稱王的位置不易接受：他不是曾經起身反對今日著重其權益更甚於其義務的藝術家們嗎？龐畢度中心自鳴得意的敬意和善意很可能困擾了他。

機構仍然有拒絕他的時候，而這令他感到滿足。如此，在準備展覽的草圖上，他稱呼和南展廳相鄰的「315展間」為「被偷走的空間」（Espace volé）。之所以是被偷走，是因為他想使用它但被拒絕，因為預定要作杜象獎¹¹得主的展覽（當年是頒給克勞德・克勞斯基（Claude Closky））。面對此一拒絕，他如此歡欣，以致於他想出了一個尖刻的念頭，要求在兩個展場之間的牆面裝上一個小便斗，這是要令人想到杜象的《噴泉》（*Fontaine*）一

---

viii　弗萊雪（Alain Fleischer），《高達訪談段落》（*Morceaux de conversations avec Jean-Luc Godard*），DVD由Montparnasse出版，2009。

作，但他又要人在其上方鑽開一個孔洞。參訪者如果要透過這個孔洞觀看，就會被迫採取不雅的姿勢，而這姿勢又會令人想到這物品被改造前的原先用途……對於杜象的指涉相當不適當且出乎意料，因為高達的方法正和相關的概念感性完全相反。他所聚集的物件不會失去其用途的記憶：床、椅子、桌子、電視機，後者也不是像在一般展場中作為放映螢幕使用，這同時也是因為它們像在受災之後地被棄置在現場。由此觀點而言，「烏托邦之旅」和「杜象─達達主義」精神斷開，而後者在美術館中主宰了四十年以上，中間還有新現實主義（Nouveau Réalisme）接棒，將作品意義的要點放在工業生產物件脫離原領域走入藝術的櫥窗。仿佛《我所知道她的二、三事》（Deux ou trois choses que je sais d'elle）的電影作者在影片中將消費與賣淫相關聯，在此也干擾知識份子持有的類理論主流意見的舒適感，而這只是杜象思想和幽默貧乏化的遺產。

觀察「烏托邦之旅」的參訪者的行為是一件饒有趣味的事，他們不會給與展出的傢俱或其它物件任何莊重感：這和設計展中發生的事不同，或和一些經過挪用（appropriation）程序的作品不同，參訪者在此是坐在椅子上，圍在桌子旁、或躺在床上，換言之，以其原先用途使用這些物品，但又同時接納了由其展示／剪輯（montr(a)ge）[12]而產生的符號表意價值。而我也是感到自娛地想到在高達式的設置中，一個普通的物件，就仍舊只是一個……普通的物件。很可能需要如此，使他在施作一個造形藝術家手勢時，他才仍然是一位電影作者，而這相對於當前的藝術，就像是個刻意而為的手勢。必須在此意義下了解他對電影寫實性

的忠實，而這和當代藝術設置中對非現實化影像之操縱[ix]是對立的。終極而言，在此展覽中有一個無法命名的部分正是文化產業沒辦法加以回收的。這在二十一世紀的開端發生，延伸了1960年代左派論述中的抵抗，是否這便是烏托邦？

這展覽有這樣的意義閃爍，而它維持了四個月，展場布置在其間處於快要崩潰的邊緣，以及一個「在廢鐵堆找到的[13]（trouvé à la ferraille）[x]」作品的不確定性之中，介於布展及卸展之間：瓦礫、倒臥的鷹架、沒鋪完或損壞的地板、工地圍籬、棄置的搬運托盤、亂鋪的床、傾倒的電漿電視螢幕。又是布朗蕭：「沉淪，墜落的慾望、慾望作為墜落的推動及吸引，而我們總是以多重的墜落來跌落，每一個人依靠著的另一人即自我及解體──離散──之自我，而此一自制正好加速了恐慌的逃亡，死亡之外的死亡[xi]。」

## 受考驗的時間

「烏托邦之旅」在三個相鄰接的展間中展開，它們之間以大的開口相連結。這些開口的廣闊，它們的「空洞」，轉譯出的是高達在初始思構想展覽計畫時的猶豫──而此一猶豫不決在他多

---

ix 　在這裡「當代」這個字眼比較是指當前的藝術類型，而不是意指高達和它們是同一時代人物。

x 　高達，《週末》（Week-end），1967。

xi 　布朗蕭（Maurice Blanchot），《災難的書寫》（L'Ecriture du désastre），前引書，頁79。

次提出空間規劃時又再出現——他猶豫於選擇一個沒有任何展牆的空曠空間，或是一個受引導的動線，穿過拼貼法國的九個階段。

　　一進入展間，就有可能看到下一展覽空間的一部分，而這正是因為其過道的規模。牆面不能只是被當作分隔。這種空間的可穿透性，光線的強度和特定的聲響氛圍相對地建構了它們，並且也給予節奏。不過，正是這種開放的結構過程，排除了迷宮，也促進各個空間的「主題─命名」（thèmes-titres）之間的流動性——「前天」、「昨天」、「今天」——它們當然和「過去─現在─未來」三位一體之間保持一種明顯的接近性。然而這是此一語詞的位移（*déplacement*）在一開始便對參訪者進行提問。這些字詞被書寫在懸空的大看板上，但它們除了侵犯了一個老生常談的陳套之外，也將人們帶向另一個訊息：否定將來的時間，以及已逝事物（*révolu*）對高達計畫所產生的多重決定作用（*surdétermination*）。

　　更進一步，這些字眼會令人不可抵抗地想起班雅明[14]在其「認知之理論性反思」（*Réflexions théoriques sur la connaissance*）中所設立的範疇，而這種反思可見於其鉅著《巴黎十九世紀的首都》（*Paris capitale du XIXe siècle*）。高達顯然曾閱讀這位哲學家，他使用的是「以前」（*autrefois*）和「這一刻」（*maintenant*）這樣的字眼來尖銳化由過去和現在組成的星座之動態性格：「不應該說過去（le passé）照亮了現在（le présent）或現在照亮了過去。一個形象便是以前和這一刻於電光火石的瞬間相遇並形成一個星座。換句話說，形象是停止的辯證法（la dialectique à l'arrêt）。因為，雖說現在和過去的關係是純粹時間性的、連續的，以前和這一刻之間的關係卻是辯證的：這不是某個在時間中展開的事物，

而是一個斷斷續續的形象（image saccadée）[xii]。」這樣的一種斷續在「前天」和「昨天」這兩個展間之間以火車軌道的方式形象性表現出來：兩列電動小火車在其中互相穿過，並且完成往返行程：如此，它們完成一個辯證性的運動，將兩個空間相連又相對立，並且是通過此一具有令人驚奇詩意的小隧道。

未來的消隱洩露了對於想像任何流變思辯之固執拒絕，此一拒絕和一種悲劇性思想相連結，而其過去整體創作都可加以證實：「當災難突如其來時，它並不是單純來到。災難即其急迫臨近，既然未來，如同我們在實存體驗中的時間順序裡所構想的，乃是屬於災難，災難總是撤走或勸阻未來，對於災難而言，並沒有未來，正如同並不存在災難於其中完成的時間和空間[xiii]。」

另一方面，在高達式的目的論（téléologie godardienne）中，昨日和今日所據有的地位，揭示出未來已近在眼前及手邊：毀滅、色情、混沌、以及弔詭地虛空、思想的叛離。至於現在，它的印記是不可避免且熟悉的憂鬱。憂鬱及痛苦：只有痕跡見證曾經存在的事物。「昨日」展間沉浸於陰影之中；「今日」展間則由日間的光線所照明，其中呈現古典和現代的影片片段，但其隱喻是一個有幽靈停駐的森林。在「前日」展間中，參訪者會因為看

---

xii 班雅明（Walter Bejamin），《巴黎十九世紀的首都》（*Paris capitale du XIXe siècle*），Cerf，1990，頁479。

xiii 布朗蕭（Maurice Blanchot），《災難的書寫》（*L'Ecriture du désastre*），前引書，頁7及8。這本書的前幾頁和高達的命題之間有令人不安的關係。如果我們知道電影作者的閱讀方法便不會吃驚了，他曾在某些他的影片之中加以揭露：讓偶然指引他，並且特別專注於前數頁，換句話說，那是和文本首度遭逢的一些時刻。

到數次伯克靈（Arnold Böcklin）的《死之島》（*L'Ile des morts*）複製畫而感到驚奇。

這也就是說，在此處，「烏托邦之旅」的**象徵主義計畫**，對我而言是直到此日唯一將展覽展場規畫全體賦予「虛空」（*vanité*）地位的企圖。如果不是如此，為何要以傳統強大的存有三部分——「過去，現在，未來」——來命名此三個展間，並將其轉化為一個道德及批判的提案——「前日，昨日，今日」？參訪者不可避免地會將此一選擇相連於以虛空為主題的畫種[15]中時間磨難不可勝數之再現。在我發現這些展間的題名時，我便想到高更（Paul Gaugin）巨大的「繪畫裝置」：「我們由何處來？我們是誰？我們要去哪裡？」

## 高達—奧菲（Godard-Orphée）

從今開始，我們一致認為高達整體作品為一個深不可測的鄉愁所充滿，也受到消逝完結事物所吸引，接近憤恨不滿。將消逝完結（révolu）與革命（révolution）相貼近並不是沒有滋味……但那是另一個故事。

「烏托邦之旅」刻意地表明這是重建一個已經成為碎片狀態的已逝計畫的企圖，但所謂計畫，也沒有超過完成展場模型的階段，那是概念的凝縮狀態。這旅行是向後走，而烏托邦或許只是一個被摧毀的阿卡地（Arcadie）[16]，而「拼貼法國」一次接一次的展覽規畫模型（maquettes）見證的是放棄。然而，在這展覽中看到這些模型，彼此相疊，如同擬倣著棄絕，我想到這些以繪著

水彩的卡紙所形成的量體、黏貼的物件及迷你化的螢幕，已經秘密地構成了此一企圖的理想性完成。它們是真正的拼貼，介於建築計畫和小型的組合繪畫（*combine painting*）之間，即使羅森伯格（Rauschenberg）也不會不承認它們，而當這位畫家在尼斯的現當代美術館（Mamac）舉辦回顧展時，高達即曾提及它[xiv]。但也就是此一暫時完成的階段，或許在內心被感受為不可改變的完成，乃是「烏托邦之旅」作其悲傷回顧的對象，並且很有意味地將其裝置於「前日」展間的中央，並給予它們某種莊嚴感，就像是一個眩目的苦惱悔恨。也就是憑介著後者我才能再一次確認高達式的烏托邦的特殊形式，它經常是以想要回返的慾望表達，向後方望去，而沒有任何其它藝術，除了電影之外，可以允許如此：「只有電影允許奧菲向後望去[17]，而不會使得尤里狄斯（Eurydice）死去[xv]。」

對於結構展覽的回顧性質圖示，我們也可以把它當是電影作者思想的深化，而這思考假設未來永遠只會更差。在弗萊雪（Fleischer）的影片中，我們看到高達在他自己的展覽中遊走，並且提出評論，在其中他再一次肯定，他手勢轉譯了一個針對當代世界的觀察，而它是「向後逆行[xvi]」，而且他明確地指出，由社會面來看尤其如此。前日、昨日、今日這三個標題的選擇，強調

---

xiv　坎城1997記者會。見《電影史（複數）》DVD額外收錄, Gaumont, 2008.「羅森伯格，在及不在牆上」（*Robert Rauschenberg, On and Off the Wall*），展期2005年6月24日至2006年1月8日，尼斯現當代美術館。

xv　《電影史（複數）》2a。

xvi　陪伴他的是一位《政治》（*Politis*）期刊的記者：克里斯多福‧克納謝夫（Christophe Knatcheff）。

了對於動態的立場選擇，但也同時洩露了對於此一動態的某種鬥爭、某種抵抗。仿佛高達在形式和虛構上的力量要求建立一個動線，但一個相反的力量將他拉住，並以無可抵禦的方式將他帶向已消逝的「時間之黑（le noir du temps）xvii」。

高達在數部影片中指涉華特・班雅明，而這位哲學家在二十世紀以空間（和城市設計）詢問歷史—時間—記憶的辯證關係，如此一來，這一點應可以解釋他對保羅・克利（Paul Klee）[18]筆下的天使圖象學的借用。這樣的相遇在高達晚近的作品中變得更為加速，必然不是無意義的，這可見證他面對未來的在哲學上的慌亂不安，更精地說是他對進步深刻的懷疑。班雅明在他的「論歷史哲學」（Sur la philosophie de l'Histoire）一作中，描述了保羅・克利的一件作品《新天使》（*Angelus Novus*），其中呈現的是一位天使，而班雅明的詞語無可抵擋地是預表了高達在龐畢度中心以展場設計所表明的：「克利有件作品名為《新天使》。畫中呈現一位天使，他似乎有意要離開他靜止之處。他的雙眼張大、嘴巴打開、雙翼張開著。這是歷史的天使應該有的面向。他的臉朝向過去。在那出現一串事件之處，他只看到獨一無二的災難，而災難不停地生成且疊加廢墟，將它們丟向天使腳邊。他希望能停下來，喚醒死者並且聚集戰敗者。但是，由樂園吹來風暴，吹開他的雙翼，力量如此強大，天使無法將雙翼闔上。這風暴將他不斷地推向未來，但他背向著未來，而在它面前的廢墟已堆積到天

---

xvii 這是一部他在1999年執導短片的題名。

邊。這個風暴被我們稱作進步[xviii]。」

## 最後的電影作者

在同樣一個帶有絕望印記的手勢中，高達便如此地回到一種電影史的回顧性視象中，仿佛這歷史已全然不可恢復地完成，而這一方面使其書寫成為可能，也曝露了（再）拍影片的虛空（*vanité*）。「這已經發生的全般歷史」，他在《電影史（複數）》一作中說道。

高達在龐畢度中心的整體計畫比較不是展示電影，如同最近的其它電影作者那樣，而是由「拼貼法國」過渡到「烏托邦之旅」的廢墟。在這過渡的動態中產生了虛空。

此一絕望的意識早已存於其最初的影片。如果作為**最後的電影作者**，他也從來不會感到不悅，就像是他一直深信盧米埃兄弟乃是印象主義**最後的**畫家，更勝於他們作為電影的發明者。他在《電影史（複數）3b》影片中以談論電影新浪潮作結：「我們唯一的錯誤是相信這是個開端。」如果我們不能感受到這樣的信念，我們無法欣賞「烏托邦之旅」，其中變質甚至病態的時間邏輯——開始的已經消逝，結束的是復活——這個邏輯是在其終結處思考電影史，而且以此並為此肯定一個終結性話語的正當性。《電影史（複數）》的電影作者因而可以**最後的**電影作者來自我想

---

xviii 《歷史哲學論綱》（Thèses sur la philosophie de l'Histoire），法譯者為康德雅客（M. de Gandillac）。收錄於《神話與暴力》（*Mythe et Violence*），所引為第九論綱「論歷史哲學」，Denoël, 1971, p. 189.

像 xix 。

　　和此一藝術史終結信念相符應的是毀壞的再現；相對於觀察
到所有歷史皆是被發明的，相符應的是一個片段的美學。在「烏
托邦之旅」中，毀壞和斷片微妙地連結在一起。地面不加區分地
是地板的開端或殘餘，像是深淵的邊緣，引導參訪者的腳步和目
光至裝置之上，而那是殘破事物和藝術作品的結合（比如一張擺
明了不鋪好的床和一個剛開始堆積的瓦礫堆上放置著馬蒂斯、哈
同（Hartung）19 及德・史代爾（De Staël）20 的畫作）。在同一間「前
日」的展間中，九個小螢幕，如同十七、十八世紀「矯揉造作風
格」（précieux）畫作一般被框架起來，其中同時放映著各個因由
計畫而拍攝的影片。此一展間主要被「拼貼法國」所佔據，其全
然景象散發著一種強烈的中斷（interruption）感覺，而其浪漫主
義效果令我想到一位過去高達讚賞的詩人（很可能今天仍然如
此）：賀德林（Hölderlin）21。就是在此第一間展間我感受到電影
作者或許可能分享了這位杜賓根（Tübingen）的孤獨者於存在和
詩藝上的宿命，而後者提問在「悲慘時代（temps de détresse）xx」
中詩人的功能：「在世界暗夜的時代，世界的深淵必須得到體驗及
忍受。然而，為了這一點，必須要有些人到達深淵xxi。」

　　〔此一〕比較、甚至類同，令人躍躍欲試：萊蒙湖（le lac

---

xix　參考他為展覽所拍的影片《真，假護照》（*Vrai, faux passeport*），這個
　　評價及批判的法庭既令人緊張又令人激動，使人想到影片的好運與厄
　　運⋯⋯

xx　賀德林（Friedrich Hölderlin），《作品集》（*Oeuvres*），「麵包與酒」（Pain
　　et vin），Gallimard, La Pléiade, 1967.

xxi　同上，頁324。

Léman）[22]對高達而言，便像是賀德林的涅卡河（le fleuve Neckar）[23]，他經常在其旁散步以平息其生之苦痛，最後也死於此。雖然有兩個世紀將其分開，兩位藝術家最後有獨特的接近性：在他們某些作品中，雖然不是明白可見的，但確和其存有同質的未完成、它們片段性格、壟罩全體的哀悼語調。更本質性地，乃是思想／詩作間的關係磁化兩人的性格：在他們各自的世紀裡，他們都處在一個時代的終結，以及藝術功能相當大的變動的開端。我們可以提出這樣的看法，高達因而是在這此世紀之交，重新提出賀德林在美學和哲學上感覺到的苦惱，而那時詩人也處於可相比擬的時代跳躍；兩位藝術家都明顯有意使自己處於一個「歷史終結之處」，並且深信他們的創作是一群島[xxii]，結束這一段歷史，但也以喪禮式的語言來延長它。高達，就像賀德林，體現「現代矛盾之中的悲劇性，尤其是其不可能預期的⋯⋯作品[xxiii]」。

此一高傲又絕望的確信，認為自己過晚到來，在這位片單中有《我的不幸》（Hélas pour moi）的電影作者而言，總是存在的。我時常想賀德林和詩之間感知到同樣一個難以維持的位置，介於結束之事物及他覺得有責任將其總結，同時連結一個有關真理的訊息；而此一真理訊息因為是基於以下的信念說出而更加沉重：所有一切的終結。

---

xxii 賀德林（Friedrich Hölderlin），「群島」（Archipel），前引書，頁823。

xxiii 菲利普・拉古拉巴特（Philippe Lacoue-Labarthe），「前言」，《詠歌，哀歌及賀德林其它詩作》（Hymnes, élégies et autres poèmes de Hölderlin），Galimard-Flammarion, 1983, p. 8.

這位電影作者一直知道他屬於這一切，而他在龐畢度中心所布置的場面乃是這終結，是未曾聽過的話語，超過機構的可理解範圍，因為機構之功能及任務乃是正好相反，將一切化為永恆。而此一機構終究無法聽見它：這些精采的模型，根據高達的意願，捐贈給以馬忤斯（Emmaüs）[24] 慈善團體，最後在拍賣中賣出（同時出了一本精采的目錄），負責拍賣的是佳士得，而美術館圈子對此完全漠視，它們終究被巴塞隆納一位思慮周密的收藏家以超低價買去。

遺憾。

「烏托邦之旅：尚—呂克・高達」，龐畢度中心，南展廳，2006。
©Michael Witt

# 譯註

1　Jean-Luc Godard（1930－2022）為法國─瑞士電影導演、編劇及影評家。作為法國電影新浪潮的一員，他被視法國戰後最具影響力的電影作者。

2　原由弗杭蘇瓦一世（François Ier）於1530年創立，位於巴黎拉丁區的一座公立高等教研機構，其宗旨是對於文學、科學及藝術等所有領域正在形成的知識進行教學，並以向所有人開放的免費高程度公開講學為特色（勿與法蘭西學院混淆）。

3　Maurice Blanchot（1907－2003），法國小說家，文學評論家及哲學家。他的書寫和思想對於1950－60年代的法國文化及知識份子產生深刻影響。

4　美國藝術家（1927－2006），創立並理論化當代藝術中的表演（performance）概念。

5　法國藝術家（1936－），以「偶發藝術」聞名。

6　美國著名早期電影製片人（1899－1936）。

7　美國著名電影製片人（1902－1965），曾製作的名作電影包括《飄》（*Gone with the Wind*, 1939）及《蝴蝶夢》（*Rebecca*, 1940），兩部皆得到奧斯卡金像獎最佳影片。

8　有泥腳的（aux pieds d'argile）指其實體表面強大無法阻擋，但無法支撐其輝煌，很容易被打翻，出自聖經中的但以理書。

9　原指巴黎第四區的一個區塊，因龐畢度中心設立於此，後成為龐畢度中心在法文中的暱稱。

10　聖經人物，曾和大天使拉斐爾同行。

11　創立於西元兩千年，每年頒獎給在法國展現的傑出視覺藝術家，一開始即與龐畢度中心合作。

12　這個新創字結合了法文剪輯（montage）與展示（montrer）

13　在高達1967年影片《週末》（*Week-end*）片中呈現了影史最長的軌道攝影之一，內容是連續不斷的塞車及車禍。

14　Walter Benjamin（1892－1940）猶太裔德國哲學家，將德國觀念論、浪漫主義、西方馬克斯主義及猶太神秘主義加以融合，對於美學、文學評論等具有強大的貢獻和影響，並與法蘭克福學派相連。

15　16－17世紀荷蘭靜物畫常以虛空為主題形成一畫種（vanitas），表達生之短暫、歡樂之無意義和死之必然。

16　原指希臘半島中部區域，在希臘神話中為潘神的故鄉，後來被視為自然及和諧受到保存之地。

17  在希臘神話中奧菲於地底營救其妻尤里狄斯時，不應向後望，但他最後仍如此，使得她無法獲救。

18  生於瑞士的德國藝術家（1879－1940），作品含有表現主義、立體主義及超現實主義色彩，但仍維持高度的個人風格。

19  Hans Hartung（1904－1989）德裔法國畫家，以及手勢派風格著稱。

20  Nicolas de Staël（1914－1955）俄裔法國抽象藝術家。

21  Friedrich Hölderlin（1770－1843）德國詩人及哲學家，德國浪漫主義的關鍵人物之一。

22  位於瑞士，又稱日內瓦湖。

23  位於德國西部，萊茵河的一條支流。

24  1949年由皮埃神父（Abbé Pierre, 1912－2007）於巴黎附近所創立的慈善組織，宗旨在救濟貧窮和無家可歸人士。

# 10

# 鐵西區
王兵

《鐵西區》，2002。

《鐵西區》是顆隕石。一種電影體驗，因為它的浩大氣概、它所提供的豐富影像，不受任何成規拘束。我們當然可以細數此一體驗，並且嘗試去理解其主題，但它主要的美學品質存於其徹底原創的特質，並且幾乎是無法界定的。王兵[1]在此提供了一個他異性（altérité）的體驗，接近謝閣蘭（Victor Segalen）[2]由中國回返時，所稱之為**多樣的力量**（*puissance du Divers*）：九小時的**長征**（*Equipée*）[3]穿越那受遺棄無依的中國，令人激賞、無法結束的九小時的攝影機移動鏡頭，但只掌握到消失的陡然瞬逝的一刻。九小時，尤其是讓觀者和一個美學對象相峙，而其歡愉正是來自其深刻的陌生感，外在於我們歐洲人被切割得窄緊的時間。

　　王兵在《鐵西區》中拍攝的乃是紀念碑式的宏偉——或者，更準確地說，乃是紀念碑式宏偉的消散解體，是他國家的工業紀念碑幾近著眼可見的破敗。整部影片展示廢墟的緩慢進展，探索殘遺，而它們屬於一個正在沒落工業力量，已快要徹底消失。到了旅程最後，這長時段便強力顯得不證自明，必須如此，因為的

確需要九個小時才能在速度上超過這些紀念物快速的解體；在一切消失之前必須把它們都拍攝下來，仿佛鐵鏽伸展的速度比一秒鐘24影格更快。這麼長的時段弔詭地成為必要，因它特別可以捕捉那稍縱即逝的片刻並將它固置於軟片上，以此才能表達物質不可察覺的變動。傳統的電影虛構故事是建立在先前發生經過的記憶，相對於此，王兵則相反地將其作品全體建立在遺忘之上，先前的影像必須抹滅，如此廢墟蜉蝣般的感覺才能降臨：弔詭的是時延的擴張膨脹最能表達消失。這個獨特的辯證法，成就《鐵西區》為一件獨一無二的作品。

第二個主題澆灌著影片：人的手勢。《鐵西區》並不敘說，只是展現，不再現，而只是呈現生活、中國勞工細膩到接近荒謬的動作，他們是建構紀念碑式宏偉的工人。這些作為工業生產基礎的手勢受到重構，這是機械式的、精確的手勢，它們持續著，即使一切都崩壞了都持續著；這些無意義的手勢，卻只有在陪伴著工廠的解體才找到成形的機會，可這卻是它們所存在的正當性逐漸的荒廢。因為這些手勢即使沒有意義，也使人得以成為一個人：以一個非凡的演示方式，王兵似是建立一個正在冷笑的手勢清單，而它們在毀壞人性的同時，也使得人性得以存在。

最後，《鐵西區》重建一個大陸的橫越，是一場在中國巨大無垠空間中的長征。這場長征就像是在觀眾眼皮底下直播；由此，王兵看來像是回應了一個電影的烏托邦：電影作者乃是準確不差地複製現實，不進行剪輯，給予流逝的時間一記忠實且不混含的印刻。這個剪輯及電影效果表面上的消失，事實上遮蔽了一套非凡的剪輯工夫，尋求精確地轉譯時間不停的伸展。《鐵西區》

最後留下的印象是一場無盡的，穿越中國的攝影移動，其止境沒有可能——也不受期待……

　　談論《鐵西區》的政治雄心無疑是誇張的——即使，以我們歐洲人的眼光來看，所有來自當代中國的事物會立刻染上政治色彩。中國工業紀念碑式宏偉的墜落中的某些元素卻是邀請人們進行政治解讀：在過去曾經組成都市經緯的工業紋理已經不復回返地失去之後，人們如何重新塑造一個都市紋理，一個簡單的生活框架？在工廠成為廢墟之後，是什麼能給予人工作的意義？更明確有其政治意義的，無疑是當影片兩個部分，「粉艷街」和「工廠」被平行放置，也就是私人公寓和工業生產，以完全相同方式來拍攝。這是因為中國的工廠在片中拍起來就像是私秘生活和日常生活的空間：人們玩著紙牌、洗身、談話，在他們於其中工作的紀念碑中完成所有的日常生活手勢；在這裡王兵明白地提出此一簡單但真實的家居生活，在整個鐵工業崩潰之後，其未來演變的問題。在工廠成為廢墟之後，是什麼樣的城市能夠接納這些手勢，這些永不停息的動作？有一個都市框架可以存在嗎，它在生產工具崩解之後，可以來接納這些獻身於荒謬動作的生產力？

　　如果說政治性的思考是潛伏的，它絕不是生於一個想要透過拍攝而給予現實秩序並為它賦加意義的訴求。王兵的立場選擇會令人想起羅塞里尼（Roberto Rossellini）[4]：在現實之中並存在一個已然事先定義的訊息，而電影只是將其重建；現實並不是以特定意義組織而成的。相反地，意義是因為拍攝的動作，透過影片製作，才會綻放：開放風景、人物自行進入攝影之眼，拍攝這事

實本身給予現實意義。於是，《鐵西區》肯定了一種不可能：影片不能組編、框架現實，也不能使它駛上既定的軌道。

　　透過他無止無盡的**攝影機移動**，王兵找到了當代電影中一個無疑是獨一無二的語調：當他一開始移動拍攝，他似乎便不知道要往何處去，任由攝影自行漂移，似乎不給它目標。對於時間能有這樣的絕對無拘無束的態度，似乎來自中國文化，特別是它主要的一個藝術表達，即卷軸繪畫。就像是一卷畫，影片舒展開來，觀者並未擁有舒暢地有序的整體觀，當他看著風景、崩壞中的工廠列隊而過，他並不能明瞭這些會導向何方，也沒有想要提出一個大型的全整，而且沒有疑義。從來沒有一個大全景使得視野明朗：以其字義意義，我們從來不知道要往那裡去。這裡涉及

一個極度困難的美學體制（régime esthétique），但以令人驚嘆的方式執行：王兵自己也像是不知道什麼樣的意外可能突然在軟片上留下印記。和西方的電影是由頭至尾一路建構起來的，相反於此，王兵執著於可視的當前，使觀者沉浸於一個像是在時間之外，又沒有終結的列隊遊行。如果作品的長度會使人想起貝拉・塔爾（Bela Tarr）[5]，後者卻仍然執著於一種「目的論」形式——王兵在《鐵西區》的每一刻卻能使人忘記影片的時間是會有終結的。

《鐵西區》是部紀錄片嗎？比較是一種混合吧，介於紀錄片及造形物件，一種讓給予自己時間以便來臨的造形體驗。在這樣的觀點之下，視覺事件，影像流逝所產生的感覺是給予它全般力量的事物：光、影、熱，在銀幕上產生真正的身體感覺。沉默更加強了它的造形性格：憑其影像的強度，這個奇特的物件的確值得被懸掛起來，像是一張畫。

譯註

1    王兵（1967年-），出身自陝西，1995年畢業於魯迅美術學院攝影學系。中國獨立電影工作者，他執導的作品多為紀錄片，並以低預算方式拍攝寫實影片，1999年起開始拍攝一個瀋陽歷史悠久的工廠，直至2002年完成超過九小時的紀錄片《鐵西區》，成為其最著名作品。

2    法國詩人、作家、漢學家及考古學家（1878－1919），曾任海軍軍醫，並曾兩度派駐中國（1909－1913, 1913－1914）。

3    這也是謝閣蘭一部融合遊記、考古記述和詩意想像的著作名稱，原以遺作形式出版於1929年。

4    義大利電影導演、製作人及編劇，義大利新寫實電影最重要的導演之一（1906－1977）。

5    Béla Tarr為匈牙利電影導演、編劇及製作人，出生於1955年，其影片以長時段拍攝及獨特的世界觀見稱。

# 11

# 一位穿著畫家外衣的電影作者的肖像

## 安東尼奧尼

彼埃羅‧德拉‧弗羅濟斯卡（Piero della Francesca）[1]，《蒙特費特羅祭壇畫》（*Retable de Montefeltro*）局部，1465。

# 今日的米開朗基羅

　　自從國際電影城（Cineccità internazionale）展開規模可觀的計畫，以及卡洛・迪・卡洛（Carlo di Carlo）[2]在1990年代初期所作的歷史學及檔案學貢獻，安東尼奧尼的作品有了許多新的訪視。許多寫作[i]都維持著生動的理論熱焰，而這很可能是出自於安

---

i　在法國：亞蘭・波豐（Alain Bonfand），《米開朗基羅・安東尼奧尼的電影》（*Le Cinéma de Michelangelo Antonioni*）, Images modernes, 2003. 羅塞・穆爾（José Moure），《米開朗基羅・安東尼奧尼。鏤空術的電影作者》（*Michelangelo Antonioni. Cinéaste de l'évidement*）, L'Harmattan, 2005. 塞琳・西亞瑪—賀德（Céline Sciemma-Heard），《安東尼奧尼。形象化的沙漠》（*Antonioni. Le Désert figuré*）, L'Harmattan, 1998. 在此還要加上義大利文著作的法文翻譯，比如這本具原創性的評論：珊卓・伯納迪（Sandro Bernardi），《安東尼奧尼，人物—風景》（*Antonioni, Personnage paysage*）, PUV, 2006. 在1990年代末期，也出現了最晚近傑出的廣泛性著作：荷內・普洛達爾（René Prédal），《米開朗基羅・安東尼奧尼。慾望的警醒》（*Michelangelo Antonioni. La vigilance du désir*）, Cerf, 1992. 阿爾多・塔索尼（Aldo Tassone）的傳記：《安東尼奧尼》（*Antonioni*）, Flammarion, 2007. 在義大利，費德里柯・羅桑

東尼奧尼在當代藝術家心中的地位。

在其出生城市舉辦一個以安東尼奧尼這位電影作者為主題的展覽──同時也購藏其個人檔案──這決定產生時，很明顯地，說明二十一世紀初的政治和藝術當前現實使得安東尼奧尼有了新的重要性。

在上個世紀，意識型態烏托邦崩解，對抗主要的極權主義──法西斯主義、俄羅斯共產主義──其戰鬥結束之後，使人們在事後重新注意拍出非常具有介入性質的《紅色沙漠》（*Désert rouge*, 1964）電影作者，雖然有時人們以為他對政治保持某種冷淡甚至漠不關心的態度。在發現這部影片的時候，人們是否曾評估它標題的曖昧性？如果它良好地預表了生態災難，這片紅色沙漠同樣也指涉了1960年代的義大利，它受到社會鬥爭，以及戰後經濟重建產生的損害所困擾。這許多具體現實首度在安東尼奧尼的作品中出現，並且損及他之前三部曲作品中人物的社會優渥（《情事》（*L'avventura*, 1960）、《夜》（*La Nuit*, 1961）、《慾海含羞花》（*L'Eclipse*, 1962））。義大利的沙漠化似乎可解釋他為何流亡於安格魯─撒克遜文化，而此時拉丁語系歐洲實際上仍因「遠大未來」（lendemains-qui-chantent）的信仰而激動，而這已不能獲得他的內在確信。之後，此一具政治性的質疑將在《無限春光

---

（Frederico Rossin）為其紀錄片作了總結：《米開朗基羅‧安東尼奧尼的紀錄片作品》（*L'Oeuvre documentaire de Michelangelo Antonioni*），2011年5月11-16日羅桑策劃了相關的回顧影展。卡洛‧迪‧卡洛（Carlo di Carlo）（編），《米開朗基羅‧安東尼奧尼，紀錄片作者》（*Michelangelo Antonioni, documentalista*），Encuadres, 2011.

在險峰》（*Zabriskie Point, 1970*）片中受到肯定，其方式是透過情慾中的逃脫及對一架飛機「偷竊」（vol）[3]的美學騎劫，其脈絡環境則是美國校園抗議高漲的時期。他對中國社會清醒的觀察（《中國》（*Chung Kuo*）[ii]），於1972年震驚習於傳統的歐洲毛主義，乃是此一與意識型態之間保持距離的最後一個階段。

　　資本主義組織最近的全球性金融災難邀請人們適時地回顧他的另一部影片，這影片的到臨雖然早熟，但命名顯得適切：《蝕》（台譯《慾海含羞花》），片中主要人物（亞蘭・德倫（Alain Delon）飾演）是一位證券市場的交易員（*trader*），其犬儒主義和冷酷，在一個正處於經濟和建築的重建時期的義大利，正好預表了2000年代道德上和行為上的失控，完全符合現實狀態。在1960年代中期，安東尼奧尼將《慾海含羞花》和在形象上和象徵層面上與核子研究於政治─科學層面的危險相連結，今日可被詮釋為宣告西方資本主義最近的金融和股市動盪……

　　在他出品當年，受到某些人表達遺憾的，曾被視為無視世界苦難的，像是對勞苦人民保持貴族式淡漠的，或甚至像是菁英只對布爾喬亞階級的感情─精神官能症折磨感興趣的，事實上比較是對於將來時代的想像，而不是繼承文藝復興貴族的藝術家的形式主義姿態。安東尼奧尼是一位戰後的電影作者，但他回應的是二十一世紀初根本而重要的問題。如果我們今後強烈地以美學或存在的模式感受其作品的相關性，而不是以意識型態的模式，那是正是因為他符合時代現實，這時代是世界全體解釋系統最終失

---

ii　　這部影片應該可以被視為等同於紀德（Gide）的蘇聯之旅。

效，而對於社會混亂失序一般人感到慌亂失措地無法理解。

於是我們明瞭他借用科塔扎爾（Julio Cortazar）的中篇小說
《漂浮蜘蛛網》（*Le Fils de la vierge*<sup>iii</sup>）的適切性所在，他改編這
小說為1966年於倫敦執導的《春光乍現》（*Blow up*），遠離受到
受經濟危機造成的社會混亂而困擾的義大利。這篇中篇小說肯定
了和歷史相關連的困難所在，如同歷史學家賈克‧何維爾
（Jacques Revel<sup>iv</sup>）所說的：「沒有人知道應讓該如何敘說這段故
事（歷史）<sup>4</sup>。」此外，在《春光乍現》影片中的，攝影家的畫家
朋友也用造形上的語彙轉譯了這種無能為力：「當我看著我的
畫，我一點都無法理解，然而有一天，我在其中發現了某些事
物。」何維爾指出「歷史（l'Histoire）的狀況和這一點差不多……
歷史學家和藝術家相反，被認為應該建構和屬於自身之外事物的
關係：來源、一段不能被化約為只是符號間的遊戲的現實。不
過，這其中也有共通之處，這是和現實的關係，和工作的關係，
涉及提煉和反思的過程，他們各自的目標都是不受習慣或既成形
式的主宰。檔案室中的工作也許是一段喪失的經驗，失去方向感
的經驗。我們發現面對一大堆材料，迅速激增、形式不定，在其
中所有的一切可能都是重要的，但也可能是非屬根本的。」安東

---

iii　科塔扎爾（Julio Cortazar），《漂浮蜘蛛網》（*Le Fils de la vierge*），Myriam
　　Solal, 1994.

iv　「訪談賈克‧何維爾（Jacques Revel）：一段失去方向感的練習：安東
　　尼奧尼的《春光乍洩》」（Entretien avec Jacques Revel: Un exercice de
　　désorientement: *Blow up* de Michelangelo Antonioni），收錄於安端‧德‧
　　貝克與克利斯瓊‧德拉吉主編（Atoine de Baeque et Christian Delage
　　(dir.)），《由歷史到電影》（*De l'histoire au cinéma*），IHT-CNRS-
　　Complexe, 1998.

尼奧尼在1960年代末預感到意識型態建構黃昏時期思想的不穩定性和失去方向感，而意識型態正是「習慣或既成形式」的基礎。《春光乍現》一片中的攝影提問，究其根柢，乃是隱喻為了理解真實所必要的無限元素，不論這是已完成的或是就在眼前的真實。照片的放大指涉的是「一大堆材料，迅速激增、形式不定」，而我們自此已知道如果宣稱見證現實，便需要面對它令人焦慮的維度。

這也是說明，安東尼奧尼是如何的一位具例外性的前驅者。而這也可以解釋評論家和大眾的不知所措，他們面對的是一個詩學和理論的力量，它超越其它影片所提供的令人安心的回應，後面這些影片更加由意識型態指引，或是被化約為其它偉大電影作者所創的舒適套路。

## 誤解

人們指責《情事》的電影作者，甚至直稱其為造成醜聞的——怨恨性質的批判、專業的恥辱、認同於人物的觀眾像是無依無靠的孤兒——這些都和都會生活主題相關，即**溝通之不可能**（*incommunicabilité*）。翻閱由《情事》到《一個女人的身分辨認》（*Identification d'une femme*, 1982）之間二十年來的影評，我們可以看到某種拒絕的暴力性，或是逃避到一個舒適的庇護所，在其中只看到社會學描述及由**現代性**（*modernité*）所產生的疑惑。這魔術性的字眼可以使當年獨特的美學提案可以得到正當性，但也可以加以排斥。法國電影史家及評論家喬治・薩度爾（Georges

Sadoul）在1960以「令人著迷的焦慮」（fascinante angoisse）來談論《情事》，概括了它所遭逢的相互矛盾接待。事實上，如果三部曲影片不可質疑地是受到消失（disparition）這主題印刻（女人、情感、光線〔之消失〕），《紅色沙漠》（Le Désert rouge）再加以補足，只是見證這種形上學的軟弱，它在今天並沒有如此生動有力的現實性。

相反地，安東尼奧尼大部分的作品堅持在影片場面中置入**溝通著**，甚至**過度溝通著**（surcommuniquent）的人物，而且是無設限地使用身體或人聲的音域。如果說莫妮卡・維蒂（Monica Vitti[5]）經常呈現她沒有表情臉龐，像是一個屏幕，她卻召喚出話多的男人們，他們想要誘惑，卻是廢話連篇及充滿虛榮，膽怯又想除罪，企圖抹消其軟弱甚至失敗：「它」（ça）[6]溝通過度，五十年後我們會受吸引作如此觀察！很難想像如何辯護無法溝通性這個老生常談的說法，當片中人物花費如此多的努力來相互解釋及尋求理解[v]。

演員和對話的指導完美地說明安東尼奧尼所針對的社會階層，他們的厭倦和煩悶，而影片描寫了他們對現實具體的發展方向之無法投入。這些敘事植基於1960年代的義大利，導向了1970

---

v　1969年查爾・湯馬・撒姆埃爾（Charles Thomas Samuels）曾向安東尼奧尼提出有關著名的不可溝通性的問題，作為電影作者的他回答說：「我相信人們說太多話了，問題就在這裡。真的。我不相信話語。人們用太多字；一般來說，他們用得很差。我相信有一天人們會說得比較少但其方式比較精要。如果人們說得少一點，他們會比較幸福。不要問我為什麼。在我的電影中，是人出了問題，而不是機器。」《正片》（Positif），第569-570期，2007年7-8月，頁21。

年代的斷裂，不論那是意識型態或道德上的，而安東尼奧尼知道如何將其轉譯於其場面調度之中，而這使得他超過所有期待，成為一位講述青年人、當代性及流行的電影作者。

將他的整體創作以兩個高峰加以框架，一端是脫離新寫實主義（由《愛情紀事》（*Chronique d'un amour*）到《吶喊》（*Cri*, 1957）），另一端是回歸義大利（《一個女人的身分辨認》（*Identification d'une femme,*）與《在雲端上的情與慾》（*Par-delà les nuages*, 1995），我宣稱這其中持續有一個畫家的姿態，並將全體整合為一。這是一位抽象畫家，著迷於無定形（l'informe）和事物與存有者間不穩定的邊界，而此一著迷誕生於經過理性論證的，有關建構和動態的堅持立場。建構和動態的雙重運動也會令人想到未來主義的辯證法，而它比其它任何前衛運動更屬於義大利文化。露西婭·波塞（Lucia Bosè[7]）身上皮草的模糊性、《情事》片中的風暴、《慾海含羞花》一片中的都會光暈、《紅色沙漠》片中的銹蝕和污染、《無限春光在險峰》（*Zabriskie Point*）及《職業欄：記者》（*Profession: reporter*）片中之沙塵，《一個女人的身分辨認》片中費拉拉[8]的霧氣，它們使得身體和事物的輪廓模糊不清，並使得視覺中的參考座標漸失作用[vi]。

如此持續不懈地轉譯邊界之缺乏，可有充分權利地說是跟隨

---

vi 「霧氣由下方田野中的運河逸散開來，已經攻佔了圓環，使得其旁產生了黑暗灣崖，而公園座椅黏著濕氣，已被眾人拋棄，光是看著它們就讓人打冷顫。」喬其歐·巴珊尼（Giorgio Bassani），《金眼鏡》（*Les Lunettes d'or*），Folio, Gallimard, 2005, p. 53.

了康德的美學[vii]。安東尼奧尼不可否認地是位畫家,而且他多年來一直下功夫實現其《魅力之山》(*Montgnes enchantées*)[9],本質上特別著重於無定形(*Informe*)風格中的機智(ruse)及神啟(épiphanies)。在《蝕》一片開頭,他毫不猶豫地以公寓中存在感強烈的畫作強調這一點,而《紅色沙漠》及《春光乍現》片中工作室的牆面上也是如此。《春光乍現》中照片的放大延續了這種對畫中揚塵,以及以畫筆緊張地刷出層片感的興趣。《情事》中打翻的墨水瓶、《夜》片中的荒地和夜晚驟雨、《無限春光在險峰》片中成堆地混亂而來的沙塵及最後的爆炸、《職業欄:記者》片中壓迫人的空曠沙漠,導引至《一個女人的身分辨認》中尼可羅(Niccolò)所執念的不定形事物,而他最終因為沒有收到對其形式主義和情慾好奇的回應,墜入太陽無限的深淵中。

## 以愛欲(Eros)為對象作畫

那以跨坐方式懸掛在樹枝上的物體——很難清楚確認其身分,雖然它會令人想到胡蜂蜂巢——它在性方面特質,甚至類似生殖器特質,是否有被明白地確定[viii]?我們是否可允許自己將其

---

vii 「崇高相對地也可在一個無定形的事物上遭逢,雖然它身上呈現了輪廓界線的缺乏,或是因為對象可允許如此,我們卻是更能夠思考此對象的全體。」康德(Emmanuel Kant),《判斷力批判》(*Critique de la faculté de juger*),Gallimard, La Pléiade, p. 183, 轉引自亞蘭・波豐(Alain Bonfand),《米開朗基羅・安東尼奧尼的電影》(*Le Cinéma de Michelangelo Antonioni*),前引書,頁11。

viii 「這是個天真的問題,但托瑪斯・米利安(Tomas Milian)在看著的樹上事物是什麼? / 這是個象徵⋯ 它應該保持作為神秘。這是個我看到

詮釋為一種和陽具有關的焦慮？這不是安東尼奧尼影片中各種苦惱折磨中最小的一種，但卻是無疑因為羞恥感，他在世時人們對這一點強調並不足夠。對安東尼奧尼影片中的男人，由一個女人的身體過度到另一個，在刺激男性力量的同時弱化了它——這情形常見，比如《女人之間》（*Femmes entre elles*, 1955）、《吶喊》（*Le Cri*）、《情事》、《夜》、《春光乍現》、《職業欄：記者》、及最後的《一個女人的身分辨認》。

當安東尼奧尼在1982年執導他最後一部長片時，他已70歲，值此受威脅的熟齡，他告白著他的存在焦慮[ix]。對他來說，如果「愛欲不再生病」，像是在《紅色沙漠》時期，它仍是一個無法企及的理想。然而人類的精神因其複雜性，不能停駐於此一懸置的觀察，因為這樣的不確定性會不可抑制地再度提升慾望，包括拍片的慾望。羅蘭·巴特是他最細緻的書信評論者之一[x]，不就在他自己的文學自畫像中宣布[xi]：「我們以其慾望寫作，而我不能停

　　　但不知道它是什麼的事物，我沒能成功地發現。」安東尼奧尼接受艾曼紐·德郭（Emmanuel Decaux）及布魯諾·維里洋（Bruno Vilien）訪問，刊於《電影機》（*Cinématographe*），第84期，1982年12月號。

ix　安東尼奧尼將其主要人物一分為二（分別由丹妮拉·西爾維里奧（Daniela Silvero）及克莉絲汀·波森（Christine Boisson）飾演），就像布紐爾在其最後一部電影中所作的，那是他真正的愛欲及存在的見證，他使其由費南多·雷（Fernando Rey）詮釋的主要人物，臣屬於同一女人的兩個面向，分別由兩位不同的女演員飾演，即卡洛·波桂（Carole Bouquet）及安潔拉·莫莉娜（Angela Molina）。

x　羅蘭·巴特（Roland Barthes），「親愛的安東尼奧尼」（Cher Antonioni），《電影筆記》（*Cahiers du cinéma*），第311期，1980年5月。

xi　羅蘭·巴特（Roland Barthes），《羅蘭·巴特論羅蘭·巴特》（*Roland Barthes par Roland Barthes*），Seuil, 1975, 這個句子是用手寫的方式印在封底裡。

止慾望寫作」？

　　最後，是同樣的苦惱將這位電影作者推向安格魯─撒克遜世界，以及倫敦和洛杉磯的青年[xii]？這是因為他創作的哲學格局不能在英國公園的平靜中消融，而比莫妮卡・維蒂更加令人捉摸不定的凡妮莎・雷格列芙（Vanessa Redgrave），重新燃起女性愉悅的神秘和秘密。

　　《一個女人的身分辨認》中的尼卡羅（Niccolo）最後逃避於色彩之中，完成了演示闡明的圈環：安東尼奧尼是以畫家身分來轉譯他對生存、社會和慾望的提問。安東尼奧尼是以畫家身分來分析現實的建構和動態。受到質疑的也是畫家：他事實上無法被接受為一個說故事的人，如要藝術家作為意識型態塑造者，只能令人失望。

## 由現代到當代

　　1960年代對他表現出憎恨的人，其理由不只是脫離社會脈絡、去除戲劇性的連結及敘事上的不連續。這些特質後來逐漸成為現代電影中的常見陳套，特別是亞洲電影。王家衛（《阿飛正傳》，1990）、諏訪敦彥、侯孝賢、蔡明亮（《愛情萬歲》，1994），洪常秀看來都在今日提醒我們有「記憶現代的責任」！

　　此一東方接納，其中紀錄片《中國》的經驗像是構成了醒覺

---

xii　米開朗基羅・安東尼奧尼，「過去並不使我感興趣，我沒有別的選項，只有未來，在我面前只有未來。」《電影筆記》，第342期，1982年12月。

的預表，相對於此，必須加上安東尼奧尼在美國電影中造成的後世影響：文森特・加洛（Vicent Gallo）《布朗兔子》（*The Brown Bunny*, 2003）片中令人贊賞的沙漠漫遊）、葛斯・范・桑（Gus Van Sant）在《大象》（*Elephant*）及《痞子逛沙漠》（*Gerry*, 2002）中對頸項的拍攝似乎是在〔安東尼奧尼〕三部曲中的女性街頭漫步找到他的源頭。在他們之前，雷利・史考特（Ridley Sctt）在其《銀翼殺手》（*Balde Runner*, 1984）已經提出了一項影響：對於影像邊界的預期及提問。東歐的電影作者也是敏感於此的：塔可夫斯基（Tarkovsky）（《潛行者》（*Stalker*）, 1979）、斯科利莫夫斯基（Skolimowski）（《浴室春情》（*Deep End*, 1970）。最後還有文・溫德斯（Wim Wenders）（《巴黎，德州》（*Paris, Texas*, 1984），及布萊恩・狄帕瑪（Brian de Palma）（《凶線》（*Blow-out*, 1981）都以各自的方式向他致敬，經由沙漠經驗或是視覺感官的衝動。

　　圍繞著安東尼奧尼的持續的論戰騷動，便來自難以接受一種本質上大致是以造形事件構成的電影。但這也解釋為何當代藝術之中對它有這麼多的借用。《蝕》特別受到青睞，受到許多重要的錄像藝術家重新使用（réemployé）：馬克・路易斯（Mark Lewis）、科皮斯蒂安斯基夫婦（Kopystiansky）、路易吉・貝爾特蘭（Louidgi Beltram）、傑夫・渥爾（Jeff Wall）……

　　安東尼奧尼經常提到他在造形上的抱負：「河岸邊，在河流之上，有一道鮮明到具侵犯性的綠色長橫條主宰了整個風景。在這道綠色中，我們看到出現一間紅房子，更高的地方，在這房子屋頂上方，我們看到另一個更小的房子，呈現磚色。左方有個屋頂被樹木遮去了一半，它帶有黃色的立面。這間房子給人怪異的

印象，好像沒有任何事物支撐它。我確定在這一群量體中會有個故事。[xiii]」以上的描述，就像是繪畫或電影拍攝時的框景，肯定了一種造形的戲劇性（*dramaturgie plastique*），它預表了錄像藝術，而後者對於影像的命運給予和人物命運同樣的重要性。

## 一位抵抗色彩的畫家

安東尼奧尼也是以畫家的姿態來面對形式上的矛盾，而一般人們共同認為是向色彩過渡的《紅色沙漠》，應該更細緻地對待。由《愛情紀事》（*Chronique d'un amour*）到《蝕》，安東尼奧尼有意識地以黑白底片拍攝影片[xiv]。《愛情紀事》一片中像是黑炭一般的黝暗，而在其中露西婭‧波塞便像是個幽靈，巴黎和倫敦仔細研究得出的灰色迷漫著《失敗者》（*Les Vaincus*）、《女人之間》（*Femmes entre elles*）片中絲絨般的陰影覆蓋著室內和布料、《情事》片中的陽光和海洋的蒼白、《夜》一片中不可規避的持續幽暗、《慾海含羞花》片中攝影的鮮明銳利和灰階變化，這些都使得人們認為他是個風格無法脫離黑白的電影作者，而他是封塔納（Lucio Fontana）、杜布菲（Jean Dubuffet）、布里（Alberto Burri）、塔皮耶斯（Antoni Tàpies）、曼佐尼（Piero Manzoni）……等人的同代人。白色像沉默黑色像叫喊、白色像倫理要求而黑色像情感的遺

---

xiii　安東尼奧尼，《只是謊言》（*Rien que des mensonges*）, Jean-Claude Lattès, 1985, p. 127.

xiv　電影攝影師簡尼‧德‧維南佐（Gianni de Venanzo）劇照師塞吉歐‧史特雷吉（Sergio Strizzi）都參與形塑安東尼奧尼的黑白影像。

忘，使得一整個世代將繪畫等同於書寫。很可能這是以下對於安東尼奧尼電影雙重但弔詭的責備，認為它在畫面上是抽象的，但文學層面又矯揉造作。

莎岡（Françoise Sagan）是位出入上流社會但又異於常人的人物，她很可以屬安東尼奧尼描繪社會中的一員，曾為此一風格原創性作如下書寫：「白與黑、被害瀕死的風景、轉開的臉龐，所有這些以無聲的方式說出，所有這些在潛在地下發生，終究只有安東尼奧尼知道如何作成的全出現在這部影片中〔…〕。這部影片被製作的方式就像一幅畫，它淡然存在，安靜的如同一件已經完成的事物 xv。」

那麼，《紅色沙漠》是一部彩色電影嗎？它受到染色的戲劇構想，不正是默默揭露一種對於色彩的抵抗嗎？此片堅持一種矯飾主義的立場，將城市某一面牆或某一荒廢地帶的草地塗上特定顏色，使得色彩產生層序分級的功能變得和緩。（安東尼奧尼對此一符碼有其敏感，但這是作為他沒有介入的現實元素。）這是一種黑與白的情結，在向色彩過渡的時刻仍像是記憶般保留著，像是造形上受壓抑的事物，會以某種堅持重返。

這個過渡也是個出發：倫敦與其公園中占主導地位的綠色，美國及非洲沙漠中的淡赭石色。然而面對此一義大利脫出過程中仍有的黑白遺留，如何能不停下討論此一令人困惑的明顯事物？《春光乍現》中的攝影師湯瑪斯，乃是一位三重的「黑與白」男人：首先是他拍的照片，他對其中的粒子提問，甚至到了目盲的

---

xv 　莎岡（Françoise Sagan），《快訊》（L'Express），1960年9月15日。

程度，它們在同一不變的灰色中如同裂縫的雪白色，他所拍攝的倫敦流行服飾，也是含有黑與白間隔的節奏，最後，他自己的服裝乃是白色褲子配黑色上衣。至於馬克（Mark）與達莉亞（Daria），這對受到沙丘吸引的男女，他們將世代和音樂的抒情詩意與查布里斯基角（Zabriskie Point）[10]蒼白的塵土混在一起，使得嬉皮士激情的色彩多樣性得以凝聚為一[xvi]。布魯斯·大衛森（Bruce Davidson）是此片的劇照師，後來會成為馬格蘭通訊社（Magnum）中的大師，他便是使用黑白攝影來補捉死亡谷中（vallé de la Mort）的地理紋路。最後，在良好命名的《過客》（*Passenger*）（即《職業欄：記者》之英文片名）中的記者，也是在經歷太陽火辣消融色彩的炙考經驗之後，才完成其身分移轉，而這預表了《一個女人的身分辨認》的片尾。

沙漠是安東尼奧尼用以崇高地否定色彩的手段？他是否要走得非常遠，直到《在雲端上的情與慾》[11]，甚至在預期之夢[xvii]中越過太陽，才能真正投入色彩之中？或是在電視可怕及猥褻的機械模式中，雖然他從不再使用，但他終能絕望地〔將畫筆〕浸入電子色彩之中，以完成《歐柏瓦的秘密》（*Mystère d'Obervald*, 1980）？

---

xvi 「不，色彩不來自美國。他們將也許會寄送給我們令人驚奇的發明及非常能幹的技術人員。但再說一次，責任將由古老的歐洲負起，以建立電影色彩美學的基礎。」安東尼奧尼，「色彩不來自美國」（La couleur ne vient pas de l'Amérique），《電影評論》（*Film rivista*），第18期，1947年12月。收錄於喬吉歐·堤納吉（Giorgio Tinazzi）編，《安東尼奧尼作品集，第四卷，書寫，1936-1985》（L'Oeuvre de Michelangelo Antonioni, *Ecrits, 1936-1985*, vol. 4）Cineccita international, 1991, p. 190-191.

xvii 他曾期待能完成一部屬於此一類型的影片。

事實是頑固的且我將堅持，雖然冒著引發論戰或被控訴為過度鑽理論的牛角尖：安東尼奧尼抗拒著色彩，雖然他多次提到它具有戲劇性與感官性的吸引力[xviii]。因為，如果沒有這種抗拒，而且在我來看它屬於秘密地埋藏在其無意識下層的元素，他會成為他後來所是的複雜且獨特的藝術家嗎？與其說「進入色彩」，就像人們一般說的「進入宗教」，電影作者是否由其中借用了一種「情緒的細微色澤[xix]」，如果可借用龐德[12]美麗的說法的話？色彩是否構成了他的視覺潛意識[xx]（*inconscient visuel*），它被暴怒地否定，但也很早便受到他大量評論[xxi]？這是另一個可能論點，即否定事實（*déni*）。沒有這樣曲折，他的整體創作將不會如此受到美

---

xviii　「我稍微回顧，嘗試了解為何就在這個時刻，我感受到有需要忘記黑白，也就是我昨日還以為最適合我的心態及說故事方式的電影〔種類〕。對於《紅色沙漠》，我從未有過懷疑必須使用色彩。」安東尼奧尼，「我的沙漠」，《歐洲人》（*L'Europeo*），第33期，1964年8月16日，收錄於喬吉歐・堤納吉（Giorgio Tinazzi）編，《安東尼奧尼作品集，第四卷》（*L'Oeuvre de Michelangelo Antonioni*, vol. 4），前引書，頁414。

xix　艾茲拉・龐德（Ezra Pound），《「文化」指南》（*Guide to kulchur*），New Directions, New York, 1970, p. 299. 轉引自羅貝托・卡拉索（Roberto Calasso），《文學與眾神》（*La littérature et les dieux*），Gallimard, 2002, p. 38.

xx　班雅明（Walter Benjamin），《作品集，卷三：機械複製時代的藝術作品》（*Oeuvres III. L'Oeuvre d'art à l'ère de sa reproductibilté technique*）（最終版本（dernière version））。

xxi　「沒有人會想到今日我們所有的努力將會作廢，如果我們固執地死守著黑白。然而義大利的製作人什麼時候才會被說服，我們不能把色彩留在門外，早晚必須為它打開門？」安東尼奧尼，「論色彩」（Sur la couleur），《波達諾通訊》（*Corriere Padano*），1940年1月2日，收錄於喬吉歐・堤納吉（Giorgio Tinazzi）編，《安東尼奧尼作品集，第四卷》（*L'Oeuvre de Michelangelo Antonioni*, vol. 4），前引書，頁146-147。

神眷顧，簡單地說：「我喜愛我的影片低調出場，但這被廣告的要求排除了。廣告高喊這部影片很美，一定要去看它，讚賞它。但是當美存在時，必須是接近無為的，臣服於另一個目的，沒有一點高傲xxii。」

　　繪畫於是成為此一外部（dehors）——《魅力之山》（*Montagnes enchantées*）乃是其努力不懈的成果——而它以其謙遜面對著安東尼奧尼的影片藝術。巴索里尼（Pier Paolo Pasolini）評論他的同行時，曾有這樣的直覺：「〔…〕剪輯有時是執著於以數幅畫面（tableaux）組成——這些畫可以稱作無定形（informels）——人物進入這些畫面，說了些話或作了些事，然後出去〔…〕。於是整個世界像是由一種神話主宰著，有著一種純繪畫性的美感，人物侵入其中，這是真的，但他們臣服於此美感的規則。xxiii」

## 人文主義者與拉丁男人

　　電影作者的創作中的繪畫基底，來自文藝復興的一處重要地點——〔其出生地〕費拉拉畫派有其特色，也受人模仿，藝術史家阿比・瓦堡（Aby Warburg）曾記下其受到來自義大利之外影

---

xxii 安東尼奧尼（1975），轉引自《無法動搖者》（*Les Inrockuptibles*），「安東尼奧尼 柏格曼，基要的電影作者」（Antonioni Bergman, cinéaste essentiels），2007年8月27日，頁24。

xxiii 巴索里尼（Pier Paolo Pasolini），《異端體驗。詩性電影》（*L'Expérience hérétique. Le cinéma de poésie*），Ramsay Poche cinéma, 1989, p. 28. 重點記號為我本人所作。

響干擾的人文主義表達[xxiv]——也許這可提供其核心磨難的詮釋線索。

　　女性人物，由具有罕見美感的女演員詮釋，比如露西婭・波塞（Lucia Bosè）及莫妮卡・維蒂（Monica Vitti），重覆黑與白的對比，使得安東尼奧尼有了塑造女性之電影作者（cinéaste de la femme）地位，像是英格瑪・柏格曼（Ingmar Bergman）的拉丁對手。他前兩部長片中女主角是褐髮並且憂鬱的，而形成現代三部曲風格的決定性繆斯，乃是金髮而疏遠的，最後沉陷於《紅色沙漠》痛苦的精神官能症中，這兩者之間的對比，說明了他面對女性存有時的困惑。

　　在他一生的創作中，安東尼奧尼擺盪於兩端，一端是神聖脫俗和夜曲明媚的震驚觀照，另一則是對獨立且驕恣優雅的愛戀觀察，而後者預表了1960年代末期的女性主義意識型態。他的最後一部長片，《一個女人的身分辨認》（Identification d'une femme）——這是一個很有道理的題名——將此一間距加以凝結[xxv]。但如果在此擺盪於對面的男人，他們之間呈現出令人吃驚的相似性，並邀請我們探討他對男性的想法，持續把安東尼奧尼當作「一位塑造女性之電影作者」是否足夠呢？

---

xxiv 阿比・瓦堡（Aby Warburg），《佛羅倫斯論文集》（*Essais florentins*），Klincksieck, 2003. 華堡追溯「上古時期如何逐漸地自然化或俗世化，超越文化邊界及文藝復興的各種形象變化…」。莫里吉歐・吉拉迪（Maurizio Ghelardi），「序言」於《阿比・瓦堡：裂隙之鏡》（*Aby Warburg: Miroirs de faille*），Les Presses du réel, 2011.

xxv 透過使得路易絲・布魯克斯（Louise Brooks）〔的影像〕回到影片中，作為共同的遙遠指涉，包括作為起始參照的露西婭・波塞（Lucia Bosè）及最後出現的克莉絲汀・波森（Christine Boisson）都指向她。

他最終是否是最介入於批判拉丁理想的一位，雖然他隱含地承認依賴於此，但又企圖在現代主義三部曲及其深入沙漠的延伸，透過風格和地理和其決裂[xxvi]？在此一時期，他主張愛欲之神生病了[xxvii]……

有四位男演員體現了他的理想男性；認為他的人物乃是受愛欲衝動的推動是個誘人的提案：馬西莫‧吉洛蒂（Massimo Girotti）（主演《愛情紀事》）、加布里埃爾‧費澤蒂（Grabriele Ferzetti）（主演《情事》）、馬切洛‧馬斯楚安尼（Marcello Mastroianni）（主演《夜》）、弗朗西斯科‧拉巴爾（Francesco Rabal）（在《慾海含羞花》片中演出）。這四位有其相似性，具有同類型的外表；他們的臉孔很堅定強調某種義大利式的理想，**繼承自文藝復興時期**，但其模型上溯更遠，源頭乃是上古希臘的古典時期。他們有筆直的鼻子，開放額頭但不會過大，下顎優雅，給人一種雄性的感覺但又弔詭地也有某種柔軟感。吉洛蒂、

---

xxvi 《紅色沙漠》這個題名所指涉的，我們將永遠不夠強調，但這應是由未來的研究加以補足：一個處於環境危機中的義大利，未來可能是演變為像是沙漠一般且受到污染，一個處於社會鬥爭、罷工及紅色危險中的義大利，安東尼奧尼以悲觀的方式感知其同等的威脅。

xxvii 「但如果愛欲是健康的，健康的對我來說意謂著準確，適應人的模態和條件，我們將不會是有愛欲症狀的（érotique），也就是因愛欲而生病（malades d'Eros）。然而，相反地，存有一種困頓，而就像人面對所有的困頓一樣，人會反應，但反應得不好，只是以情慾作反應，而他感到不幸福。」安東尼奧尼，「情慾，我們時代的疾病」（L'érotsime, maladie de notre époque），《影片及拍攝》（*Film and Filming*），1961年1月，收錄於喬吉歐‧堤納吉（Giorgio Tinazzi）編，《安東尼奧尼作品集，第四卷》（*L'Oeuvre de Michelangelo Antonioni*, vol. 4），前引書，頁242。

費澤蒂、馬斯楚安尼及拉巴爾這四人彼此相像，他們都這同樣的規律性、同樣的和諧的清淡感，具有義大利式臉孔的典型。

一位美國作者[xxviii]最近強調說，貼在馬斯楚安尼身上的拉丁情人[xxix]（latin lover）標籤，反映出某一種義大利特性對國際觀眾的吸引力，但這對他來說是陌生和荒誕的。作為拉丁情人的馬斯楚安尼，和他無可否認的怠懶感相平行，符應著安格魯─撒克遜想法中，一種來自農業及貧窮的義大利南方的情色想像，以及地中海的異國情調[xxx]。在《甜蜜生活》[13]（*La dolce vita, 1960*）中，他演活了拉丁情人的精髓。作為無能者（*inetto*）[xxxi]的典型，羅馬一份小報平庸的紀事者，在他和女人的關係中表現軟弱，他在費里尼（Fellini）作品中自我陷溺於輕易之事和被動行事。在《夜》一片中，他飾演一位受歡迎的作家，持續其無多少意義的成功，但卻失敗於其意義的追求，在一個越來越物質主義且不具根本價值的世界中無法尋得救贖。安東尼奧尼給他的角色揭示了如下的

---

xxviii 賈克琳‧萊希（Jacqueline Reich），《超越拉丁情人：馬切羅‧馬斯楚安尼、男性氣質與義大利電影》（*Beyond the Latin Lover, Marcello Mastroianni and Italian cinema*），Indiana University Press, 2004.

xxix 拉丁情人的原形上溯至文學、音樂和劇場中的人物唐璜（Don Juan），但也溯及卡薩諾瓦（Casanova）這位人物。電影中的第一位拉丁情人很可能是范倫鐵諾（Rudolph Valentino），他的形象是一位實現美國夢的義大利移民，因為受到舞蹈及某種異國情調的協助。對於這一位耽於聲色、甚至女性化的，而且就許多面向而言是誘惑大師的男性，其崇拜挑戰美國既有的更為內向及清教徒的男性氣質。

xxx 《情事》中有個在西西里的段落，其場面調度刻意突顯加費澤蒂（Ferzetti）出身於此一南方的搖籃：當時他得意洋洋地走出一個房子，其大門上裝飾著太陽，看到莫妮卡‧維蒂被一群男人圍繞，他們顯得目光垂涎，是一群好色肉慾、深膚色、帶有威脅性的男人……

xxxi 意為無能（Incapable）。

脈絡，工業的突發猛進，使得男性成了國際市場上的文化商品。拉丁情人因而首要是一個甜蜜生活所販售的產品，而在許多位義大利電影作者的世界中都呈現此一共同的生活風格和流行。然而安東尼奧尼以數部影片，在重複 xxxii 中消蝕此一義大利男性的理想，此一美麗古典形象（*bella figura classica*）之身體及臉龐，而它出現於當代呈現的可憐自戀之中。

在早期的《愛情紀事》一片中，馬西莫·吉洛蒂塑造了一位逃避的人物，他無法承擔自己所參與的犯罪的重壓。他身上帶著弱點，而其無法負罪更加強他於存在層面的失敗。「你是個弱者」，露西婭·波塞對他如此責備並且宰制著他，操縱他並暗示他去刺殺她的丈夫。

軟弱、懦弱、無法一致及缺乏意志力的男性經常出現於安東尼奧尼的作品中。在《沒有茶花的女士》（*Dames sans camélias*, 1953）片中雙頰豐腴的伊凡·德斯尼（Ivan Desny）是個好例子：「他可以是可笑的，但他實際上是可憐的」，說這話的人又是露西婭·波塞。憐憫是女性的一種品質，莫妮卡·維蒂在《情事》的片尾見證了這一點，珍·摩露（Jeanne Moreau）在《夜》的片尾也是如此。

《慾海含羞花》一片開頭向觀眾粗暴地展現了一個男人（弗朗西斯科·拉巴爾）的無感，甚至麻木。整夜難受的討論，最後導致夫婦離異，此一長段但仍屬過渡性的開場，暴露了且拉長了分離的痛苦。電影作者聚焦於男人缺乏動態的喃喃自語。拉巴爾

---

xxxii 此一重複曾是評論對此電影作者感到厭倦的藉口。

臉孔呆滯，癱坐在扶手椅中，這代表他無法理解。決裂所需的努力由莫妮卡‧維蒂所飾的人物完成，她才是在動作及使得情景產生動力的人（除了一座電扇之外，而那像是以可笑的方式哀悼男性能量）。崩潰的拉巴爾身體，沒有以爭論來挽留她，這些都以傲慢的遲鈍轉譯出男性的無法挺身而出（désengagement）。後來，當他終於動了身子，他卻使得一個煙灰缸掉落破裂，如此地洩露了他的脆弱。

現代性三部曲完成後，後繼者是一片紅色沙漠。片中的男性人物（由愛爾蘭演員李察‧哈里斯（Richard Harris）飾演，投射出別的大陸，並且精準地宣告了未來的兩部沙漠影片。不過，在義大利的象徵沙漠和雙拼畫作般的《無限春光在險峰／職業欄：記者》之間，安東尼奧尼於倫敦拍攝《春光乍現》，這部影片實際上擴展了他的世界。

模仿自擅長拍攝魅力光采的時尚攝影師大衛‧貝利（Divid Bailey），使得安東尼奧尼作品中有一過去未見的全新身體突然出現。攝影師跳躍性的能量，奔跑於1960年代末期的**搖擺倫敦**（*Swinging London*）之中，乃是一引人注意的事物。對他來說，過去不再是上古，而是化約為多采多姿的舊貨店。

安東尼奧尼那時已五十四歲，愛欲之神於英國充滿無瑕綠意的公園中療愈其疾病，而年輕世代於其中自我發明，想像新的擬似物及新創的視覺娛樂。這是我這位電影作者真正的重生，遠離拉丁意識型態，而他將於1982年確認後者最後的墓穴。他對青春的憧憬延伸於馬克‧弗萊雪特（Mark Frechette），後者在《無限春光在險峰》片中飾演美國大學生，在其逃亡中，如字面意義

的，**離開自身的控制（*hors de soi*）**[14]，而這帶向了《職業欄：記者》片中那無法抵擋的慾望，即交換身分。

安東尼奧尼的整體創作是一個無可比擬的批判分析——形象的、哲學的也是道德的——對象是義大利男性氣質存在於人文主義的文化源頭，因而，也是他自身的。它是在一個少能有匹敵的自我存在性質的創作案例。由於它的自我虛構〔故事〕（*autofiction*）性質（這裡依照法文裡的說法），足以證明它仍有其特殊現代性的必要。

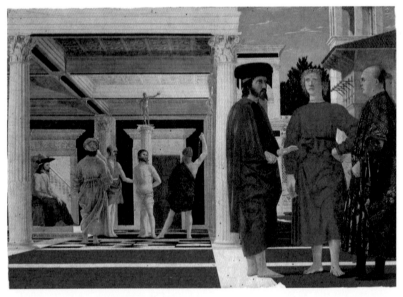

彼埃羅‧德拉‧弗羅濟斯卡（Piero della Francesca），《基督遭受鞭刑》（*La Flagellation du Christ*），1460。

彼埃羅・德拉・弗羅濟斯卡（Piero della Francesca），《蒙特費特羅祭壇畫》
（*Retable de Montefeltro*），1465。

## 安東尼奧尼式的策略

伊夫・博納富瓦（Yves Bonnefoy）[15]的文本《謎的策略》（*La Stratégie de l'énigme*）以一個觀察開場，談論彼埃羅・德拉・弗羅濟斯卡的一件作品，如何使人遭遇到形成理論的不可能及詮釋上的僵局：「《基督遭受鞭刑》這件作品，它已激發如此眾多的意見，我只想說出數點。原因是為了解說這幅大作，史學家、評論家甚至許多單純的作家，並未省下力氣。」

我們會傾向於觀察到，面對安東尼奧尼的創作，也有同樣的評論遲疑。在他的影片推出時，大型期刊報紙中的報導，或是比較專門的評論，都指向一種真正的尷尬，而這是羅塞里尼（Rossellni）或維斯康堤（Visconti）作品所未曾遭遇的，更是別提其它以新寫實主義為共同名稱集合在一起的作品：它們的社會見證向度更能輕易滿足評論。至於巴索里尼，作為詩人和積極介入的行動人士，尤其是作為一位電影語言的理論家，他能使一部分的批評迷惑感到安心。

《情事》由許多方面來看超過一般的冒險奇遇故事（aventure），這敘事類型比較是以各種變化相連於西部片、黑色電影、**劍俠片**（*cape et épée*）、海盜片、**島上奇遇片**……安東尼奧尼將其影片前半個小時用於拍攝……在一小島上的奇遇，這並非沒有特別意義！

這部影片是冒險奇遇的懸置，也是這類型本身的懸置，它違反了電影工業製作成規——除了在實驗計畫之外——包括電影敘事成規及如何良好完成一段在電影中的冒險奇遇習慣上所必須遵

守的規則。這涉及電影作為影像生產整體層面的問題，在《情事》出現之前六十年裡，其使命只是消遣玩樂，最後它訴求成為一門藝術，而安東尼奧尼的影片和視覺娛樂的規範相對立，並且更進一步要求知情的電影愛好者要有前所未有的信心。

　　某些被推定的主題被正當化於立刻指定影片歸屬於抽象，而這些主題受到不停地重複，以便安撫得到解釋的必要：著名的無法溝通、文明的不安、現代生活中的去人性化、情感失能、犬儒的空話及某一社會階級的無所事事[xxxiii]。

　　就在1960年，電影作者皮埃·卡斯特（Pierre Kast）[16]適切地強調《情事》現象，他重拾一部分以上的主題，但給它們真正的美學重要性：「我堅持認為《情事》現象比影片本身更為重要，雖然這部影片，由我的品味來看，是有史以來最美麗的一部。《情事》遺忘了所有戲劇建構的成規；敘事發展的方式完全是自由奇遇式的（romanesque）；人物的密度就像是我所最愛的小說；藝術性企圖、風格嚴謹度、甚至，我敢如此說，道德上的分量，在其中是不證自明的。題材和形式不相和諧卻產生出奇蹟：感情的脆弱性、愛情的不確定性和不穩性，時間完全的主觀化，意識的晦暗性，突然獲得和最偉大的文學中一樣有力的表達，但並這未放棄電影在造形上的魅力〔…〕。如此，文學電影存了。在電影圈子裡，知識份子這字眼是具侮辱性的，而『文學性』一旦附在一部影片上，便是為它判下無可回復的罪刑。但安東尼奧尼

[xxxiii] 莫里亞克（Claude Mauriac），「安東尼奧尼、瑪格莉特·莒哈斯（Marguerite Duras）及情感的病症（maladie des sentiments）」，《費加洛報文學增刊》（Le Figaro littéraire），1960年5月28日。

出現後，這一切都得到『上訴』<sup>xxxiv</sup>。」

不過，占大多數的仍是另一種傾向，尚·多馬奇為它作了摘要：「這部影片會讓聖日耳曼德培（Saint-Germain-des-Prés）的知識份子們[17]大感狂喜。他們會在其中看到電影現代主義的精髓，雖然框景的優雅時常指出的是徹底缺乏靈感，並在電影的諸多手法之前顯得膽怯，而這來自一位如此有文化及如此消息靈通的人士，實是令人驚奇<sup>xxxv</sup>。」

就像許多批評家所注意到的，不論他們是正面或負面地對待此片，《情事》激發了一場遍布整個電影界的艾納尼之戰[18]（bataille d'Hernani）<sup>xxxvi</sup>。消失三部曲使得一個人名被賦予現代主義式的主義字眼：安東尼奧尼主義（antonionisme）是一種方便的邊緣化手段，不論那是稱讚或貶抑。

1960年代以此片肇始，其題名對現代電影史而言是一個真正的綱領，而不停出現的企圖，想要合理化此一斷裂（它同時是個過渡），也是企圖想要解釋安東尼奧尼式電影的神秘性格。回顧來看，《紅色沙漠》有其美學及詩學上的重要性，但被其形上學和社會性解釋減弱了。

---

xxxiv 皮埃·卡斯特（Pierre Kast），《快訊》（*L'Express*），1960年9月29日。
xxxv 尚·多馬奇（Jean Domarchi），《藝術》（*Arts*），1960年10月14日。
xxxvi 「被噓、嘲罵、喝倒采、但三次獲得大獎，米開朗基羅·安東尼奧尼的作品《情事》成為坎城影展的啟示……」莫里亞克（Claude Mauriac），《費加洛報文學增刊》（*Le Figaro littéraire*），1960年5月28日。報導稱有位著名的義大利製作人甚至和安東尼奧尼如此說：「您是位偉大的導演，但我們必須打倒您，因為您對電影是危險的，看您的電影太艱難了。」

「彼埃羅是我最喜歡的畫家[xxxvii]」，有天安東尼奧尼向阿爾多·塔松尼（Aldo Tassone）[19]如此說，而且他也加以證實。在《紅色沙漠》一片中，唯一主調是紅色的段落，——乃是處於一個小木屋中，其不安穩的臨時建築性格令人想到文藝復興脆弱木製額枋（architraves），在其中迎接耶穌的誕生——而在此中，莫妮卡·維蒂神秘地玩弄著一個蛋。如何能不聯想到收藏在米蘭貝爾拉美術館（Pinacothèque de Brera）中彼埃羅·德拉·弗羅濟斯卡所繪的《蒙特費特羅祭壇畫》？畫中聖母頭上懸置著一個蛋，並且是懸置在形成整個半圓形後殿拱頂的貝殼之中，這裝置允許無數的詮釋，但每一個都是同樣地無法令人滿意和不完整。

必然地無法令人滿意和不完整……伊夫·博納富瓦在評論此一畫作時，帶有一個理論性及詩性的計畫，企圖反思「以意義的懸置來促使目光更精敏於立即自明性中的自然與料[xxxviii]」，而其對象乃是彼埃羅·德拉·弗羅濟斯卡的畫作。博納富瓦特別著重保存於烏比諾國立馬爾凱畫廊（Galarie nationale des Marches d'Urbino）中的《基督遭受鞭刑》一作，在此作畫面中「前景有三位人物，而基督的酷刑只在後方呈現，而其方式也不太具有寫實性，仿佛那涉及的是另一個時間或地方——在精神中的另一個

---

xxxvii 原句為« Piero è il pittore che amo di pù »，出自《電影的歷史是由影片創造的》（*La storia del cinema la fanno i film*），收錄於阿爾多·塔松尼（AldoTassone）《義大利電影訪談集》（*Parla il cinema italiano*），Il Formichiere, 1979.

xxxviii 伊夫·博納富瓦（Yves Bonnefoy），《謎之策略》（*La Stratégie de l'énigme*），Galillé, 2006, p. 36.

地方——和畫作所回憶的事件時空不同[xxxix]。」此一畫作使得許多解釋方案遭遇失敗，博納富瓦由此出發，提出評註者沒有多留意形象上的謎團，仿佛只有內容是重要的，仿佛每次都能期待其具決定性的解釋便能吹散圍繞前述謎團的迷霧[xl]。

博納富瓦的假設在我看來具有根本的重要性，一方面它可使我們了解安東尼奧尼針對彼埃羅所告白的喜愛，而且，以同樣的方法論手勢，也意指他所有的創作都隸屬同樣的**謎之策略**（*stratégie de l'énigme*）。

於是我們必須重拾博納富瓦的詞彙，並且將它以令人暈眩的方式改編應用在安東尼奧尼的詩學上，並和他一起提問「這是否是個偶然，作品如此隱晦，但是以如此明亮的色彩畫出；或是，像是把沙漏倒過來，使得反思的障礙物成為它的對象自身，我們不須要去設想彼埃羅·德拉·弗羅濟斯卡刻意要使得這幅《基督遭受鞭刑》中的意符（signifiants）過度特別，使得它不再對我們成為謎題，但也是作為如此的後果，更像是在形象中有一種謎樣的氣氛。[xli]」

如此一來，莫妮卡·維蒂在《紅色沙漠》中所操縱的蛋是否成為其創作正當性的闡釋符號（signe heuristique）？「這是因為，當我們不知道在一個景場中發生了什麼，當我們在其中看到的男人和女人乃是以其基本的人性受到感知，身處去除意義作用的事物之間，也因如此，更以其自然的面向出現，那麼，在形象中突

---

xxxix 同前註，頁11。
xl 　同前註，頁27-28。
xli 　同前註，頁28。

顯的乃是其感性表象，顏色更加強烈，形式如此更能立即被感知。意義的缺席協助我們將現實看作形式與色彩[xlii]。」

他自己雖不曉得，博納富瓦用最佳方式說出，提供安東尼奧尼作品中一個可資比較的謎之策略，並暗示說，在他的影片中「不理解便允許看。允許在一般作為不經意及膚淺的看之中到達──此一作為很願意深刻化，但因此更短期的作為而轉變方向，而那正是表意作用──一個第二層次，在其中原即存在的音樂可以被聽到。看，在此一層次，大致可說就是聽[xliii]。」

那麼再將其轉向更多一點──我希望他能同意──將此一博納富瓦視野更加導向安東尼奧尼的創作，我看到，在消失三部曲中，且理論上由《紅色沙漠》延伸，「不只是謎題，而是一個謎之策略，其意圖是將精神由一個意識的層次導向另一個，換句話說，將共同的、日常的經驗導向〔…〕另一個層次，在其中世界的感性與料將以如此龐大的力量呈現自身，那根本的音樂只能在此現身[xliv]。」

彼埃羅受到安東尼奧尼喜愛有其道理，它代表理解他作品的金鑰，而此人的作品曾有羅塞里尼說過，他是「唯一可以承載著米開朗基羅名字的」。

在他專論義大利繪畫的合集中，賈克·蓋格里亞迪（Jacques

---

xlii 同前註，頁31。斜體部分為我所作，以強調此一反思和應用於《紅色沙漠》之適切性。

xliii 同前註，頁33。斜體同樣由我所作以提醒在《紅色沙漠》影片中色彩的運用及電子音樂間協調搭配產生等同的重要性。此片配樂為維多利亞·吉爾梅蒂（Vittoria Gelmetti）。

xliv 同前註，頁34。

Gagliardi）認為，「〔…〕在彼埃羅心中的實驗室裡產出了一套創作，有其正當性地，歷史學家努力地想要再發現其組成元素，甚至其公式。也只有數十年光景以來，我們得提醒說，某些人努力想要在其中找出意義，但那無疑不是畫家首要重視的。我有膽量說出以下的看法嗎：在秀拉（Seurat）甚至羅斯科（Rothko）之後，有可能理解為何經過三個世紀，由巴洛克到浪漫主義，彼埃羅・德拉・弗羅濟斯卡受到遺忘，甚至輕視？構圖上經過深思的節奏，以及計算過後的人物位置布置：他們沉默的靜止狀態，含蓄而疏遠的表情；形式被置於情感之上，純淨色彩的光亮，所有這些都和由17世紀到19世紀的繪畫發展相對立，後者有多種變形，但總是朝向更多的動態，並有意承載意義（因而能輕易地經由符號學加以解剖！）。現代藝術的到來及之後抽象藝術的發展，允許完整感受到一位和其時代和後世其他人完全不同的藝術家的權威，他和〔…〕內容保持距離。他無法取消題材，便脫除它的戲劇性潛力，以便集中其概念及視覺能力的全部於精煉歷久不變的形式。在超過三十年的時間裡，他幾乎全獲成功，對我來說，似乎是一個值得反思甚至困惑的材料[xlv]。」

安東尼奧尼喜愛羅斯科[20]是個偶然嗎？他無疑曾經與其遭逢，正如同他應會喜愛遭逢彼埃羅？這些假設受到作品中明顯的證據支持，而將這些形象相貼近，並大膽忽視所謂「類比之魔」（démon de l'analogie），這便是「安東尼奧尼與藝術」（*Antonioni et les arts*）這展覽所願意承擔的。

---

xlv　賈克・蓋格里亞迪（Jacques Gagliardi），《藝術的獲得》（*La Conquête de la peinture*），Flammarion, 1993, p. 460.

譯註

1　義大利文藝復興早期畫家兼理論家（1415－1492），擅長數學與幾何，作品中有沉靜的人文主義氣息，並以幾何構圖與透視法為其特色。

2　義大利電影導演及評論家（1938－2016）。

3　法文vol同時有「偷竊」和「飛行」兩個意涵，而這兩個狀況在此片中都發生。

4　法文histoire同時有「故事」和「歷史」這兩個意涵。

5　義大利女演員（1931－2022），曾獲得五次義大利電影金像獎最佳女主角獎、七次義大利金球獎最佳女主角獎、威尼斯電影節終生成就金獅獎、柏林國際電影節最佳女演員銀熊獎。曾主演安東尼奧尼1960年代初期的三部曲（《情事》、《夜》、《慾海含羞花》）及《紅色沙漠》（1964）。

6　此字在法文中有多種意涵，包括精神分析中的「本我」。

7　義大利女演員（1931－2020），曾主演安東尼奧尼1950年代電影。

8　Ferrara為義大利東北部城市，安東尼奧尼故鄉，位於波河河畔，常有多霧天氣。

9　這裡指的是安東尼奧尼自己長期進行的一系列水彩畫。

10　查布里斯基角為美國死亡谷重要景點，以在當地礦業公司中的重要人物命名。此一地名亦為《無限春光在險峰》原文片名。

11　這是《在雲端上的情與慾》（*Par delà les nuages*）影片原名的直譯。

12　Ezra Pound（1885－1972），美國著名詩人、文學家，意象主義詩歌的主要代表人物。

13　義大利導演費里尼（Fellini）的著名影片，由馬斯楚安尼主演，曾獲坎城金棕櫚獎等獎項。

14　法文意為「憤怒不平」。

15　法國詩人及藝術史家（1923－2016）。

16　法國電影編劇及導演（1920－1984）。

17　指聚集在巴黎左岸此一區域的文人及知識份子，尤其是在存在主義盛行時期。

18　意指雨果劇作《艾納尼》於1830年上演時引發的巨大爭議。

19　著名的義大利電影史家及影評家，著有多部談論影史名導演的專著，包括費里尼、黑澤明及安東尼奧尼。

20　原生於沙俄時代的拉脫維亞，1910移民美國的抽象畫家（1903－1970）。

# 裝置中的地毯

阿巴斯・基亞羅斯塔米

《雨》（*Rain*），2007。

長久以來，阿巴斯‧基亞羅斯塔米[1]的電影會使我想起和織品有關的參照和等同。當《生生長流》（*Et la vie continue*, 1992）上片的時候，我已經草擬了如下的比較：汽車在風景中穿行的軌跡，就像是完成了一條緯線，穿梭於風景的經線間，而風景變成了極龐大，規模比擬地平線的織機，在投影在電影院的垂直銀幕上時，像是突然直立起來。但在一開始，自從《何處是我朋友的家》（*Où est la maison de mon ami*, 1987）一片開始，即使沒有汽車，真實中水平和垂直的參照連結就是他的場面調度中的主要元素。

　　現在我用其它方式回來探討這個問題。我想要停駐在阿巴斯‧基亞羅斯塔米影片中的「汽車現象」本身，但不是要將它只導向隱喻或象徵，而是將要嚴肅地對待它，以其影像上的意義而言，就像是我們說以字面上的意義而言，就它是電影中的一個特殊的現象而言，雖然它是一個常見熟悉的，甚至是陳套的場面調度母題，但由它開始會連結到比表面更重要的美學重要問題，而且在此我也無法完全談完。阿巴斯‧基亞羅斯塔米的影片在今日

延伸，轉化及豐盈此一母題，它們同時也產生一個電影作者的簽名效應。

一輛汽車和它的駕駛人，一般來說是主角，這便是最近十年來阿巴斯·基亞羅斯塔米最知名影片中的特徵。

如果說這接近是導演的品牌形象，像是他的簽章，然而以汽車來拍攝卻不是這位伊朗電影作者的發明。甚至把電影和汽車聯結在一起是個古老的故事，可上溯到電影的起源。這兩個交通工具都是命定要使人類旅行──一個在真實中，另一個在想像中──它們不都是以一個共同的工具──曲柄（manivelle）──開始其歷史嗎？

它們有其各自的帝國，以兩個城市的名字為其認同：洛杉磯（好萊塢）及底特律。在法國也相同，其製造地頗能說明它們在工業的、人類學及詩學上的相近性：布龍─比楊古（Boulogne-Billancourt[2]）長期是法國電影攝影棚及電影沖印廠集中的場域，也是雷諾汽車工廠的所在地。

在這個設置之中（電影放映廳及汽車），假設有一個人身處其中，尋求某種被捕捉的樣態，他的坐姿允許他在看一個被框架的視象時有其舒適，不論此一框架是銀幕或擋風玻璃。其中一個是晦暗的，另一個是透明的，但兩者都提供一種威力強大的幻覺，讓人以為可以無限地穿入世界的空間。

許多電影攝影師和導演都曾將擋風玻璃和攝影機取景器或銀幕相比擬，把汽車比作攝影機（而且其中有時他們是汽車的大愛好者，如艾普斯坦（Jean Epstein）或羅塞里尼）。

如果說由汽車兩旁車窗或擋風玻璃拍出的鏡頭多到數不清，

它們當然不是屬於同樣的敘述和造形經濟。如果我們考慮的只是由汽車中拍攝，而且和敘述有相對的脫離，並且時間也足夠長久，使得觀眾可以感知它們的自主性，這麼一來，例證的數量便減少了。換句話說，此一鏡頭相對於先前的與之後的鏡頭而言，是獨立的，並且堅持其由被拍攝的真實而言，其所產生的封閉性及動態，以及其長度也足以使人對人物眼中的世界視象（也因而便是觀者的視象）之不穩定留下深刻印象。簡言之，它在振動……再換句話說，道路景象拍起來像是一場催眠，一個完全是視覺的體驗。比方說，這顯然便不符合下面的案例，它是出自希區考克著名的，由英格麗・褒曼及賈利・葛倫主演的《美人計》片中酒醉開車的一段，但是此段落是以透明投影的特效手法拍攝，而道路在其中只是個布景，是個稍縱即逝的上下文脈絡。

我所說的鏡頭類型是我稱之為**現代派**電影作者獨有的采地，也是其風格印記。不過此一現代並不指電影時期某一特定時期，而是指電影作者們由「汽車的動態觀點」出發，有意義地轉變場面調度、電影書寫。我很樂意建議將此觀點納入**現代性**，作為其中意義重大的一個元素。

我不確定我們習慣上將之稱為**公路電影**（*road movies*）的導演們是否屬於現代性。即使是像文・溫德斯（Wim Wenders[3]）這樣的電影作者和他的《公路之王》（*Im Lauf der Zeit,* 法譯 *Au fil du temps*, 1976）也是如此。我認為公路電影比較是延伸了古典敘事，而約翰・福特（John Ford[4]）的《驛馬車》（*Stagecoach,* 法譯 *La Chevauchée fantastique*, 1939）乃是其母模。某種公共馬車電影

（*diligence movie*）實為其祖先。以此意義而言，溫德斯和他的美國憂鬱比較是屬於一種倦怠美學和美國的無邊無盡；換句話說，是一種秀麗別緻的懷舊之情（pittoresque nostalgique）。

我們可以在某些數量影片中區分出那些使我感興趣的鏡頭。

——《骰子城堡的神秘》（*Mystère du château de dés*[5]），曼·雷，1928年。汽車允許騷動，使人可以接受視覺上的震動及光學意外，並化解我們一般所稱的影像的「尖點」，即其銳利度。形式的解體、線條模糊化、就像其超現實主義攝影中的《爆炸的固定》（*L'Explosante fixe*[6]）。

——《好運》（*Bonne chance*），薩沙·吉特里（Sacha Guitry[7]），1935。電影對於吉特里而言是揭露擬仿物、人工性的機會，就像他在劇場中所作的。出身於林蔭大道劇場（le boulevadier[8]）的吉特里，乃是電影中偉大的現代作者之一：我們把路易·朱維（Louis Jouvet[9]）的話語反過來，這裡是劇場允許將電影理論化。

——《義大利之旅》（*Voyage en Italie*），羅貝托·羅塞里尼，1951。兩位人物在汽車中的言詞交鋒，夫妻吵架作為現代電影的敘事樣態（istoria[10]）之一，一個移動的盒子將私密性封閉於其中，並且在延路上遭遇真實的障礙。對於風景的態度是漠然的，或者毋寧是種無關宏旨事件「純粹是視覺和聽覺的」遭遇……

——《斷了氣》（*A bout de souffle*），尚—呂克·高達，1959。楊波·貝蒙（Belmondo）開著一輛偷來的車子，由馬賽北上巴黎，這段影片被斬斷其連續性：在影片中公路被拍攝為不連續

性，而不是像個帶狀物。

——為了備忘，還有：《輕蔑》（*Mépris, 1963*）片中的紅色阿爾法—羅密歐跑車、《法外之徒》（*Bande à part, 1964*）片中的三人兜風，《已婚女人》（*Une femme mariée, 1964*）中以汽車穿越巴黎、《狂人彼埃洛》（*Pierrot le fou, 1965*）中像是傳說般的法國穿越之旅，最後是《週末》（*Week-end, 1967*）片中龐大的汽車墳場，這是部在廢鐵堆中找到的影片。

——《愛的俘虜》（*La Captive*），香妲・艾克曼，2002。此片中漠然不再是針對風景，而是臉孔本身，它們裝作對於迎面而來的世界的動態持著無視的態度。

——希區考克／羅塞里尼／高達：《美人計》中的一對男女，《義大利之旅》中的夫妻吵架，高達影片中的交通事故。

——《棕兔》（*Brown Bunny*），文森・卡洛（Vincent Gallo），2004。汽車作為個人的內在。主角人物生活在一輛拖車中，但這輛拖車也像是一個生病的頭腦內部，是夢境、憂鬱和沮喪的處所，時間在其中消亡，而其動態也使人物孤立於世界。

——《生生長流》，阿巴斯・基亞羅斯塔米，1992。汽車編織及結構，連結與建構。汽車是個拍攝機器，也是一個描繪形象的機器，這些是嚴格的幾何形象，或是隨機地踉蹌而行於風景中的形象，「裝飾性的」形象。這裡我使用了引號，用意是要強調，在基亞羅斯塔米作品中，「裝飾」意指風景，也指在空間中由汽車運行軌跡所形成的抽象作用。

我想強調的是汽車—攝影機（l'automobile-cinématogtaphe）

為美學力量上產生的更新，因為必須以此稱呼此一攝影機和汽車、觀景窗和引擎蓋、銀幕和擋風玻璃之間的融合。而如此作的電影作者們——曼・雷、吉特里、羅塞里尼、高達、艾克曼、卡洛及基亞羅斯塔米——他們每個人都體現了現代性的一個高峰，屬於反思電影的不同階段，並且符應著場面調度演變的重要時刻：20年代的前衛主義、30年代的寫實主義、50年代的新寫實主義、60年代的結構主義、70—80年代的形式主義、90—2000年代的後現代主義和折衷主義。汽車將是一個美學史的良好交通工具……

今天對我來說，重要的是將阿巴斯・基亞羅斯塔米置入電影史之中，而且是一段和電影的形式發明有關的歷史。實際上一直會看到將他置身於這段歷史有其困難，而此一困難也和他本人就此一問題保持低調有關。

我另外也曾提出，阿巴斯・基亞羅斯塔米的電影為一矛盾所穿越，一端是「紀錄性的慷慨大度」（générosité documantaire），另一端是「實驗中的自我中心」（égoisme experimental），介於對於人物的自然主義同理心以及對於風景的裝飾性形式主義之間。

基亞羅斯塔米影片的一般結構可總結於一由線條、軌跡和運動構成的設置，形成強烈的垂直和水平效果：
——山巒的垂直性被轉變化由汽車或腳步隱喻性地編織的地毯，後者穿梭於山脈或森林中（而且不只是櫻桃樹……龐畢度中

心的森林裝置終結性地闡明這一點，並將參訪者整合為其中的人物）。立面的垂直性將身體和行動分置於不同的框格中，某些場域本身的垂直性（《風帶著我來》（*Le vent nous emportera*, 1999）片中的村莊），以及在此部影片中，一個男人在山丘頂端所挖的洞和記者不斷重複向上以使得手機可以接連上網絡。

——由擋風玻璃看出去路面的水平性：這些景象像是某種寬銀幕，將汽車所穿入的世界變平和擴大（在《基亞羅斯塔米的道路》（*Roads of Kiarostami*, 2005）這部影片中是以伸縮鏡頭來重拾扁平性，我將以此片的討論作本文總結）。由汽車進行的移動鏡頭，其水平性給出背景中不斷逝去的影像，沒有終結的廣域鏡頭，在人物身後刷出的（*brossés*）風景……

在每個影片中都普遍出現的此一「十字」，於電影作者在美術館中的裝置中可看到一個微妙的綜合：睡眠者平坦且受壓入地上呈現水平的睡床，以及垂直而下的視點，對於投影於地面的影像所進行的必然俯視。

汽車作為視覺機器，組織了基亞羅斯塔米視象中的座標，這是對垂直視覺觀點和水平視覺場域進行微妙的組構，並指涉地毯的藝術。在龐畢度中心以他為主題的個展中所展出的照片群組，以《雨》（*Rain*）為題名，確認了此一地毯的意念：汽車的擋風玻璃上，由雨滴所形成的形狀，提供了繚邊的、鬈曲的平面，如字面意義地使得外部現實原子化成為數以億計的綉點。現實的元素碎化為重複且模糊的視覺主題，由無數小點構成，共同編織一張由光滑柔軟幻象所形成的華麗地毯。

另一部電影，在我眼中十分奇特，乃是〔他在〕2005年執導完成的《基亞羅斯塔米的道路》，以更加複雜的方式展開這個結構，而且它雖是秘密的，卻也是根本而重要的。片中有一大部分影像是基亞羅斯塔米拍攝的黑白照片。更奇特的是這些照片本身，乃是界於私密筆記和對於自然的構圖非常用心的抒情觀看。它們在美學上表面的「智慧老成」，相較於其它影片在造形、戲劇和節奏上的大膽，使得這些影像在電影作者整體作品中顯得相對地不合時宜。但再一次出現的，乃是這些攝影作品對於裝飾的肯定，而這一點我會說可以由樹木影子在雪地上產生的重複可以觀察到其力量，而這裝飾性力量是法國和歐洲的影像和攝影專業人士難以接受的（也加上美術館研究員，包括龐度中心中的研究員）。此裝飾性力道啟明了它們和影片如此接近的臨在的弔詭及合法性，以及它們在《基亞羅斯塔米的道路》中的電影性質處理。這是因為，在這部影片中，我們又看到風景和其中的地平線，由一個運動所穿越，那不再是汽車的運動，而是藉由翻拍機平台的升降所產生的伸縮鏡頭效果；仍然，又有一個可相比擬的水平運動穿越影像靜止的平面性，最後達到山巒頂端。換句話說，出現同樣具執念性質的水平和垂直的結合，其中之一作為結果及另一者的存有條件。

　　不過還需要注意基亞羅斯塔米是以一如此獨特的方式來組織近和遠，並且遙遙地跟隨汽車的行跡，並使得各種交通工具相互接近，消失於地表起伏，又在數秒之後再度出現，但又更加接近（這可以視為又再一次出現，並且是總會出現的編織隱喻，上面

—下面—上面⋯⋯）。

在《基亞羅斯塔米的道路》一片中，影像靜止，伸縮鏡頭也不會使其活躍或是變動。反而是風景具有某種可塑性，受到種種膨脹的可能性所引領。伸縮鏡頭使得真實產生透視變形。在變形透視之中，要看到遠方的點，必須要將眼睛貼近被變形的形象母題。

於是，接近和遠離⋯⋯

也許電影的歷史可以縮影為如何處理近和遠之間的關係：

——希區考克，由近到遠。《年少無知》（*Young and Innocent*, 1937）片中，在一個高超精湛的攝影機移動鏡頭後，接到非常近的特寫，樂師眨著眼睛。《火車怪客》（*Strangers on a Train*, 1951）及其中的網球賽。

——弗列茲·朗，由遠到近，由群眾到其中的一位個人，包括《大都會》（*Metropolis*, 1927）、《M就是凶手》（*M le Maudit*, 1931）、《憤怒》（*Fury*, 1936）。

——羅塞里尼，由近到近：《老鄉》（*Paisà*）片中霧之景場裡沼澤的景象。接著安東尼奧尼延伸了羅塞里尼。而伯格曼我則想說他是由接近到接近（de près en près），由臉孔到臉孔⋯⋯

——高達，他什麼都作。

——最後是基亞羅斯塔米，對他來說，在空間中作動態穿越首先是一個視覺問題，並且以汽車的移動來作思考：一塊透明平板分開了真實和變形透視。向前進入現實中，便有雙重的視覺現

象來組織影像：分離、離散、遠離及放大，因為靠近而產生的特寫。

它由邊緣逃逸但同時它又在中心的一點聚集，它接近又遠離。

這是在《基亞羅斯塔米的道路》片中微妙的示範解說，它照明了電影作者的攝影思想。這是一位藝術家的辯證態度，而他是電影地毯的大師：為了看見，或換句話說，為了詮釋地毯上的一個視覺主題或世界上的一個事件的細節，必須透過不斷的旅行來作出遠離。

## 觸摸與裝飾

我們是否可以對《十之十點》（*Ten on Ten*[11], 2004）中的影片，提出下面的看法：

——他在其中看來像是自己作品慷慨的評論者

——它們乃是敘述、造形和旋律的方式提案，而其中清楚的形式組織允許擴大的詮釋並且有利於分析？

深淵是巨大的，但也更有味道：必須思考的是如此的一貫，因為阿巴斯・基亞羅斯塔米首先及首要的關注是「電影教學」，而這些關注由伊朗兒童及青少年知性發展中心所產生的……

但這便限縮了這位電影作者的雄心，因為他認為童年作為一種詩性的衍生在迂迴繞過政治疑慮是有用的，然而《十之十點》

片中作權威狀又堅持過度的小男孩，及其行為向「施虐」傾向發展都不可逆轉地說明了基亞羅斯塔米針對小孩受假設為無邪狀態，乃是持有清醒看法的。《十之十點》以暴力和殘酷肯定生命中的青少年時期乃是孕育成年時期心智的豐富場域，其中也包括平凡但惡意的可怕畸形。我們因而也了解為何基亞羅斯塔米的敘事，乃是深具雄心的人文主義偉大作品的章節，而其一部影片的片名《生生長流[12]》，構成一種世界觀中的極限規劃。

他的影片有明說的計劃，具規劃性的意志，並以場面調度本身明白地顯現，但也不侷限於此。然而，這位電影作者從來不會使其觀眾最後沒有得到穩定和有意義的結論。有效力的通曉調性，軌跡的流暢度，劇情曲折發展的清晰性，敘事線性階段發表面上的單純性，對於重複和清單的喜愛……這許多外觀和效果定義了一種風格上的明朗（clarté），而此風格分布於風景的素樸自明、英雄力道及史詩語調之間。然而，基亞羅斯塔米的工作仍有許多面向仍然具有謎一般的色彩，不易詮釋。很有可能它們的理解條件，乃是隱藏於電影作者最深埋的人格底層，私秘的美學磨難。

首先，此一明朗可以和義大利文藝復興相貼近，後者將人生置於適當布景中而使它受到理想性地放大，然而在其背後，仍隱含著一個張力，只有其影片整體才能使其浮現：位於對於人、事物及其場域的現實的一種自然主義式的觀看，與一種建構式的形式主義之間，後者銘刻著對於幾何及抽象的愛好。此一張力的極點是將世上動態及不動的元素臣服於交織、循環及無盡交織的律

法之下。一個編織如此地組成了，轉化人與事物成為主題，轉化村中小路的迷宮成為邊框，以作為人物軌跡的框架，轉化走上丘陵的汽車成為織布機上的飛梭。

在波斯地毯中以輕易辨認出所謂的「波斯結」（senneh），那是每一環打個結，簡易但不對稱，它十分適合以曲線組成的大形花卉式紋樣，以團花樣式集結於中央，如此可以形成非常具裝飾性的地毯，其週邊明顯「收拾」完成，而四角又能特別加強。這仍是同樣的張力在作用，介於描繪（*décrire*）與裝飾（*décorer*）之間[i]。

由1972年的《下課休息》（*La Récréation*）（一群小學生們穿過一排樹行走）到1994年的《橄欖樹下的情人》（*Au travers des oliviers*）（被拒絕的戀人在橄欖園中追逐一位害羞的年輕女孩），同樣是在產生催眠效果的運動和等待間轉換，包括靜照不可見的流轉，如此使得拍攝行動的透明性失效，但又同時保持著線性的虛構故事。

尚—瑪利・史卓卜（Jean-Marie Straub）有次提到「來來去去」，針對的是尚・雷諾瓦：「他所有的影片都建立穿梭的基礎上，穿梭……像是縫紉機……〔丹尼爾・于葉（Daniel Huillet）曾說得更精確：「織布機」〕……穿梭於……劇場與生活之間……

---

i  巴黎裝飾藝術美術館曾舉辦一個展覽，題名為「純裝飾？伊斯蘭裝飾藝術中的偉大傑作」（*Purs décors? Chefs-d'oeuvre de l'Islam aux Arts décoratifs*）（2007年10月11日——2008年1月13日），此展提供了此一視覺藝術基礎性選項的當今更新，而此選項很可能對於一位伊朗電影作者的想像和道德具有關鍵的重要性。

以及可稱其為抽象與……自然主義之間。而且如果沒有此一辯證法——這的確是個偉大的字眼——我傾向於說，如果一部電影中沒有此一穿梭，這電影不會存在。」

而亨利・詹姆士（Henry James[13]）在史卓卜之前即曾寫道：「無疑，對我們產生困惑的，對他來說卻是再明白不過。我想像這和原始規劃有關；就像是存在於波斯地毯中的一個複雜的母題。當我運用它的時候，他完全贊同它，而他自己還運用了另一個：『這涉及到我穿好我的珍珠的線本身[ii]。』」

接著，要見證世上的罪惡和人之苦難，將召喚我們接近真實。然而，基亞羅斯塔米整個電影創作誕生於近和遠之間複雜的組構，它邀請人們以其他方式描述及定義自從羅貝托・羅塞里尼之後被視為現代的電影，後者的義大利之旅是「由近至近的滑移」。

透過他的影片，基亞羅斯塔米提供了一個不同的視象，連結四種不同主要類型的鏡頭：

——無止盡的全景移動鏡頭（panorama-travelling），它們在汽車的擋風玻璃前不斷展現，在專注於駕駛的臉龐後作真實的刷筆（brossage）。

——特寫鏡頭，在某一次旅程中遭遇的人物臉龐，他倚靠著車門窗口，像是真正的「身分鏡頭」（plan d'identité）。

---

ii　《地毯中的形象》（L'Image dans le tapis）。

——可容納巨大空間的大遠景，垂直性格的風景，人物和汽車在其中攀升。

——對話時的中景鏡頭，人物互相談話但不互相觀看，他們目光朝向的是道路。

　　基亞羅斯塔米影片的開展似乎符應著攝影機和真實之間一個無法覺察但又不可否定的擴大距離。然而，弔詭的是，影片的目標並不顯得實現得更少：那是某種屬於神話或哲學性的觸覺（*touchè*），而它和莫里斯・布朗蕭以下的說法有著令人驚動的吻合性。「觀看預設著距離，分離的決定，不接觸的能力〔…〕然而觀看意謂著此一分離變成了相逢。當人們看到的，雖是透過距離，似乎能以緊握人心的方式觸及您，當看的方式是一種觸摸的方式，當看是一種遠距離的接觸，那麼會發生什麼呢？當被看的對象強加於目光之上，使得仿佛是目光被掌握、觸摸，和表像產生發生接觸？不是一個積極主動的接觸，那是真正的觸摸，之中仍其有主動及行動，而是目光受到牽引，被吸收於一個不動的動態中及一個無深度的底部〔…〕任何一位著迷的人，他所看著的，他看它時不是嚴格意義下的看，而是它以一種立即的接近性觸及他，掌握了他且壓倒他，即使它絕對地和他保持距離[iii]。」

　　布朗蕭沒有看過阿巴斯・基亞羅斯塔米的影片……

----

iii　　《文學空間》（*L'Espace littéraire*）。

## 被展示的現在

　　看到基亞羅斯塔米早年的影片，我們無法假設有一天他會脫離傳統的電影投映經驗。相反地，他的敘事、虛構故事、人物在地理中的行動過程都不會召喚逃離「劇場式電影」的影廳。可是，像是《夜間功課》（*Devoir du soir*），或是數年後的《十之十點》，應會設立一個重複性的堅持，肯定一個取代場面調度的設置（dispositif）。在他的虛構故事中有一個系列性質的感受性（sensibilité sérielle）在運作著，但人們並不會過早地加以注意：《麵包與街道》（*Le Pain et la Rue*, 1970）中一直重複的想要穿越由狗構成之障礙的企圖，或是《何處是我朋友的家？》一片中小男孩的來回往返，在《解決之道》（*Solution*, 1978）中不幸的汽車駕駛對其爆胎接近孩子氣的臣服，在《生生長流》中以階段組成其普遍敘事建構，《橄欖樹下的情人》中像是執迷不悟般堅持的僵硬愛慕者，《夜間功課》片中接連出現的學生們，《特寫鏡頭》（*Close-up*, 1990）片中偽冒的電影作者一再推陳出新的騙局，《風帶著我來》中巴扎德一直跑上到丘陵頂上以求得電話通訊信號，在《五》（*Five*, 2003）這部片中一段木頭浮於水面所激起的浪花，它們使得整體創作的系列性詮釋可能得以完整。

　　如此多的重複，來自於電影作者的實驗傾向。錄像的使用，接續著影廳的逃逸而出，無疑構成了使他可發展其實驗性展場設計的解決方案。由《櫻桃的滋味》（*Le Goût de la cerise*, 1997）一片開始，錄像影像即在其影片中出現：在最後以錄像攝影機拍攝的影像中，影片重生於光線和生命之中。接下來，《非洲ABC》

（*ABC Africa*, 2001）、《十之十點》及《五》完全是由電子錄像攝影機（DV）拍攝。

回顧來看，我們無法避免觀察到在基亞羅斯塔米的創作中有兩個相互交鋒的部分，一方面是一種人道主義的介入，有時那是一種對於其人物的慈悲或甚至是溫柔的觀照——這是其中熱的部分——另一方面有種編劇「機器」、一種重複性的形式主義、一種敘述上的極簡主義——這是其中冷的部分。實驗傾向中的自我中心和紀錄片中的慷慨氣質相互對立著。在他的影片中令人感到有其例外特質的，除了使其成功的意識型態層面的狡黠及果敢大膽，便是此一形式和主題之間隱密的張力。我們可以提出以下的假設，主張他之所以堅持選擇創作裝置便是來自其想要脫離此一矛盾的欲望，可以暫時由其中舒解，即使此一矛盾明顯地是其影片獨特性形成來源。

尾隨一輛交通工具，伴隨人物的足跡，將其整合於風景中或是將他們和其移動方式結合又同時分離，此時，一種裝飾性的幾何學在基亞羅斯塔米的目光中活躍著。它投射出線條和角度、激發交會、與旋轉貼合、組織碎裂的片刻。在此一抽象運作中，要看出地毯藝術在根基處產生影響無疑是容易的（之後我會再回來談這點）：換句話說這是將屬於波斯織品的視覺母題加以組織，屬於人類學及造形層次的，既符碼化又誇張的（hyberbolique）實踐。然而，對於基亞羅斯塔米而言，裝置藝術的作用便是強調形式主義其對他的吸引力，但這是他不能使其和人道主義的電影虛構故事共處同生的，因那會超出某種美學及倫理的界限之外。於是，他必須「脫出電影放映廳」，以便由敘述的侷限中解放。必

須遵循此一必要性的，他並不是第一位：90年代還有拉烏・盧伊茲（Raoul Ruiz[14]）、香妲・艾克曼（Chantal Akerman）、艾騰・伊格言（Atom Egoyan）。

基亞羅斯塔米最晚近的「裝置作品」是《塔吉哈》（Tadzieh[15]）。它經常是呈現於劇場中，而不是在美術館的展廳中，也和他其它的裝置作品沒什麼關連性。它將多個銀幕連結及對峙——這使得目光分散——這也使它們和傳統被捕獲於扶手椅中的電影觀眾相對立。

觀眾在完整地看這件作品時是看到兩個面對面的銀幕：在其中一面全是男性觀眾面孔，另一面則是全是女性觀眾面孔。這兩個投影乃是黑白影像。在展廳中央放置於地上的，則是一面播放著錄像的螢幕，其中重構了塔吉哈劇的演出。我們同時看到被地毯覆蓋的舞台及觀眾們。我們因而是以幾個不同的比例在看此一演出：再現本身是以相當寬大的鏡頭來呈現，而觀眾則以特寫呈現。在上方的投影使我們可以看到觀者們的情緒變化：他們的情感受到「直播」。這個演出有其清滌作用。它使傳說重新成為眼前的現實，而這是觀眾所認同的。基亞羅斯塔米拍攝的比較不是演出效果而是信仰一段虛構故事的效果，甚至就是信仰本身。塔吉哈劇的觀眾們，其身體位置就如同參觀基亞羅斯塔米另一件裝置作品的西方觀眾——投影於地面的《睡者》（Sleepers）：《塔吉哈》需以由上往下的方式觀看，而三頻道錄像所構成的三角形為我們重構了此一演出的空間分布，給我們的印象是人物是由高處觀點下望。和西方的劇場相反，配置給觀眾的空間並沒有層級階序——既沒有正廳也沒有樓廳——而是數個分散區域同場並存：

在演出者和觀看者之間有龐大的距離，而且，在觀眾之中，還劃分出性別的分離。此一裝置作品所譯寫出來的是：在男人們的銀幕和女人們的銀幕之間，連戲剪輯並不存在。

《睡者》和《老了十分鐘》（*Ten Minutes Older*）這兩部作品建立在「循環播放」的原則上，將一段長長的段落不斷地重複投映。這些裝置作品提供的經驗是開放性的時延。觀者不受故事邀約拘束，在漫步的過程中遂漸發現兩位在其睡眠中受到拍攝的人物，他們的影像投映於地面，觀者受邀進入的親密性並不來自和敘事力量相繫的認同作用。睡眠是個具範例性的非行動（non-action），它的紀錄看來不受任何事件所標記，除了沉睡者難以覺察的呼吸，以及身體放鬆後的微小動作。

與其說是邀請人投射於一個虛構故事的時間，並將電影觀者意識到自身生存的一段時間沒收，《睡者》及《老了十分鐘》（雖然較少一點）迫使人們有一段「直播」感知的時段，而這來自和睡者共處一段現在的幻覺。基亞羅斯塔米在此完成了他在其它地方用不同路徑所追求的（比如在《生生長流》一片中）：使虛構故事附著於事件的現在（在上述影片中人物在經歷災難時所遇到的大地震）。《睡者》這個作品使人覺得基亞羅斯塔米製造了靜觀的時間，並選擇了停頓下來的立場（他的人物是這麼常在旅行！），紀錄身體內部的運動以產生現在。仿佛緩慢及靜止的觀察有助於再現現在，將它以展示方式而不是以**投射**方式重構。

在這兩件裝置中，時間的覺察是以不同方式提供的：《老了十分鐘》以其每十分鐘一次的「循環播放」使人得以感受到重複的時間經驗。相對地《睡者》以九十八分鐘的片長使得重播的感

覺變得不那麼強烈，給人感覺比較是「直播」（direct）的理念，一個受到再現的現在。可以說，在此一時間流逝中，沒有任何的參考座標。只有裝置可以允許這其中的全般效果：安迪·沃荷（Andy Warhol）應該能想到用把影像放置在地上的方式來呈現其影片《睡眠》（*Sleep*[16]）！這是因為，電影放映廳和其劇院式的限制性並不有利於行動和運動減少時所需要的耐心。而即使參訪者只參觀了《睡者》九十分鐘中的數秒鐘，他也會立刻了解其原理及合法性。

就更一般角度而言，裝置作品的參訪者並不依賴如同電影的觀者所知曉的，對於影像的臣服，才能理解裝置作品為何如此的理由，尤其是基亞羅斯塔米的裝置。對於一件裝置匆促的觀看，便使人能想像其影像程序的完整鋪展。這是被投射的影片和被展示的動態影像之間主要的區別，而這點獨立於前者在虛構故事面的複雜度和後者的抽象性或敘述性層次的稀薄。

裝置的這種造形性，與影片的敘述性相平行，令基亞羅斯塔米感到興趣，因為這會使得水平性和垂直性間的緊張有了完整的意義。參訪者—觀看者受到召喚，強烈地感受投射於地面的躺平身體再現之水平性，而他只能將其對立於電影再現正常的垂直性。這是它和繪畫共同享有的垂直性。然而，這些影像的比較對象也再度是地毯：參訪者—觀看者可以走上這些動態影像（即使如此一來他們便遮蔽了其中一部分），穿越而過，或是避開它，把它當作像是個寶貴的裝飾元件一樣地繞行。他可以走上這個發光的地毯，其編織經緯不再是紡織品，而是光。

此一地毯—銀幕顯明性穿越了基亞羅斯塔米所有的電影：

《何處是我朋友的家？》片的丘陵，因為拍片的需要，其上「刻劃」了男孩走了數次的道路；《生生長流》或是《橄欖樹下的情人》片中樹木以垂直的方式在鏡頭的上留下刻痕，而人物包括於其中時便像是刺繡中的針跡……基亞羅斯塔米拍攝其人物時，便像是飛梭在編織時是穿梭於經線和緯線之中間，人物也是如此編織出鏡頭—地毯。這些在基亞羅斯塔米如此多鏡頭中作用的地毯—效果，在這兩件和睡者有關的裝置（《睡者》、《老去十分鐘》中獲得完整呈現，不再需要尊重地點和行動的統一，而那是一部虛構故事影片所必需的。至於時間的統一，在這些裝置中，它負擔的功能不同，比較是造形性的而不是編劇層面上的，這個膨脹的時間和任何行動都不是共存而不可分離的（consubstantial）。

這一點使得基亞羅斯塔米在第三個裝置作品中，將直播效果和地毯—效果結合在一起：《森林》（Forest）這件大型裝置實踐了它們的融合。參訪者受邀於人工樹木之間行走——這些樹的樹幹是金屬作的，並且覆滿了攝影再現作其樹皮，換句話說，它們是字義飽滿意義下的樹木再製（reproductions d'arbres），攝影的樹木——在由它們構成的經線之間穿梭緯線，並以其漫步形成地毯，此一結果導自於由鏡子布滿的展牆，它將其反射並使得此一直播經驗扁平化。

在《森林》一作中，參訪者受邀成為基亞羅斯塔米影片中的人物，不過方式比較是造形的而不是虛構故事的。在其中強力出現的，超過了垂直—水平的唯一選項。這裡是電影再現的全部，其平面幻覺受到質疑，「反射／反思」。由此一「掛毯式平面

《雨》（*Rain*），2007。

化」，基亞羅斯塔米執著於思考再現無法化約的平整化（在此是由假樹木的攝影樹皮一直到作為裝置地平線的龐大鏡面）。

很有可能這個雄偉的布景，表面上看來是以產生寫實幻覺為目標，實際上是一個非凡的理論設置，雖然具有遊樂場（或森林般！）的外觀。以不只一個原因，基亞羅斯塔米的影片令人想到設置（dispositif），即使只是看它們的系列性。然而，《森林》中的平面化奇特地指涉著……汽車。鏡頭投射於銀幕上產的平坦化作用和汽車的擋風玻璃十分類似，後者完成的是在現實世界中的不斷地向前的攝影機移動。[iv]然而，由《生生長流》中穿越被地

iv 　史諾（Michael Snow）曾以其一生的創作將闡釋和示例此點，而其概念性比基亞羅斯塔米更為根本。

震所破壞的廣大空間的汽車駕駛到《十之十點》中的都市漫遊，基亞羅斯塔米眼中的世界就像是碎身於汽車擋風玻璃上的昆蟲，而這汽車是一個吞沒真實，但不會紀錄的盒子。像是一張固置於玻璃上的繪畫，隨著遭逢而變化。真實前來，黏貼於電影的「銀幕玻璃窗」上，而基亞羅斯塔米作品中的擋風玻璃有雙重的隱喻能力，同時比喻銀幕和攝影機。《風帶著我來》中的人物貝茲哈德（Bezhad），在這個令人不安的刮鬍子的段落中對以上說法加以「理論化」：他以超大特寫拍攝的目光—攝影機似乎穿越直到電影放映廳，以如此方式在再現中置入一種無限的、具想像的多層性的窄化（rétrécissement）。在貝茲哈德身後，有個女人來回走動，張開未來編織的紡線（是個地毯？或是個掛毯？），以如

《老去十分鐘》（*Ten Minutes Older*），2001。

此方式再度肯定背景影像的扁平及受編織的外表。

　　透過他的裝置作品，《睡者》、《老了十分鐘》及《塔吉哈》（但這件方式不同），基亞羅斯塔米將私密與公共之間的滑移進行場面調度——展示。參訪者占具的位置像是個窺視者，在特寫鏡頭協助下，接近一齣東方「神秘劇」所引發的情緒，或是由上而下地俯視一對睡眠中男女的親密生活。他們進入了臉龐中的親密。

　　這是畫家所追尋的：靜觀臉龐，仿佛它們是風景、場域，屬於靈魂，當然。

譯註
1　伊朗電影導演、編劇、詩人、攝影家及電影製片人（1940－2016）。1970年代起開始活躍，曾經涉入超過40部影片的製作，包括短片和紀錄片。
2　或簡稱為Boulogne，為巴黎近郊人口眾多且密度高之城鎮，過去曾為法國影工業重鎮，目前轉型以傳播產業聚集為主。
3　德國電影導演、攝影家（1945－）；作品曾榮獲義大利威尼斯影展及法國坎城影展最佳影片等獎項；是德國當代電影大師之一，也是德國新浪潮導演群裡重要成員。
4　美國電影導演（1894－1973），以拍攝西部電影聞名，曾四次獲得奧斯卡金像獎最佳導演。.
5　本片的名稱亦作 *Les Mystères du château du Dé*（"*The Mysteries of the Chateau of Dice*"）。
6　攝影家曼雷的作品名稱（1934），亦見於法國超現實主義領導人物布荷東《瘋狂的愛》（*l'Amour fou,* 1937）作品最後字句之中。
7　法國舞台劇演員，電影演員、導演、編劇家（1885－1957）。
8　由18世紀後半興起的，受市民階級及大眾歡迎的劇場風格。由於集中在巴黎市區北半部的林蔭大道，因而獲得此一名稱。
9　法國演員、劇場導演及電影作者（1887－1951）。
10　在文藝復興理論家亞伯蒂（Alberti）的繪畫理論（1453）中istoria指一種敘事性繪畫，其中具有多層次的複合構圖及大量人物。
11　在這部紀錄片中，基亞羅斯塔米反思他本人的電影製作技法。

12　本片法國名有「生命將持續發展」的意味。

13　出生於美國的英國作家（1843－1916），被視為由文學中的寫實主義轉向現代主義的關鍵人物。

14　智利具實驗性的電影作者，曾經執導超過一百部電影（1941－2011）。

15　亦稱為Ta'zieh，乃是以胡珊（Hussein）悲劇性死亡的歷史性或宗教性事件為啟發的告慰或受難劇場。

16　沃荷以五小時二十分鐘長度拍攝一位睡者的實驗性影片，創作年代為1964年。

# 看到自己消失的女人

## 愛麗斯·安德森

愛麗斯·安德森（Alice Anderson）[1]，《封入牆中的女人》（*Emmurée*），國立夏卡爾美術館（Musée national Marc Chagall），尼斯，2008（DR）

## 無法分辨

愛麗斯·安德森描繪、拍照、「作裝置」及拍攝影片。這裡涉及的是用這種方式指出她的創作可能性非常寬廣的光譜。這個整體可以被感知為由寫作所總合；比如說，她影片之中十分具有文學性的對話或評論。如果她不是其世代中正面地借用非常多樣學科的唯一人物──這是當前藝術已普遍化的特徵──我相對地讚賞它們之間具例外性的融合，它們在主題和形式面引人注目的相互干涉。

近幾年，已有多個文本（由克莉斯汀·馬賽爾（Christine Macel）及依莉莎白·李波維奇（Elisabeth Lebovici）書寫）解明其虛構故事中的多層次意義，它們混合了家庭小說、對童話故事的「二次度」的偏愛、某種和父母親之殘酷相關的幻想及將母親的嚴厲置入戲劇場面的驅魔作法⋯⋯如此說明之後，仍需指出其

影片有時會令人想到「漢莫」（Hammer）電影公司[i]的表現主義風格的效果，並且觀察到她的觀眾沉浸於一種無法分辨是恐怖或是微笑的境地：無法確定是奇幻驚悚片或恐怖片的戲仿、界於特倫斯・費雪（Terence Fisher[2]）和希區考克、威廉・惠勒（William Wyler[3]）（有關蛇蠍女）和威廉・弗列德金（William Friedkin[4]）（有關被附身的孩童）之間。

這種懸浮——事實上是平衡——乃是愛麗斯・安德森在編劇面和形式面的特色。而且，如果想要定性這位藝術家的創作風格，及其微妙變態的故事，其嘗試必須由此一無法分辨出發。無法分辨，或者，比較好的說法是**無法決定性**（*indécidabilité*），依據哲學家洪席耶（Jacques Rancière）[ii]這個「無法決定性位於電影的藝術特質核心」，而這正是愛麗斯・安德森所實驗的。

但此一無法決定性不只存在於她的敘事之中。這裡關連到的是其創作整體地位的問題，因為它跨坐於敘述性影片和**動態繪畫**（*peinture animée*）之間。提出這個說法，我是要指涉自從電影的黎明時期以來，長久以來已動態化的描繪（dessin）。某些人甚至暗示電影便是如此開始的：由動畫出發。不過愛麗斯・安德森作品中的遍布鬼魂和奇妙幻想的虛構故事和此無關，雖然它也不是屬於一種被稱為「具有魔法」（enchanté）的電影，比如賈克・德米（Jacques Demy）創作的電影。它們實際上是**動態繪畫**，堅持鮮明的色彩，其中的藍、紅、綠和白經常是耀眼眩目的顏色，為

---

i  50年代英國電影製作公司。

ii  《電影寓言》（*La Fable cinématographique*），Seuil, 2001.

光線所充滿，並以互補的方式使得紅色長袍和綠色草地之間產生撞擊效果，女性的面頰上的毛髮則以如此素樸方式畫出，承擔起點畫派畫風……

如此，愛麗斯·安德森作畫，並且是用心地畫，使得照明不會溢出其所針對的表面：對她來說，光線即顏料，道道亮光即是畫筆，而它們的明晰性會令人想到一本莊重的圖像書，輪廓明確、色調均勻，就像是彩色玻璃或拼圖中的清楚劃分。

由光線過度展示（surexpose）的人及物件所產生的繪畫效果，使得空間及演員的態度超戲劇化（surdramatise）。弔詭的是，敘述並不會因為這些過度而有增進。相反地，影片的展示價值凌駕其虛構價值。我不曉得 —— 羅德尼·格拉漢（Rodney Graham[5]）無疑是例外——呈（再）現場所的變動曾有過可比擬的作為，而此處的變動是界於電影影廳和美術館之間。

愛麗斯·安德森如同其它同世代的藝術家，心中都會考慮到機構並對場域進行分類。作品的長度，甚至是敘述的停滯、虛構故事的未完成都是慣見的手法，可由劇場滑移至美術館（電影因為放映廳樣態仍屬於劇場……）。[iii] 然而，再一次和羅德尼·格拉漢類似，相反地是透過敘述的封閉——勝利的結局或令人安心的結尾—這些是由故事類型允許及導引出來的，使愛麗斯·安德森得以在電影拍攝和裝置之間游移。當然，她並不作選擇。於是，這些無法分辨的影片述說故事，一些迷人及殘酷的「閒話」（sornettes），屬於奇異地令惶恐的故事類型。然而她製作戲劇場

---

iii　比如Dominique Gonzales-Foerster。

面就像人們在作畫，她拍片就像是人們製作插圖（*filme comme on illustre*）。

## 一個受影響的女人

我不會再次討論其影片一般所假設的癒療效果；然而我要強調，將路易斯・卡洛（Lewis Caroll[6]）和安徒生（Andersen[7]）放入構成她個人身分的姓和名之中，愛麗斯・安德森編造其想像和其所受影響的發生源頭，展示其祕密和面具。

我只談在她展覽空間中漫步時得到的印象，這空間類似迷宮，也像是以單純形式構成的兒童遊戲。迷宮很早便是愛麗斯・安德森偏愛的形象。在 *N. H. I. R.*（2002）這件作品中，蒼白的走廊構成的迷宮很可以成為大衛・林區影片中的布景，它同時是影片的主題也是它的敘述幾何。像是機場一樣的照明，無盡的管道導向以夜色模糊化的臉孔，它們令人想起卡麥隆（Julia Magaret Cameron[8]）的染色人像照，而後者是英國皇家攝影協會畫意派的攝影家。和這位英國象徵主義人像攝影家的作品類似，在每個影片中所有的女姓面孔，都有一種家族類似性，但此一家族所屬的時代和文化並非當代。愛麗斯・安德森神祕的虛構故事，其特色首先是這些女人或女孩的影像，她們的臉孔常是五官端正、沒有表情，像是帶有銳利外觀的嚴肅的面具。如同英國的象徵主義藝術家，愛麗斯・安德森經常與同類型的面孔為伍，而她自己的臉孔在其中也不會是陌生的。談到希區考克作品中的女人，尚―路易・謝弗（Jean-Louis Schaefer）曾注意到：「希區考克作品中的

這種肖像學有什麼作用？活生生的形象乃是其道理獲得伸張者；生病的、說謊的、貧血的形象會有段故事（貧血的形象比如沒有圖象的模特兒、和其真實模特兒相分離的孤兒般的形象），這是某種肖像療法或是對其畫作的精確性的檢驗確認。」[iv]這些話運用在愛麗斯・安德森身上非常適合……但我還會回來談希區考克……

　　有一個巧合因為十分有價值及有趣，因而不得不加以注意：愛麗斯・安德森本人有火焰般耀眼的豐厚長髮——她曾利用自身的縮小模型於其展廳裝置《戲偶大師》（*Puppet Master*）——她看起就像是依莉莎白・西達爾（Elizabeth Siddal[9]）的繼承人，而後者是畫家羅賽蒂（Dante Gabriel Rossetti[10]）的妻子及模特兒。還可以提到的是《受傷的比亞提斯》（*Beata Beatrice*），《聖杯》（*Holy Grail*），《虛榮的女人》（*Monna Vanna*），所有這些羅賽蒂畫中的女性都有同樣失神及受到永久惋惜的臉孔。這些很可能只是命定的巧合……不過我不太相信只是如此，但也反抗著太簡單的生平解釋：愛麗斯・安德森英國方面的家世背景[v]無疑也不是和以下的事態無關：她的影片中的敘事和人物與令人著迷的前拉裴爾畫派（*Confrérie préraphaélite*[11]）間的相近性，後者是十九世紀後半段的詩藝和繪畫運動。[vi]

　　溫柔少女，有著已被吻過的雙唇（*bocca baciata*）——此一

iv　　「希區考克與藝術」（*Hitchcock et l'art*）展覽目錄，龐畢度中心，2000。

v　　她的英國籍父親於其虛構故事中頗具癥候性地缺席。

vi　　包括Dante Gabriel Rossetti, James Collinson, John Everett Millais, William Holman Hunt, Edward Burne-Jones等人。

詞語來自羅賽蒂一張畫作的標題[12]，其人像面孔同時對照及結合頭髮的棕紅及雙唇的鮮紅——過度金黃的長髮允諾著奧菲莉亞般的閃亮動人、盛裝於玻璃棺材內的白雪公主，或是瑪麗安・史托克斯（Mariane Stokes[13]）所繪的表情夢幻，穿著鮮艷紅袍的梅麗桑德（Mélisande[14]），以玫瑰十字（Rose-Croix[15]）原則結合在一起的藝術家筆下棕髮的，表情冷傲如同斯芬克斯（sphinges[16]）的女人，以陷入沉思的女人靜思人生各階段：這些都是愛麗斯・安德森作品會令人想到的。她以一部時間短但格局大的影片來深入以上的憂鬱反思：《看到自己消失的女人》（*La Femme qui se vit disparaître*，8分鐘，2006）。梅特林克（Maurice Maeterlinck）對自己劇作的談論似乎是在評論此代表人一生三階段的《女人》（*Femme*），但也和《藍鬍子》（*Bluebeard*, 14分鐘）一片有關，後者是2007年她對培洛（Perrault[17]）《藍鬍子》（*La Barbe bleue*）故事的令人出乎意料的改編。他說：「比如說，在《瑪蓮公主》（*Princesse Maleine*[18]）中去除許多危險的幼稚是容易之事，這也包括一些無用的場景，和大部分重複的驚訝反應，它們使得人物覆蓋上有點失聰的夢遊者外表，持續地由痛苦的夢中被喚醒〔…〕此外，他們在聆聽和回應方面之所以缺乏迅速性乃是極度地受其心理及他們對世界像是受驚嚇者的意念所影響。」[vii]維多利亞時代英國在情慾方面帶有恥感的印記澆灌著愛麗斯・安德森的想像世界，並且邏輯地引導到「象徵主義大師」希區考克，其影片中

---

vii　Maurice Maeterlinck，《劇本全集》（*Théâtre complet*）「前言」，Slatkine, 1979.

濫權嚴刻，或甚至「精神出了問題」的母親縈繞不去。《吹氣不是遊玩》（*Souffler n'est pas jouer,* 14分鐘，2005）及《看到自己消失的女人》影片中的母親和丹弗女士（Miss Danvers[19]）有親緣關係──這兩部影片的片名也頗有希區考克味道[viii]──這位女士是《蝴蝶夢》（*Rebecca,* 1940）片中嫉妒心重又具威權心態，守護著過去的女管家，她就像是來自過去的維斯塔貞女（vestale）。如同奧斯卡・王爾德（Oscar Wilde）所說，這些真實的母親或扮演母職的女管家殺死了她們的所愛。

另一個命定巧合，以令人讚賞方式飾演丹弗女士的女演員乃是朱蒂絲・安德森（Judith Anderson）！姓氏形成了一個自有其律則的文本，脫離我們掌握……

在《藍鬍子》片中出現的畫像增強了具有惡意的附身現象，就像《蝴蝶夢》片中馬克斯・德・溫特（Max de Winter）具威脅性的先祖畫像。《吹氣不是遊玩》中的屋子或《看到自己消失的女人》中的高塔，其源起終究而言，同時既遠又近的是在曼德雷堡（Manderlay），那使瓊・芳登（Joan Fontaine）受困其中的監獄？……

從今開始，受當今藝術家承認並培養的影響來源，明顯如此：希區考克取代了畢卡索，而愛麗斯・安德森在維洛里斯（Vallauris[20]）的畢卡索美術館或尼斯（Nice）的夏卡爾美術館中展覽，也不缺乏具有某種等同性質的滋味……在其中，要懸掛於美術館展牆上的，涉及到在時間中完成的形式。由此一事實出

---

viii　*Une Femme disparaît* 乃是《失蹤貴婦》（*The Lady Vanishes*）的法文片名。

發，藝術家並不滿足於單純地把螢幕序列置放：她為參訪者提供了曲折的通道，以安排驚喜及產生節奏，而這不是作用於敘事本身之上，它們自有其敘述旋律線，而是一種有意涵的布置安排，以形成其於空間中的接續發現。展場布置和排片放映相似，以某種方式而言……

「所有我們所見的或出現於我們之前的只是夢中之夢」
——埃德加·愛倫·坡（Edgar Allan Poe）

愛麗斯·安德森的頭髮有天無節制地成長，入侵了美術館空間。這是以非常象徵主義風格來為作品簽名的方式，這不是透過

愛麗斯·安德森，《藍鬍子》，2007。

手，而是以頭髮不停增長同時是生與死的令人不安展現來作簽名。此一身體元素轉譯著美之空虛，它是身之波動，亦和繪畫工具與痕跡相等同：由提香（Titien[21]）到……查理・莫杭（Charles Maurin[22]）這位秘密的與受遺忘的法國象徵主義者，濃密長髮〔一直〕令畫家們和故事作者感到著迷。格林兄弟（Les frères Grimm[23]）──其童話故事《長髮姑娘》（Raiponce[24]）─受到愛麗斯・安德森的拜訪：壞女人的故事、有美德的女人的故事、和孕育力有關的故事、愛的故事、監獄和跳入空中的故事，這是受到一位女性藝術家在二十世紀初重拾以作己用的故事。

在故事中，濃密長髮和體毛是身上會變化的神秘物質[ix]，它們使人害怕亦使人憂傷：「任由妳沉重而濃黑的辮子長期嚙咬。當我輕咬妳具有彈性的秀髮，我感覺像是吃進了回憶」，波特萊爾如此說道。藍鬍子也逃脫不了愛麗斯・安德森對於文學的大量胃口，而她利用此一機會將妻子的收集女性化，並將他變形為一位深染藍色的女吸血鬼，知道如何收藏嬌美的男生。這是因為如同所有真正懂得故事藝術的愛好者，愛麗斯・安德森把它們混合在一起，以組合出未曾面世的新鮮版本：總之是把故事當作是超文本（hyper-texte）……

---

ix 由文藝復興到浪漫主義的藝術，由提香到杜象、曼雷、馬格利特及普遍而言的超現實主義。

# 您剛提到「童年」？

　　我應可以多寫一些愛麗斯‧安德森對於她自己的複製的偏愛，以顯示這不是一般的自戀，而一種為了思考現實的維度和幻覺的有意選擇：娃娃如同人類的模型，而繪畫和雕塑也是同樣，它們邀人反思。

　　濫用親權的父母親對小孩要求過多，對於這些小孩有溫柔的慈悲（《吹氣不是遊玩》），以靈巧地使用光的方式來服務於玩具的布景和幽默感（《里斯維爾的白痴》（*L'Idiote de Lisseville*，8分鐘，2005），而我們必須小心於這些玩具的靜止特質，對一個不存在的權威的懷念之情，銘記著小女孩的命運，她們較屬於艾密莉‧狄金遜（Emily Dickinson[25]），而不是塞古爾女伯爵（la Comtesse de Ségur[26]）的世界，在所有這些的後面，隱藏著一位女藝術家。她自我隱藏，但她也自我投射，就像一位童話中的女巨人。她的濃密長髮展開來，像是鮮紅色的網絡集束，一條「紅線」，一條亞莉安（Ariane[27]）的長線，引導著參訪者，而他因為遇到如此多的令人不安及無邪的顯現而倍感驚訝，就在一座莊嚴的美術館如同迷宮般的廊道中，而那是總有些魔幻感的現代城堡，在其中藝術家們嘗試著重新發明藝術的童年……

愛麗斯・安德森（Alice Anderson[27]），《封入牆中的女人》（*Emmurée*），國立夏卡爾美術館（Musée national Marc Chagall），尼斯，2008（DR）。

## 譯註

1 法國─英國藝術家，曾在巴黎和倫敦金史密斯學院學習美術，目前在倫敦生活和工作（1972 －）。

2 英國電影導演，以其為漢莫公司拍攝的作品而聞名（1904 － 1980）。

3 美國電影導演（1902 － 1981），奧斯卡最佳導演獎提名紀錄保持者，總共提名12次，得獎3次。

4 美國知名電影導演、製片人和劇作家（1935 －），曾執導知名的恐怖片《大法師》（*The Exorcist*, 1973）。

5 加拿大藝術家（1949 －），創作形式包括攝影、影片、音樂、表演及繪畫。

6 英國作家、數學家、邏輯學家、攝影家（1832 － 1898），以兒童文學作品《愛麗絲夢遊仙境》與其續集《愛麗絲鏡中奇遇》而聞名於世。

7 Hans Christian Andersen（1805 － 1875），丹麥作家，以其童話故事最聞名於後世。

8 英國女攝影家（1815 － 1879），被視十九世紀最重要的肖像攝影家之一，以柔焦為其風格特色。

9 英國藝術家，詩人和許多藝術家的模特兒（1829 － 1862），尤其是其畫家丈夫羅塞蒂。

10 英國畫家、詩人、插圖畫家和翻譯家，前拉斐爾派的創始人之一（1828 － 1882）。

11 前拉斐爾派（Pre-Raphaelite Brotherhood），又譯為前拉斐爾兄弟會，為1848年開始的藝術團體及藝術運動，由三名年輕的英國畫家所發起，包括米萊、羅塞蒂及亨特。他們主張回歸到十五世紀義大利文藝復興初期的，畫出具有大量細節、運用強烈色彩的畫風。

12 羅賽蒂此畫原題名為義大利文，完成於1859年，這是他所畫的第一張女性單人畫像。

13 奧地利畫家（1855 － 1927），與她在阿凡橋（Pont-Aven）遇見的風景畫家阿德里安·斯科特·史托克斯（Adrian Scott Stokes）結婚後，定居於英國。史托克斯被認為是維多利亞時代英國最重要的女性藝術家之一。

14 此畫由史托克斯於1895 － 1898年間以蛋彩繪於帆布上。畫題取材自比利時作家梅特林克（Maurice Maeterlinck）劇本《佩里亞斯與梅麗桑德》（*Pelléas and Mélisande*）。

15 中世紀末期的一個歐洲秘傳教團，以玫瑰和十字為其象徵。

16 獅身人面並具鷹翼的神話生物，在希臘神話中具有女性的頭，並會殺

死無法回答其謎語者。

17　Charles Perrault（1628－1703）為法國十七世紀知名作家，尤以其晚年的童話故事集（1697）聞名。

18　梅特林克的第一部劇本（1889），由格林兄弟的「女僕馬倫」（Maid Maleen）改編。

19　在《蝴蝶夢》片中她是曼德雷莊園中諸僕人之首，曾服侍過去的女主人蕾貝卡。在影片中由朱蒂絲‧安德森因飾演此一角色，獲得奧斯卡金像獎最佳女配角提名。

20　位於法國濱海阿爾卑斯省南部的市鎮。畢卡索曾於1948至1955年間居於此居住創作。

21　義大利威尼斯畫派大師（1488－1576），尤其擅長人像。

22　法國畫家及版畫家（1956－1914）。

23　格林兄弟為德國語言學家，以收集德語童話故事聞名（兄Jacob 1785－1863, 弟Wilhelm 1786－1859）。

24　《長髮姑娘》，又譯《萵苣姑娘》、《長髮公主》，是一部格林兄弟蒐集的德國童話。這段廣為人知的童話故事，其場景也曾被許多動畫及喜劇廣泛使用。其中最著名的台詞是：「長髮姑娘，長髮姑娘，放下你的長髮。」

25　美國抒情詩人（1830－1886），以隱居生活和獨特的個人風格著稱，被視為十九世紀美國領導性的重要詩人。

26　原籍俄羅斯的十九世紀法國女文人（1799－1874）。

27　希臘神話中克里特島國王米諾斯（Minos）之女，曾提供提修斯一綑長線作為破解迷宮之法。

# 14

## 頭髮與捕捉

費南・克諾普夫（Fernand Khnopf），〈布魯日之死〉（Bruges-
la-Morte）局部，1892。

我將不會嘗試達成一個秩序井然的綜合。我將任由回憶依理念間的聯想律則回歸，也依類比中的命定性回歸，而這將是介於文學、繪畫和電影之間的暗示。

　　頭髮參與一種可能的戀物癖固置嗎？對某些人這是不證自明的⋯⋯但這裡涉及的真的是戀物癖？戀物癖不是需要有一個或多個配件（accessoire），但頭髮是個配件嗎？當所涉及的是肯認它的美，那麼它不便是嚴格意義下的一個配件。它屬於身體，它是身體的一個向度，而其密度可以變化。

## 雲朵

　　在他的一篇題名〈瓶中信〉的《奇異故事》（*Histoires extraordinaires*）中，艾德加・坡（Edgar Poe[1]）有種典型的說法來形容其中一位夢一般船隻的船長：「他的灰白頭髮乃是過往的檔案。」在法國電影館主辦的「金髮／棕髮」（*Blonde/Brune*）展

覽[i]中，我受邀進行的，比較是去作夢，而不是作理論，這個主題所產生，精確地說，乃是一些回憶。

在一個以希區考克影片與（主要是十九、二十世紀）繪畫的命定吻合的展覽[ii]中，我曾致力以繪畫參照來展開希區考克對毛髮的執念：包括孟克（Munch）、弗亞（Vuillard[2]）、克諾普夫（Khnopff[3]）、瑪格利特、曼雷⋯⋯是的，很明顯地，頭髮擁有引起回憶的力量，而且我很高興地能由我那時停下的地方重新開始⋯⋯

我首先想到像是雲朵般的頭髮，因為有個特定的影像由記憶回返，它由一位畫家在二十世紀初所創發，而我曾藉用他一些前希區考克式的視覺母題：創造它的人是比利時畫家萊昂・史皮利亞（Léon Spilliaert[4]），一般將他視為介於象徵主義、表現主義之間，甚至也將他視為一位超現實主義的前行者。1902年，他以墨汁和水彩混合，在紙上畫出一個延伸的側影，而人物拖曳一頭濃密黑髮。這是件小尺寸的作品，但因其表現而顯得氣勢非凡，其題名為《雲朵》（*Nuage*）⋯⋯

無疑問地，我最近對雲朵的執念[iii]在此有其作用。頭髮如同雲朵，都有將目光引向再現深處的特質。雲朵有時在隱喻中成為「天空中的秀髮」⋯⋯頭髮和雲朵相同似，除非它被特定髮型固定下來，依巴舍拉（Gaston Bachelard[5]）的說法，屬於一種「運

---

i　展期由2010年10月6日至2011年1月16日。

ii　「希區考克：命定吻合」（Alfred Hitchcock, *Coïncidences fatales*），龐畢度中心，2001年6月6日至9月24日。

iii　〔巴依尼著〕《雲的吸引力》（*L'Attrait des nuages*），Yellow Now, 2010.

動的想像」。

在電影中，頭髮和雲朵一樣都是受到空氣的偶然運動影響，而頭髮更要加上身體的擾動所產生的影響。波特萊爾不是曾經慾求一頭動態的秀髮，其移動像是「空中的一張手帕」？

當頭髮受編織所限制──一條辮子──波特萊爾仍對其向上的運動如此說：「強大的辮子，請作長浪將我舉起」。裸露的頸背，像是具陽氣的訊號，都是長久以來令人不安的效果。

電影中形象的聯結力量總是令我看得目瞪口呆。有天，一面讀著《惡之華》（*Fleurs du mal*）[6]中的詩句，我在靈光一閃中重

杜甫仁科（Alexandre Dovjenko），《土地》（*La Terre*），1930。

費南・克諾普夫（Fernand Khnopf），〈布魯日之死〉（Bruges-la-Morte），1892。

新看到一個同時是情慾和絕望的激動景象，它來自杜甫仁科（Dovjenko）的《土地》（*La Terre*[7]）一片，此片持續以其大膽無畏使我印象深刻。一個女人，她的裸身轉譯出肉慾放縱及孕育力，奮力縱身向上，懇求其愛人的歸來，使人想到誘拐劫持（enlèvement），就是科雷吉歐（Corrège[8]）所畫的艾歐（Io[9]）為朱彼特劫持，畫中抱住半女神腰部的粗厚手掌乃是由雲朵構成的……〔影片中〕她投身於床上接著又撲向窗戶，哭喊著不在的愛人，頭上有條沉重的辮子，洩露了她受限制的能量，而那也是一個可被握住的裝飾。「托克托克／請進玄關日光正低沉／陰影中的小燈乃是個熟金色珠寶／在掛鈎上以辮子懸起您們的頭／接近夜色的天空泛著針的微光」，阿波里奈爾（Appolinaire[10]）如此

歌唱著。iv

## 以頭髮作成的樓梯

如果說那些貪戀凡人之愛的眾神們不會不屑於此一粗暴和宰制性的攫取，相反地，象徵主義中的女主角們，被監禁著又狂戀其愛人，利用她們的頭髮重新和其愛人相聚。格林兄弟有個童話故事將女性慾望以令人驚恐的戲劇方式展現，其慾望目標乃是要吸引愛人、和他重聚，而且無疑地要將其補捉。《長髮姑娘》（*Raiponce*）述說一個迷人的反方向逃離故事：

> 「數年之後，出現了一位國王的兒子，他騎馬進入森林，在塔樓附近聽到歌聲，歌聲如此令人讚歎，他便停下來聽。那是長髮姑娘因為孤單，以其美妙聲音唱歌排遣。王子想要上去接近她卻找不到塔樓的門。他調轉馬頭回家；但歌聲如此深刻地攪擾並感動了他的心，他沒有一天不騎馬去森林裡，回到塔樓聆聽。有一天，他躲在樹後，看到一位巫婆出現，她在窗底下叫喚：
>
> 長髮姑娘，長髮姑娘，為我把妳的頭髮放下來。
>
> 於是長髮姑娘把她的頭髮放下來，巫婆攀上塔去。「如果這便是上樓的樓梯，我也要試一試」，他對自己這麼說；第二天，天色漸暗時，他來到塔樓下，叫喚著：

---

iv　阿波里奈爾（Apollinaire），《酒精》（*Alcool*）。

長髮姑娘，長髮姑娘，為我把妳的頭髮放下來。

髮辮放了下來，王子馬上攀上塔去。」

## 勢態洶湧

下面這些段落回響著梅麗桑德執著不去的相思病：

「佩里亞斯：哦！哦！梅麗桑德！哦！妳真美！妳如此地美！俯下身來，俯下身來！讓我可以更靠近妳。

梅麗桑德：我已不能更靠近你。我身體已彎得不能再彎了。

佩里亞斯：我不能更往上了……

梅麗桑德：在這邊，在這邊，我不能俯身更多了。

佩里亞斯：我的嘴唇不能碰到妳的手！

梅麗桑德：我不能彎得更多了。我差一點要掉了下去。喔！喔！我的頭髮掉到塔樓下方（她彎身的樣子使她的頭髮突然翻了過來，淹沒了佩里亞斯。）

佩里亞斯：哦！哦！這是什麼？妳的頭髮，妳的頭髮落到我這邊來！妳所有的頭髮，梅麗桑德，妳所有的頭髮都由塔上掉落下來！我將它們握在手上，放在口中，放在臂彎裡，圍繞著我的脖子。今天晚上我不會再打開雙手。

梅麗桑德：放開我！放開我！你會使我跌下去。

佩里亞斯：不，不，不！我從來沒看過像妳的那樣的頭

髮，梅麗桑德。妳看，妳看，妳看，它們由那麼高的地方垂下來，而且它們把我整個淹沒了，一直到心口；它們是這麼地輕柔，仿佛是由天上垂下來。我不再能透過妳的頭髮看到天空。妳看到了，妳看到了？我的雙手沒法再握住它們；它們一直延伸到柳樹枝條上。它們像是小鳥一樣在我手中活躍著，而且它們喜歡我，它們喜歡我更勝於妳。

〔…〕我把它們纏繞，我把它們纏繞在柳樹枝條上。妳不能離開了。看、看、我吻著妳的頭髮……我不會在妳的頭髮之中覺得不舒服……妳聽到我沿著妳的頭髮獻吻？它們會沿著頭髮上升。每一根都應該帶到妳那邊。妳看，妳看，我可以打開雙手了。我雙手空了下來，而妳不能再拋下我。」v

如果我又再一次臣服於形象之間的交互感染，和視覺母題在記憶中的遷移，我想到的是阿藍‧拉德（Alan Ladd[11]）所飾人物在斯圖亞特‧海斯勒（Stuart Heisler[12]）執導的《玻璃鑰匙》（*La Clé de verre*）片中所遭遇到的被捕捉景況。維若妮卡‧蕾克（Veronica Lake[13]）秀髮的出現給了我罕有匹敵的深刻印象。就像是佩里亞斯所歌頌的，她閃閃發光的金色秀髮，淹沒、如瀑布落下、洶湧而來、最後化為肩膀上的微小波動，而這位女演員正好有個理想姓氏：蕾克（Lake）〔本意為「湖」〕。

這位女演員的目光由其微笑半為遮掩，訴說著致命吸引力，

v　梅特林克（Maurice Maeterlinck），《佩里亞斯與梅麗桑德》（*Pelléas et Mélisande*），1892。

又同時弔詭地帶著取笑意味，堅定地看著這位因為身材矮小而成為傳奇的男演員。她意志堅定地刻意要誘惑及征服他，利用的是眼光中透露出的幽默，結合一頭閃亮的秀髮，而這使我難以抵抗地想起瑪格利特筆下的一個形象，它有時被稱為《強暴》（Le Viol）。在這幅畫中，女性的裸身組成了面孔：雙乳成為眼睛，肚臍是鼻子而性器官則是嘴吧，如此幽默與頭髮相結合，形成了對性的獵奪一種獨特的形象化。

在象徵主義和表現主義繪畫中，經常出現具有獵奪性格的頭髮意象：孟克筆下的《聖母像》（Madone），畫中人物的頭髮像是波浪一樣侵佔空間，同一畫家筆下的女吸血鬼，她們將頭髮和其地獄般的誘惑策略相混合。高達在其《電影史（複數）》則將德萊葉（Dreyer[14]）《神怒之日》（Die Irael）片中的女吸血鬼和莉泰‧海華絲（Rita Hayworth[15]）在《姬黛》（Gilda）片中大量而濃密的美髮以疊影呈現。

## 附身

是的，頭髮會產生附身的作用。希區考克片中女主角的髮髻已經成了老生常談。以附身作用而言，我曾迷惑於莫泊桑（Maupassant[16]）一部短篇小說《頭髮》（La Chevalure）。當我在舊貨市場散步時，曾有好多次想起小說中這位人物的不幸奇遇，他在剛買來的櫥櫃抽屜深處找到一撮被遺忘的頭髮。他的病態執念在莫泊桑筆下以令人讚佩的直接筆風得到重構：

「這些頭髮留在這裡不是有點奇怪嗎，它們從其中長出的身體卻沒有一丁點留下來？它們在我指尖流動而下、以一種獨特，已死者的撫摸方式搔癢我的皮膚。〔…〕我把它們放在兩手上，長長久久，於是它們讓我覺得好像是在搏動，好像有些屬於靈魂的東西藏在裡面。〔…〕我一回到家，就必須看看它，並且用手撫觸。我用鑰匙打開櫃門的時候，它呻吟了一聲，好像是打開戀人的門，因我手上及心中都有一種需要，它模糊、獨特、持續、和肉慾有關，必須要把手指放進這些死去頭髮形成的小溪之中。之後，當我撫摸它們之後，關上櫃門，我總是覺得，它就是個活生生的生物，隱身其中，像是個囚犯；我可以感覺得到它，於是又想要它了；我又有拿著它的絕對需要，撫弄它，因為接觸它陷入病態的緊張，而那接觸是冷冽、滑動、刺人、使人發狂又可口。〔…〕我和它關門獨處，感覺它在我皮膚上，將我的嘴唇深埋其中、吻它、咬它。我將它圍繞在我臉上，喝下它，把雙眼淹沒於其中金色波動之中，並透過它去看那金黃的光線。〔…〕有天晚上，我突然醒來，覺得我不是單獨一人在房間裡。然而，我那時的確是孤單一人。我無法再入睡，因為睡不著而發熱，起身撫觸這些頭髮。它和平時一樣柔軟，更多了些生氣。死者會還魂？我用吻加熱它，使我自己幸福地快要昏過去；於是我把它帶到床上將它壓在嘴唇上躺下，就像是一位我們將要佔有的情婦。〔…〕是的，我看到她，我抱著她，佔有了她，就像是她仍活著的時候一樣，高大、金

髮、飽滿、乳房冷冽、腰像是豎琴的樣子彎曲；我的撫摸順著此一神聖的曲線，由脖子直到雙腳，把所有的肉體的曲線走遍。」

和身體分離的頭髮在莫泊桑筆下獲得了物神的地位。由這撮頭髮，回返的是一整個女人。

這部短篇小說有非凡的力量，暗示親密的擁吻，並且以文學的力量使人看到、感覺到一種衝動、執念和附身纏繞。

附身⋯⋯我常常用「循環播放」的方式看著舒淇在《千禧曼波》（2001）一段夜景裡，一頭黑色長髮飄逸地上下擺動，侯孝賢用慢動作拍攝，並使她轉身回看鏡頭，像是要給鏡頭一種迷人的夜間跟蹤慾望。舒淇使我想到的形象是一位當代都會中的「無情美麗女子」（belle dame sans merci），一位具有迷人魅力的美麗女子，但要求不斷地被愛，如同濟慈（John Keats[17]）所吟唱的：

「我在草地上遇到一位女士，
非常美，她是仙子之女，
長長秀髮、腳步輕盈，
野性的雙眸」[vi]

---

vi　濟慈（John Keats），《英國浪漫主義者》（*Les Romantiques anglaise*），Desclée de Brouwer, 1955, p. 883.

然而侯孝賢的仙子卻是許多惡事的受害者，她帶夜色的秀髮無法保護她，就像是童話故事中脆弱的少女沉浸於其髮鬈形成的小河。

## 過道

身體雖然裝飾有此一部分，卻不是那麼經常地給出自己自足的形象化事件。

艾森斯坦（Eisenstein[18]）擁有無邊的文化素養，允許他到處借用，他曾為電影史提供了一個前所未見由頭髮構成的寓意影像。在《十月》（*Octobre*, 1928）這部影片中，當反抗已遍布全城，可移動的橋面被升起，將城區分離，阻礙革命的傳播。艾森斯坦花了長段時間於一個被打倒的女人身上，她的頭髮流淌在分開的兩座橋面之間，橋面漸漸升起，直到它被完全吞沒為止。然而，此一無止盡的保留停駐、莊嚴的延遲、橋面重複的開啟才特別使得頭髮的流淌得到正當理由。此一有催眠力量的時間擴張，具有一種擾動人心的虐待狂性質，在此之外，我想到一幅曼雷的素描，它將女人的長髮和橋面及流水緊密地結合在一起。

艾森斯坦讀過《布魯日之死》（*Bruges-la-Morte*）嗎？這故事和史詩及意識型態的意志相距太遠，但由克諾普夫到瑪格利特，它曾經給予許多繪畫及插畫創作靈感。羅德巴赫（Georges Rodenbach）在布魯日城中交織的運河中追尋的是一位消失的女人，她的頭髮和波浪中的漩渦絞纏在一起。是的，頭髮和水之間有一種詩意及形式上的依賴關係：潘多拉（由艾娃·嘉納（Ava

Gardner）飾演）和亨德立克・凡・德・奇（Hendrick van der Zee）所代表的傳奇性「漂泊荷蘭人」（由詹姆士・梅遜（James Mason）飾演）相聚時，她由水中出來，臉孔的輪廓為其油亮黑髮所圍繞，預表著她畫像形上氣質的臉相[19]。這是象徵主義的代表性手法，它常和西達爾（Elisabeth Sidall）相隨，這位羅塞蒂的俄國籍妻子，在和他相遇之前，其有超卓之美的細毛頭髮就已經為畫家多次想像，之後也不斷地為其所描繪。

## 敘述中的金髮和棕髮女子

在所有的藝術和影像種類中，有許多都提出金髮／棕髮的對立組，它在刻板印象之中刻畫如此之深，並連繫於不同道德價值的對抗。我不會停留於此髮色明暗的對比，只提出這包括穆腦（Murnau[20]）《黎明》（*L'Aurore*, 1927）片中金髮的珍內（Janet）及棕髮的瑪格麗特（Margaret））、霍克斯（Hawks[21]）《紳士愛美人》（*Gentlemen Prefer Blondes*, 1953）中金髮的瑪麗蓮（Marilyn）及棕髮的珍（Jane）、安東尼奧尼《情事》（1960）一片中金髮的莫妮卡（Monica）和棕髮的李（Lea）和林區[22]（《穆荷蘭大道》（*Mulholland Drive*, 2001）片中金髮的娜歐蜜（Naomi）和棕髮的蘿拉（Laura）。我只提出這四部電影，以註記此一設置在電影各個時期都是持續存在的：默片、古典、現代、「後現代」。這個對立組具有頑強漫長的生命。在它之下是一個善與惡對抗的圖式。但電影作者會侵蝕此一老生長談，變化髮色／倫理價值之間的關係。

藝術家特有的能力便是能使得大家原以為不證自明的事物產生動搖。以下只用一個例來說明：伊索德（Isolde）的金髮。圖像學的成規很少受到轉變，甚至在電影藝術中也是如此，雖然它有越界的傾向。尚‧德拉努瓦（Jean Delannoy）在馬德琳‧索隆（Madeleine Sologne）身上固定化了某種確定版本的金髮形象，從此它便附著在此人物身上。然而，在《鄰家女人》（*La Femme d'à côté*, 1981）這部影片中，雖然主題是將此中世紀故事[23]作遙遠的變奏，卻是有一頭濃密棕髮的芬妮‧亞當（Fanny Ardant[24]）在片中為楚浮最美的一部影片燃燒鏡頭。

## 實驗電影中的濃密鬈髮

不間斷的夢境，引領至一個混合著詩、畫和影片的大陸：實驗電影，這是個幾乎不為人知的大陸，隱藏著最不平凡的妄想，使得頭髮不再受敘述的奴役。1940年代初，有位出生於俄羅斯的美國女性電影創作者，乃是前衛藝術中最令人著迷的人物之一：瑪雅‧黛倫（Maya Deren[25]）。她執導了五或六部影片，其中前兩部，《午後的羅網》（*Meshes of the Afternoon*, 1943）及《陸地上》（*At Land*, 1944）都是對於野性頭髮令人難忘的視覺謳歌。這兩部影片都由電影作者親自演出，而她圓潤飽滿的優雅臉龐為一頭深色且大量捲曲的頭髮所圍繞，並且一直為風吹動。第一部影片中有個花園及別墅，神秘地空了下來，第二部影片中則出現海，它們是抽象的布景，仿佛是發明來給舞蹈中的電影作者狂亂地快步穿越的。水和風在這位藝術家不聽話的頭髮中輪替出現，而她對抗

自然元素就像是在對抗社會成規：

　　「我知道妳的頭髮去向何處嗎

　　它們像是起波紋的海一樣微捲著

　　我知道妳的頭髮去向何處嗎

　　而妳的手像是秋天落葉

　　為我們的告白鋪滿。」[vii]

## 譯註

1　即美國十九世紀作家愛倫・坡，全名為 Edgar Allan Poe。

2　法國畫家，納比派成員（1868－1940）。其作品多為肖像畫及室內景象。

3　比利時象徵主義畫家（1858－1921）。

4　比利時象徵主義畫家（1881－1946）。

5　法國哲學家（1884－1962），探討科學、詩、教育和時間哲學。

6　法國詩人波特萊爾詩集，出版於1857年，於1861年及1867年增訂再版。

7　杜甫仁科於1930年拍攝的蘇聯默片。這部電影涉及 "第一個五年計劃" 下的富農土地所有者的集體化進程和其中產生的對抗。這是杜甫仁科的《烏克蘭三部曲》中的第三部電影。

8　Antonio Allegri da Correggio，在法文中稱其為 Le Corrège（約1489－1534），義大利文藝復興大畫家之一，屬於帕爾馬畫派。

9　希臘神話中宙斯的凡間愛人之一。

10　Guillaume Apollinaire（1880－1918）為法國詩人及藝評家，被視為二十世紀初最重要的詩人之一，並且為立體主義的護衛者及超現實主義的前驅。

11　美國電影演員及製作人（1913－1964），活躍於1940－50年代，特別是黑色電影及西部片。身高為168公分。

---

vii　阿波里奈爾（Apollinaire），《酒精》（*Alcool*）。

12 美國電影電視導演（1896－1979）。

13 美國著名電影女明星（1922－1973）演員，活躍於1940年代，是第一位依靠髮型成名的演員，她在1940年代初期紅透半邊天，但事業在三十歲時隨髮型改變而下滑。

14 Carl Theodor Dreyer（1889－1968），丹麥著名電影導演。

15 美國著名電影女明星（1918－1987），二十世紀四〇年代紅極一時的性感偶像。

16 Guy de Maupassant（1850－1893），法國十九世紀知名作家，主要書寫短篇小說

17 英國浪主義詩人（1795－1821），與拜倫和雪萊齊名。

18 Sergei Eisenstein（1898－1948）蘇聯電影導演及電影理論家，蒙太奇理論的前驅者及實踐者。

19 在《潘多拉與漂泊荷蘭人》（*Pandora and the Flying Dutchman*, 1951）這部英國製作的影片中，由艾娃・嘉納與詹姆士・梅遜飾演其中的主角。

20 Friedrich Wilhelm Murnau（1888－1931），德國表現主義電影大師。

21 Howard Hawks（1896－26, 1977）美國電影好萊塢古典時期重要導演。

22 David Lynch（1946－）美國電影導演及視覺藝術家。

23 本片被視為中世紀凱爾特傳說《崔斯坦與伊索德》（Tristan et Yseut）的現代改編。

24 法國女演員（1949－），不僅主演電影獲得許多獎項，亦在電視及劇場有耀眼的表現，曾為導演楚浮的戀人，並和他生有一女。

25 出生於烏克蘭的美國實驗電影導演（1917－1961），本身亦為編舞家及舞蹈家。

# 抗拒電影

艾森斯坦，《恐怖的伊凡》（*Ivan the Terrible*），1944。

巴特（Barthes）少數直接寫電影的一個文本有個具徵兆性的標題：「走出電影院」（En sortant du cinéma）……

　　巴特和電影之間的關係的確是既間接又矛盾的。然而，他對此一主題所作的許多發言——訪談、為特定場合寫的文章、授課——卻對電影影像理論產生強大影響。

　　即使他抗拒電影，但他於1978年在瑟里西（Cerisy[1]）的研討會[i]中肯定地說，他在圖像方面的戀物癖在於黑眼框及被照明的事物……在當場，他的許多仰慕者包括了電影愛好者，也包括我本人，皆立刻想到那麼此一戀物癖應用在第七藝術上實在太理想了！於是，當我在研討會後來出版的論文集中讀到，他堅定地指出他比較喜愛劇場更勝於電影，我秘密地覺得失望；他的理由是演員身體在劇場中更會令人產生慾望也更接近。最後，給了我的期望致命一擊的，乃是巴特在《明室》（La Chambre Claire）書中

---

i　　參考「以羅蘭・巴特為前文本」（Prétexte Roland Barthes），《瑟里西研討會》（Colloque de Cerisy），Paris, UGE, 1978.

確定地說他之所以喜愛攝影是因為「反對」電影……

他接受《電影筆記》早期的訪談[ii]中，有一個是1963年由希維特（Jacques Rivettes[2]）和德拉黑（Michel Delahaye[3]）所作的，在其中他自白很少進電影院，但也不省略理論性的謙遜，說明那只是「對我來說」，目的是在暗示說對他而言，電影是完全一種投射性的事物。不過，對我來說，1966年他在《傳播》（*Comminucations*）期刊中出版的一個文本[iii]，推擠了影片詮釋的慣常作業。這篇「敘事結構分析導論」將會刺穿電影評論的裝甲。同一年，在同份期刊中，朋贊尼（*Panzani*）品牌通心粉作為廣告研究的對象成為使得電影文本走上歧路（*dévoyer*）而不是加以摧毀（*détruire*）的藉口，而這是根據他在《薩德、傅利葉、羅耀拉》（*Sade, Fourier, Loyola*）一書裡所作的區分。

1980年2月，巴特在《攝影家》（*Le Photographe*）期刊出版的一份訪談中，以《明室》的出版作為契機，再次說：「我觀察到我和攝影有一個正面的關係〔…〕相對地，和電影之間的關係是困難和抗拒的（*résistant*）。」[iv]他為了使人理解此一抗拒所作的解釋之一乃是他賦與電影的一種原始錯誤：作為一種類比

---

ii 巴特，「論電影」（Sur le cinéma），希維特（Jacques Rivettes）和德拉黑（Michel Delahaye）訪談整理，《電影筆記》，147期，1963年9月，收錄於〔巴特〕《作品全集》（*Oeuvres complètes*），巴黎，Seuil, 1993, 卷一，p. 1154-1162.

iii 同上，「敘事結構分析導論」（Introduction à l'analyse structurale des récits），《傳播》（*Communications*），第8期，1966年11月，收錄於〔巴特〕《作品全集》（*Oeuvres complètes*），巴黎，Seuil, 1994, 卷二，p. 74-103.

iv 同上，「論攝影」，《攝影家》（*Le Photographe*），1980年2月，收錄於〔巴特〕《作品全集》（*Oeuvres complètes*），巴黎，Seuil, 1995, 卷三，p. 1239.

（analogique）現實的表達方式。這是他在記號學和意識型態方面的一種持續的執念式堅持：巴特對於會黏著的、吸附的、粘手的事物，有一種來自倫理和美學的拒斥……由《神話學》到《戀人絮語》，都可以看到對於滑動者的正面評價。除了可以將之理解為愛美紳士式的優雅（élégance dandyste）之外，事實上這和寫實主義的問題有關：「在藝術上，我不是寫實主義擁護者」[v]，他在《攝影家》訪談中點出這一點。

　　這是因為，巴特對於電影的催眠性質的另類選項如下：「我必須在故事之中（對和真實相似的信念（le vraisemblable））要求如此，但我也必須在**他處**（ailleurs）：一個稍微脫離現實的想像界，就像一位小心翼翼的、有意識的、有組織的，簡言之**難變通**的（difficile）戀物癖者，這便是我對影片的要求，也是我要去尋找它的情境。」[vi]為了超越此矛盾，巴特以戀人的距離作為模範，這是一種雙重的迷戀，它有兩個側面，一是自戀的，來自電影虛構故事的鏡面反射式的特質，另一個是戀物的，以陰暗影廳作為其儀式性玩物——這兩個側面相對立又相回應：『為了產生距離，「由粘貼中脫離」，我用一個情境來使得一個「關係」變得複雜。』[vii]

　　巴特將如何評價錄像裝置藝術家的提案呢，他們今天正是以

v　　同上。

vi　　巴特，「走出電影院」（En sortant du cinéma），《傳播》（Communications），第23期，1975年，收錄於〔巴特〕《作品全集》（Oeuvres complètes），卷三，p. 258.

vii　　同上。

一個情境使得一項關係變得複雜,其方式是在美術館展牆上投映動態影像,並且不會捕捉觀者,後者仍是自由地組織其參觀動線?

　　在他和希維特與德拉黑所作的訪談中,巴特強調電影符徵的換喻性(métonymique)及貼近性特質,並且以此方式初步展開他對電影藝術主要的理論工作之一,而1970年出版於《電影筆記》中的「第三種意義」(le Troisième sens),以艾森斯坦《恐怖的伊凡》(*Ivan le Terrible*)(1944)數幀靜照作為分析對象,後來成為傳奇。viii

　　我對此文保留的記憶是詩意性質超過理論性質,並且為他準備後來攝影提供給他描寫另一個同樣有名的刺點(*punctum*)的

艾森斯坦,《恐怖的伊凡》,1944。

viii　巴特,「第三種意義」(le Troisième sens),《電影筆記》,222期,1970年7月,收錄於〔巴特〕《作品全集》(*Oeuvres complètes*),卷二,p. 867-884.

機會。「第三種意義」震撼了一部分的電影愛好者，他們亟想更新影片的分析。實際上這的確是份基要的文本，它轉譯出我名之為巴特當時的「符徵的折磨」（tourment du signifiant）。換句話說，我覺得巴特嘗試在一個電影的鏡頭中抽離出某種只屬於形式的事物（鈍意（le sens obtus）），雖然在同一個鏡頭中，仍有一個重疊而朝向內容的事物（顯意（le sens obvie））。這裡涉及的是一個意義的構造之處（le lieu de la significance）——今天我會將之稱為「可形象化性質」（figurabilité）——它排除重新落入（rechute）戲劇性劇情。對巴特而言，這樣的作業預設著他對影片施行一種暴力，停止它在物質面和故事進展面的開展，並在靜照不可回復的換喻中植入一個隱喻性的停頓卡槽（un cran d'arrêt），一種影像暫停：「在電影中我加諸於影像的是什麼？——我不相信〔有什麼〕；我沒有時間：在銀幕前，我不能自由地閉上眼睛；不然，當我重新張開眼睛，我不會找到同樣的影像；我被迫接受一種持續的貪婪吞噬；其中有一大群其它的性質，但並沒有沉思性（pensivité）；這是為何我對影片靜照感到興趣」[ix]，他後來在《明室》一書中如此為自己解釋。虛構故事的是水平及換喻的，它的阻塞（blocage），強力地帶來另一種時間性，它既不是和故事發展有關，也不是夢境式的，而是垂直的和隱喻性的，在某些影片靜照中標定一些補充性元素的漫流，以之對抗電影作者和其編劇法的敘述及再現意志。這裡涉及的是巴特

---

ix　巴特，《明室：攝影筆記》（*La Chambre Claire. Notes sur la photographie*），Cahiers du cinéma-Gallimard-Seuil, 1980, 收錄於〔巴特〕《作品全集》（*Oeuvres complètes*），卷三，p. 1147.

如何可以由選擇的方式「閱讀一部電影」，指出在形象化過程中令他不安的某些特徵（traits troublants），而這也能反過來解釋為何影片為了像是指向他，強力掌握他（le *poigne*），並使他逃離視覺的吞噬性，因而能進行思考。這些特徵，這些第三意義，乃是像啟示一樣顯示出來（se révélaient），而且不會相互延續。我常常在想像巴特使用錄放影機看影片時可能會有樂趣，他可以操作影片的造形元素——使用「停格」產生靜止的影像——不過1980年家用型錄放影機尚未普及。

　　對於巴特而言，因為艾森斯坦鏡頭特有的造形性，他也是一位「形象友人」(ami figural)（就像德茲所說的「哲學友人」），可協助他深化在影像中令他感興趣的事物，比如說在再現與不可再現者之間的關係，後者是「不切題及無法形容的」，就像他在《戀人絮語》中所說的⋯⋯他對薩德（Sade[4]）的熱情緣自於此，但這也是為何他對巴索里尼對《索多瑪一百二十天》（*Salò*）的改編持保留態度：「薩德無論如何是無法形象化的。就好像不存在任何薩德的畫像（除了虛構的之外），薩德的世界也無法以形象來處理：它〔⋯〕完全是受書寫所支配的〔⋯〕幻想（fantasme）只能書寫，不能描繪。」[x]

　　然而，巴特有天為安東尼奧尼特意採取行動——沒有保留及抗拒，而我仍記得看到他以安東尼奧尼為致敬對象進行書寫時所

x　巴特，「薩德—巴索里尼」（Sade-Pasolini），（原刊《世界報》（*Le Monde*），1976年6月16日），收錄於〔巴特〕《作品全集》（*Oeuvres complètes*），卷三，p. 391.

感到驚訝。我無法想像巴特可以如此地接近此一現代性象徵，以及其漫遊故事所形成的模範，但後者在那時已形成了某種陳腔濫調，就好像同一時期的伯格曼（Ingmar Bergman[5]），但那是因為另一種風格層面的原因。我曾相反地想像，《情事》的電影作者可以像馬龍・白蘭度（Marlon Brando[6]）一樣，列名於巴特神話學書寫的對象。

巴特在1963年即曾提出，在布紐爾（Buñuel[7]）的作品中有『一種懸置的意義（un sens suspendu），但它從來不是一種非意義（non-sens），其中充滿了拉岡（Lacan[8]）所謂的「意義的生發」（la significance）』。[xi]在超過15年之後，他描述說，在安東尼奧尼作品中「有種意義的逃逸（une fuite du sens），那不是它的取消，而是使得心理上的固置（les fixités psychologiques）得以動搖」，一種對抗「教條及意義無法生發（l'insignificance）」的「震動」。[xii]意義的懸置、逃逸不應與意義的模糊不清相混淆，後者比如是在羅伯・格利葉（Robbe-Grillet[9]）電影中的情況。這裡涉及的，總是把偏離或顛覆和毀滅相分離——此一分離在「第三意義」中獲得肯定，那是此一分離的另一個變化方式。在巴特對安東尼奧尼的談論中隱現了他的電影烏托邦：那是一種現代性，它可以處理意義，但不會具有言說—意志（vouloir-dire）中的歇斯底里，不具有超越（au-delà）的印記（第二程度的理解），沒有劇場化，

---

xi　巴特，「論電影」前引文，p. 1161。

xii　巴特，「親愛的安東尼奧尼…」（Cher Antonioni...），《電影筆記》，311期，1980年5月，收錄於〔巴特〕《作品全集》（*Oeuvres complètes*），卷三，p. 1209.

而是在消解意義的同時，顛覆的不是內容，而是整體的意義實踐——「一種持續的批評，同時是痛苦的和有強力要求的，對象是意義的強大印記，人們稱它為宿命（le destin）。」[xiii]

　　對於巴特來說，一位現代的電影作者的雄心，將不是教條的和無意義生發的，而是將目標瞄準於意義的不確定性，以「動搖寫實主義在心理上產生的固置」。寫實主義……在其中可能就隱藏著抗拒電影的原因，它雖然含蓄，卻也是頑強的。

---

[xiii]　同上。

譯註

1　瑟里西－拉－薩勒（Cerisy-la-Salle）是位於法國諾曼地區芒什省（Manche）的市鎮，當地的國際文化中心由1952年開始，每年舉辦多次大型國際研討會至今，特色是環境優美，時間較長並因遠離城市而使得參與者能建立後續連繫。

2　法國電影新浪潮導演與評論家（1928－2016）。

3　法國電影導演、評論家、演員（1929－2016）。

4　一般稱為薩德侯爵（1740－1814）以其大量書寫情色文學作品聞名。

5　瑞典電影、戲劇、以及歌劇導演（1918－2007）。最著名的作品包括《第七封印》與《野草莓》、《假面》、《呼喊與細語》和《芬妮和亞歷山大》。

6　美國電影男演員（1924－2004），並以積極參與原住民及黑人社會運動聞名。第27屆和第45屆的奧斯卡影帝。

7　Luis Buñuel Portolés（1900－1983）西班牙電影大師，除了導演、亦寫作電影劇本、擔任製片人，代表作有《安達魯之犬》、《青樓怨婦》，超現實主義電影代表性人物。

8　Jacques Marie Émile Lacan（1901－1981）法國精神分析家及精神醫師，其學說對於歐陸哲學及文化理論產生重要影響。

9　Alain Robbe-Grillet（1922－2008）法國小說家及電影作者，新小說派（nouveau roman）的領導人物。

# 由觀看人到參訪人

「希區考克與藝術：命定的巧合」（*Hitchcock et l'art:
coïncidences fatales*），展場影像，龐畢度中心，
2001（DR）。

## 電影展覽小史

由艾文・皮斯卡脫爾（Erwin Piscator[1]）的實驗到李季斯基（El Lissitzki）的烏托邦，由擴延電影（*Expanded Cinema*[2]）到沃荷於雀兒喜旅館（l'hôtel Chelsea）中的多重投映，由馬希亞・海斯（Martial Raysse[3]）早期作品到麥可・史諾（Michael Snow）非常理論化的玩笑之作，電影作者們想要由電影劇場式放映廳中的觀看者設置中走出來的意願，就在盧米埃兄弟發明電影投映拍攝雙用機具（cinématographe）的黎明時期即已開始。我們是否可以甚至這樣主張，電影出生時是裝置、展示，但在其原始時期便不斷地朝向劇場發展，至少在和其集體的重現相關時是如此[i]？

盧米埃兄弟在1900年世博會中投映的影像並不要求其觀眾受到擄獲，不能移動地觀賞，而這乃是後來電影商業強加於觀眾身

---

i　就這一點，我傾向於提出和賈克・歐蒙相反的論點，並且假設劇場不但過去是，而且就許多面向而言，仍然是電影主要的美學友人。

上的。然而，已成為傳奇的1895年12月31日於巴黎大咖啡廳（Grand Café）的放映場次，卻留下一個回憶，甚至是一個神話般的陳套：觀眾約有15人左右，安靜地坐著觀賞兩位來自里昂的兄弟所安排的放映節目。然而，一直到1907－1908年間，電影的觀者是無限地具有更高的移動性，包括遊樂場中的電影放映「娛樂性」的好奇，而這並非沒有預表當代藝術館中以簾幕隔開參訪者及光線干擾的黑盒子（black box）。

一個振奮精神的設置爭論於是成為時事焦點[ii]，更精確地說這個爭論應該被視為和電影之間具有不可分離性，涉及它的書寫及接受條件。因為它們對於電影的工業及商業需求極少在乎及漠不關心，實驗電影和習慣上被稱作「藝術家和前衛影人電影」仍然保持著電影攝放映機〔誕生期〕前十年的記憶，後來它才調整以適應劇場空間。因為如此，此一創作場域對於反思電影的設置構成珍貴的供應者，包括電影的擴展（élargissemet）、它的離開劇場，都是此一實驗的形式之一。

1995年慶祝「電影一百周年」的時機使我想到，在它的存在中有百分之十──由1895年至1905年這不確定的十年──電影並不屬於下面這樣的空間：在一間劇場形式的放映廳中，在被當作是它的舞台界線的事物之外有個銀幕，其中設有扶手椅朝向同一個方向，使得觀眾們的目光必須遵循同一個方向，而那便是在他們身後的光束發射的方向。這個爭論還受下面的史實供應材

---

ii　　雷蒙・貝魯爾（Raymond Bellour），《設置的爭論》（La Querelle des dispositifs），POL, 2012.

料，我剛才非常精確地描述了迪德羅（Denis Diderot[4]）在接近一百三十年前所夢想的事物，那時他「錯過了」——就像是我們錯過一場電影的放映時間——羅浮宮中弗納葛納（Fragonard）一張畫作的觀賞[iii]，他和其友人格林（Grimm[5]）述說此一被催眠般的經驗，其模式是受到柏拉圖洞窟比喻所啟發，但那已經是電影放映廳和其中的觀眾的一個令人著迷的描述。如此一來，這其中有了一個有關電影設置的「蓋手佔上風遊戲」（jeu de mains chaudes），其中含涉的顯然是有關於觀者的位置和其姿勢：不動的或者移動的、被捕獲或者可以自由行動，換句話說，是觀看者（spectateur）或是參訪者（visiteur）。

因此，下面的看法是過度了，它認為電影離開它平常的（ordinaire）場域的辯論，只是因為數位科技才打開，而這所謂的平常場域及投映的影廳，其中聚集著「昏暗中的逆戟鯨」（épaulards des ténèbres），如果使用奧蒂伯蒂（Audiberti[6]）的美妙說法，既詩意又上了一些通俗玩笑色彩。

不過，也不能否認，乃是由施於磁性的可複製性（「卡匣」）、然後是數位的可複製性（由DVD到電腦檔案），影片受到觀看，或至少是受到參訪及在和劇場式建築相當陌生的空間中被瞥見，這空間中有多個銀幕、臨時的不牢靠的「扶手椅」以及多個光束。在先前十年期間，已有多次向電影作者的致敬，成為裝置的多重投映、提供給自由移動的觀看者，其目光會看到影片的

---

iii 「大祭司柯荷索斯自我犧牲以拯救卡麗娥歐」（*Le grand prêtre Corésus s'immole pour sauver Callirhoé*），《1765年沙龍》（*Salon de 1765*）, Paris, Hermann, 1984, p. 253.

片段。排片者變成了策展人，其任務不再是找到可以放映的最好拷貝，並以很節省的頻率來投映它們，而是提供片段，其中的教學意味——如那不只是技術的現代性—就像是文學中的拉加度—米夏（lagardo-michardiens[7]）式的選文註釋，被用在服務電影愛好者的場合。

　　如果一個具有人類學性質的演變——由觀看人轉變為參訪人——可以很明白地被感知到，其文化及知識性後果仍然有待反思。和賈克・大地[iv]或希區考克[v]的世界透過展覽相逢，其中混合著影片片段，文件及引發其靈感的造形藝術作品，這樣的方式引誘了一群新的群眾。法國電影館在遷移到「伯西街51號」（51 rue de Bercy）之後的經驗顯示出展覽和影片放映之間的吸引觀眾協同作用。舉「金髮／棕髮」及「提姆・波頓」（*Tim Burton*[8]）這兩個展覽為例，它們便吸引了過去對法國電影館的使命並不知曉的群眾，而且因為展覽，它的場域一直有著人群熙熙攘攘，而這使得它所有的節目都能受惠，並且肯定它是以電影藝術為主題的重要美術館機構。相對於90年代國家電影中心負責幹部的不信任，這已證明由重新發動機構的策略面而言，以電影作者或電影主題為題的展覽—媒體（le médium exposition）對於法國電影館的重生具有關鍵性地位的，也使得它進入當代美術館之林。

---

iv　　「賈克・大地：兩個節拍，三個動作」（*Jacques Tati, deux temps, trois mouvements*），法國電影資料館，2009年4月8日——8月2日。

v　　「希區考克與藝術：命定的巧合」（*Alfred Hitchcock et l'art: coïncidences fatales*），龐畢度中心，2001年6月6日至9月24日。

## 機器變形記

　　兩、三年以來，數位拍攝及投映有超越軟片攝影機及軟片放映機的趨勢。數位影像的品質已達到一個在開始時無法想像的地步，並使得類比和數位影像類型間的區別變得不再清楚。當這兩種影像類型間的比較不再是當前熱門議題時，有關光線透過軟片的透光性產生投射的**物質性**回憶將毫無疑問地消失。

　　如果以數位方式拍攝的影片於一開始的時候，有一種均質化的內部光線，使得影像質地增強了一種各處均等的冷酷感，今天的攝影組人員越來越能良好地掌握其中的光影模塑，單色畫效果及色彩對比可能性。曼紐耳・德・奧利維拉（Manoel de Oliveira[9]）最後的一部影片《傑柏與陰影》（*Gebo et l'Ombre*），由雷納多・貝爾塔（Renato Berta[10]）負責攝影，由此一角度來說是一個典範性的例子。

　　由現在開始，只有由景框邊緣可以看出那是數位投映，它不再有軟片投映於此處會出現的微弱陰影，也不會有賽璐珞軟片捲成的片捲被強力帶動時產生的難以察覺的柔軟震動。相對於由軟片中發散的灰塵像是掉落於銀幕這樣回憶——對於軟片的懷舊者來說，這些是接近帶有情慾意味的粉末——其實這比較是某種具彈性發光影像的終結，如果要重拾艾普斯坦（Epstein）的概念，是某種粘滯性（viscosité）被取消了。

　　於是，〔數位影像的〕框架是非常清晰的，其四角完美地界定，並沒有〔軟片影像〕特有的圓化現象（這是來自〔放映機〕窗格，而軟片乃是在它之後捲動）。對於不可見的、非物質性的

符號進行數位解碼，產生了電影投映從未出現的穩定性。這種穩定性在「第一時段」完全無法想像，而在〔電影〕前一個百年大部分時間都是如此，因為此一穩定生性不斷地受到將軟片帶動於放映機光源前的機件所威脅——它由連杆、齒輪傳動系統、各種小齒輪及溝槽構成。

某種投映影像僵硬不動的框架從此建立起來了，同時出現的是一位具移動性的觀看者，至少在美術館中的投映不再於他身上強行加上影廳中觀者受捕獲的狀態。這種逆轉看來也許是個微不足道的現象，一個在歷史進程中意義不大的階段。然而，這對我來說，它轉譯出一種重要的可逆轉性（réversibilité），其兩端是一種科技進展中的效果（數位技術產生的靜止不動）和人類學層面演化的效果（觀看者的可移動性）。此一假說可以被稱作具人類學意義，它的價值需由觀看人（homo spectator）的進一步分析中才能看出。

## 具生產性的藝術複製

因紀錄短片而產生的新經濟場域，對於上一個世代，特別是電影新浪潮有其意義（其中作者包括雷奈、華達、馬蓋（Marker[11]）、高達、侯麥），超過此一片種產生的效益之外，今日在美術館中的放映轉譯了雙重的地位肯認。

首先是電影作者名列當代藝術家的名人堂中，而美術館機構給盛譽、為其維護並加以尊崇。如果電影今後可訴求作為一種當代藝術，電影作者從今以後也可以訴求被視為藝術家。

接著，可注意到的是電影「進入」美術館的時刻正是影片複製的可能性變得沒有界限，大大地超過了工業框架（沖片廠今天正在關門大吉），這也就是說，和攝影一樣，它已經進入家用的環境：磁帶錄放影機、附有書寫光碟機器的電腦、容易近用的電影腦檔案……換句話說，容易注意到的是電影「進入」美術館，完全地被認可為一種藝術，並且被懸掛─投映在美術館隔牆上，而就在此時──也因正是為如此？──電影本質中重大的一部分，其擴展變得沒有邊界，這便是它的可複製性。令人驚奇的是，正在研究電影觀看設置，以及影像因為出現的場域不同而產生不同地位以及數位影像的作者們，都沒有著重以下這兩個事件的同時發生：可複製性及美術館化。

　　透過數位科技，影片從此可以**無限地複製**，因此也就是可以無限地分享、片段化、受操縱，並且提供可以介入其剪接的可能性，變得**可以修改**[vi]。在此同時，它們獲得了藝術作品的地位，受到藝術機構的接納（美術館、藝術中心、藝廊……）。此一超越期待的反轉，藝術哲學應該加以把握以進行反思，因為此一狀態和過去藝術作品傳統上和法律面上的資格取得都是最遠離的──原創性、本真性（authenticité）、統一性和靈光中的距離性──它在一個具無限複製性的時代裡，給予電影藝術地位的肯認。用另一個詞語來說，獲益於科技進展，並且擴展過去曾作為它的特質，但又使之之邊緣化有其正當性的──它對現實的臣服

---

vi　有沒有可能構想一種「客製化」（customisation）影片的實踐，正如同汽車的系列可以如此？

及它的可複製性——電影已不可逆轉地受認可為一種藝術，並且同時脫離了過去它因為被拒絕如此而產生的**憤恨**（*ressentiment*）。

## 貝寧的實驗

最近有兩部影片，是詹姆斯・貝寧（James Benning[12]）首度以數位方式拍片，重製（remakes）了卡薩維特（Cassavetes[13]）的《臉孔》（*Faces*）及丹尼斯・哈伯（Dennis Hopper[14]）的《逍遙騎士》（*Easy Rider*），它們豐厚了此一反思並將其中的論點重新布置。比如《逍遙騎士》便闡明在其雄心和當代美學視野中，它不能不以此一忽視攝影續航時間界線的科技來進行（此一界線來自以軟片拍攝）。這部影片使得其觀眾——至少對那些願意強迫自己將它完整看完者——在其影片大約中段時，觀看一段大約二十分鐘長，以近景拍攝的河流波濤流動。只有數位捕捉可以容許以如此的穩定性，拍攝如此具催眠性格的鏡頭（即使人們經常嘗試延長軟片片卷的續航時間，而且某些電影作者曾試著打破以軟片一鏡到底拍攝時段的紀錄，比如貝拉・塔爾（Belà Tarr））。

我們也可提出假設，認為貝寧之所以會構思如此的一種無法終結的（*interminable*）鏡頭，乃是受到變得常見的裝置所激勵，不論那是有意識或無意識的。所有在此鏡頭前後的部分都類屬於「展示的電影」（cinéma d'exposition），這是最近出現的稱號：和有指定性敘述連鎖相脫離的鏡頭、粗暴地同時並置時延段落，用意是在強調其截斷效果而不暗示任何編劇群落，時間型態上具有可逆轉性的印象，只有由丹尼斯・哈伯影片借用而來的聲軌單獨

地指出這個作業真正指涉著什麼，其中的固定鏡頭脫開了任何可感知到的敘述因果。

此片最近一次在影廳中的放映[vii]中，我意識到我自己所受的時間考驗，以及我在觀眾群中所忍受又慾求的受俘獲狀態，而如果我宣稱想要觀賞此作品，這種監禁狀態是不可或缺的。如果後來要說真正看過這部作品，封閉狀態甚至是首要的，或說是構成性的。只有這種觀看中的隔離狀態，和其他「昏暗中的逆戟鯨」分享安靜的人工之夜，並且帶有時間上的限制性，和我對貝寧影片真正的認識乃是同質共存的。

這是因為，毫無疑問地，如果我是在美術館的參觀路線中看到這部電影，身處於一個被簾幕隔開光線及周邊聲音的黑盒子之中，我將不能把自己投入此一被完全吸入的視象、此一高密度的靜觀之中，它使得我可以清醒地列出視覺事件的清單，而那又同時是在水之遊戲的彩色變化中的一場具催眠性的漂流。只有**劇場性質的設置**，而在其中我觀看**數位影片**，才能提供理想的條件，其中具有辯證性的布置，連結介於概念性專注和詩意放鬆的意識，而這個意識的連結是我們很可以期待於⋯⋯美術館的。[viii]

如果是在美術館中舉辦的展覽展牆之間，我很有可能不會被

---

vii  龐畢度中心，2012年9月26日。

viii  我曾有的少數經驗，感覺到展覽中的影片投映可以提供和電影影廳可相比擬的條件，足以滿足前述的布置，那是一部沙倫·洛克哈特（Sharon Lockhart）的影片《午餐休息》（*Lunch Break*, 2008），於2010年展出於巴爾（LE BAL）影像藝術中心，作為「無名者」（*Anonymes*）展覽的一部分。在展牆之間建立的「黑盒子」創造出一道走廊，而其深度感為難以知覺的攝影機軌道運動所產生的幻覺所重構。

固定不動，也不會自主地給予此一觀看和思考的運作（exercice）同樣長的時間。我很有可能會掀開簾幕（如果它存在的話！），而且我可能會給它更少的時間，卻覺得已足以說我看過貝寧的這件作品……有多少件動態影像作品，其重點必須完全投入才能發覺，但它們其實是被人匆匆一瞥，就好像是在娛樂場中漫不經心的一眨眼工夫，而這漫步者和當代藝術中的閒逛者相比，也是同樣地注意力分散？

## 持恆者的回返：數位迴圈

那在類比／數位，電影放映廳／展覽展牆，觀看者／參訪者之間的「蓋手佔上風」遊戲究竟如何？如何總結設置（les dispositifs）之間的席次優先性？在根本處，此一辯論有其相互爭奪的要點，但有年輕特質的理論復原了一些形式，然而其下終究是掩蓋了一種懷舊之情，它針對的是電影已死的看法？電影模式結構了所有的動態影像節目，而它們被散播於所有的載體和網絡之中（由電視到網路，動態影像無法逃離一種零程度電影影像前後接續），獨立於此之外，坐在銀幕之前，使自己為一形象化過程所吸收，構成至高的慾望（le désir souvrain），而且即使電影如此會回歸到一種時間流失的比喻，它仍有許多個美好的十年（或世紀）在等著它。未來可能出現綜合，將此二元選項結合為一，並且總結此一對偶：投入／分心？

走出貝寧影片的投映時，我理解到，究其根柢，並沒有任何理由會使這投映在特定時間中止，雖然此片因為在聲音方面借用

了丹尼斯‧哈伯的影片而有了些微的敘述元素。貝寧的影片很可以作循環放映，其每一個鏡頭對任何敘述之必要性謎樣的漠然，使得開頭和結尾的感覺消失了。

如果我作為一個有慾望的受害者（la victime désirante）在影廳中所遭受的監禁——我想起迪德羅的敘事——對於我作為一個具認知能力的觀者關係是不可或缺的，相反地，影片—對象的數位特性則允許一種充滿滋味的餘存（survivance），這是過去人們所謂的「持續電影」（le cinéma permanent）。這意指有可能在任何時刻走入影廳，不必考慮現在場次已放映到哪一個段落，而場次中的第一部分是由紀錄片、時事新聞及主要影片之前的各種吸引人段落構成。由於放映中的各部分區別消了，這種隨時可以走入電影（包括影廳的空間及影像投映的事件）的可能性也消失了。奇特的是，貝寧影片中的參考座標之消失，不論是指放映場次的先導部分或就亞里斯多德式的戲劇建構缺乏的角度而言，重新創造了可以和過去電影視覺景觀娛樂（spectacle cinématographique）可相比擬的接近方式，雖然後者的時間組織是屬於戲劇性時態，不論是就其場次組織或電影本身而言。

電影的歷史和它的視覺景觀娛樂條件是否為「持續的幽靈」（fantômes du permanent，此語出賽吉‧當內（Serge Daney[15]））所縈繞？

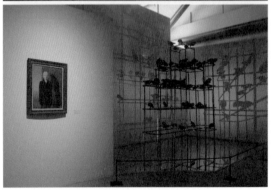

「希區考克與藝術：命定的巧合」（*Hitchcock et l'art: coïncidences fatales*），
展場影像，龐畢度中心，2001（DR）。

譯註

1　德國劇場導演及製作人（1893－1966），曾與布萊希特一起創建史詩劇場，1925年開始強力地實驗擴大舞台的可能性，包括在其上投映靜態及動態影像。

2　美國媒體學者楊卜德（Gene Youngblood, 1942－2021）於1970年著作中創立此一名詞，提出將錄像藝術視為藝術形式，並且有助於建立媒體藝術的領域。

3　法國當代藝術家（1936－），曾參與新現實主義運動（Nouveau Réalisme）。

4　法國哲學家、藝評家及文學作家（1713－1784），《百科全書》（*Encyclopédie ou Dictionnaire raisonné des sciences, des arts et des métiers*）主編，啟蒙時期的領導性思想家。

5　Friedrich Melchior, Baron von Grimm（1723－1807）德國男爵，以法文寫作參與《百科全書》。

6　Jacques Audiberti（1899－1965）法國劇作家、小說家、評論家、詩人及影評家。

7　Lagarde et Michard系列為法國著名的文學選集，通常以一世紀為單位分冊出版。

8　Timothy Walter Burton（1958－）美國電影導演、製作人、編劇，擅長創作歌德風影片。

9　葡萄牙電影導演與編劇（1908－2015），超過一百歲仍然拍片，並且是電影史上唯一橫跨默片時期至數位時代的電影導演，曾於第61屆威尼斯影展獲頒榮譽金獅獎。

10　瑞士攝影指導及電影導演（1945－），由1969年起已參與一百部以上影片拍攝。

11　Chris Marker（1921－2012）法國實驗性紀錄片導演、多媒體藝術家。

12　美國獨立製片導演（1942－）。

13　John Nicholas Cassavetes（1929－1989）為希臘—美國電影導演、演員及劇作家。

14　美國電影導演及演員（1936－2010）。

15　法國電影評論家（1944－1992），《電影筆記》主筆之一。

國家圖書館出版品預行編目(CIP)資料

電影是一門造形藝術:法國電影資料館館長暨龐畢度中心策展人的跨藝術之旅 / 多明尼克.巴依尼(Dominique Païni) 著；林志明譯. -- 初版. -- 新北市:黑體文化出版:遠足文化事業股份有限公司發行, 2023.6
面；　公分. -- (灰盒子；6)
譯自：Le cinéma, un art plastique
ISBN 978-626-96680-4-5(平裝)

1.CST: 電影　2.CST: 影展　3.CST: 電影理論　4.CST: 造型藝術

987　　　　　　　　　　　　　　　　　　　　　　　111016199

特別聲明：
有關本書中的言論內容，不代表本公司／出版集團的立場及意見，由作者自行承擔文責。

黑體文化　　　　　　　　　　讀者回函

灰盒子6
電影是一門造形藝術：法國電影資料館館長暨龐畢度中心策展人的跨藝術之旅
*Le cinéma, un art plastique*

作者・多明尼克・巴依尼（Dominique Païni）｜譯者・林志明｜責任編輯・徐明瀚、龍傑娣｜封面設計・Unumstudio Design｜出版・黑體文化／遠足文化事業股份有限公司｜總編輯・龍傑娣｜社長・郭重興｜發行人・曾大福｜發行・遠足文化事業股份有限公司｜電話・02-2218-1417｜傳真・02-2218-8057｜客服專線・0800-221-029｜客服信箱・service@bookrep.com.tw｜官方網站・http://www.bookrep.com.tw｜法律顧問・華洋國際專利商標事務所・蘇文生律師｜印刷・凱林彩印股份有限公司｜排版・菩薩蠻數位文化有限公司｜初版・2023年6月｜定價・500元｜ISBN・978-626-96680-4-5